殘酷美術史

解讀西洋名畫中的血腥與暴力

西洋世界の
裏面をよみとく

池上英洋 —— 著

陳淑華 —— 審訂 柯依芸 —— 譯

人性、神性在殘酷現實中糾纏不清的西方美學

國立台灣師範大學美術系教授　陳淑華

　　審訂一本書寫傳神、內容充實、又翻譯得順暢的好書，愉悅無比，真可謂比指導一篇好的博士論文更令人欣喜。審訂日前甫出版的《情色美術史》(日文書原名《官能美術史》)與這本《殘酷美術史》皆有所感。

　　以「情色」為名反映人性，應當相當吸睛；而以「殘酷」為名，則確實大膽且令人備感新奇，卻也充分反映史實。從古希臘神話到現行世界中的某些角落，人類不斷地以民族、國家、宗教、意識形態為理由，甚至更露骨地說是為藉口，一路相互廝殺。若說人類的歷史是由不間斷的爭權奪利所組成似乎也不為過。正如史料顯示，這些殘酷場面在東西方文明中一而再、再而三地出現發生。當然，主客觀因素之複雜、手段之陰狠、場面之殘酷、現象之混亂……，往往超乎想像，這些場景自然也占據美術史的巨大篇幅。透過藝術家敏銳的感受與觀察及其精湛的技法表現，這些作品不僅以最犀利、毫無保留的方式詮釋了人性的自私、殘忍，也充分反映人類信仰、政治、社會……的演化與變遷。

　　美術史——給人的第一印象通常就是以歷史為架構書寫美

術，與很多年代相關的問題綑綁在一起，往往令人望之卻步。相對地，以美術為主結構，分析歷史上發生了甚麼事，而人類的社會和價值觀對這些事件又有何反應，這類的美術史顯然就顯得有趣多了！在人類文明史中，僅極少數人得以受教育識字的年代至為漫長。期間，藝術——尤其是繪畫——扮演著替代文字教化人民的角色。有趣的是，既是為了「教化人民」，便往往是以統治者的角度思考。統治者，可以是神，也可以是被神化的人；而被統治者，不論是統治者己身所生，或僅為從屬或信仰關聯者；而事件，也不論僅是預言、傳言、或確實有所行動，只要「可能」威脅到統治者獨裁至尊地位者，皆可能導致極其殘酷的懲罰。再加上總總天災人禍，於是人殺人、人吃人、支解肢體……，種種看來至為殘忍的場景，不斷上演。《殘酷美術史》便網羅了西方美術史上令人看了好奇，卻又會不由自主想移開目光的殘酷畫面，佐以歷史事件的蒐證和精闢分析，透過最不殘酷的方式，讓讀者了解人，甚至神之所以殘酷的原因。不僅提供藝術相關工作者認知的素材，也為人類學、社會學、宗教信仰……各學門提供佐證。

歲月如梭，自法國巴黎第一大學西洋美術史博士畢業返台任教已有二十三個年頭，指導與審查國內外碩、博士論文已難以計數。可能是受法國指導教授認真的態度影響，指導學生論文習慣於逐字閱讀、字字推敲。說實話，以繪畫創作為主的美術系學生多半不擅長於邏輯思考，即便說起話來好像很有想法，只要改用文字書寫，往往就開始雜亂無章。再加上網路便

利發達，任意擷取、東拼西湊、毫無章法、令人頭痛的論文占八成以上。無可否認，隨著年歲的增長，體力精力都再也無法同時負荷創作、研究、教學與過多的論文指導工作。除了盡量逐年減少論文指導的負擔，也不再要求學生個個得像個學者對白紙黑字認真負責了，但偶而閱讀到學生較為用心的論文片段還是有喜悅的。相較之下，審訂一本像《情色美術史》和《殘酷美術史》這類寫得精湛，剖析得透徹且具說服力的書籍，可就顯得愉悅許多，就好比閱讀了一篇自首至尾都寫得精闢、值得嘉許的論文，逐字閱讀不僅不是苦差事，甚至是欣喜。

如同日本人給予人精於在狹小空間內，井井有條地整理、收納雜物的印象一般，日本藝術史學家通常也特別擅長於將影響美術的龐雜因素及其衍生現象加以蒐集、分類、分析、歸納，本書作者池上英洋便為個中翹楚。清晰明快的章節結構不僅凸顯作者的邏輯性，亦可窺見其認真嚴謹。而其內容之精彩豐富，幾乎可用麻雀雖小、五臟俱全形容之，精闢的分析比比皆是。可曾想過神話中眾神的諸多行徑是多麼的荒唐？神與神彼此之間又是如何的爭鬥？而神對於神本身所創造的人類又是如何地趕盡殺絕、場景又有多麼令人瞠目結舌？可想像這些行徑甚至可謂是人類惡行的不良示範嗎！？而應以救贖為目標的宗教本身，彼此的相互迫害又可以何其殘忍之至！？又究竟是什麼因素讓藝術家不去追求展現美的畫面，反倒是去捕捉這些極其醜陋、甚至不悅到令人作噁的場景！？

每一種題材的盛行有其時代背景與環境因素。在西方社會

中鼠疫猖狂的年代裡，為何被亂箭穿身的聖巴斯弟盎成了守護神？醫師們又為何因時代因素改變醫學觀點和行醫手法？在亙古不渝的生老病死議題跟前，人們如何因應？畫家又如何巧妙詮釋人們面對這些議題時的心態？閱讀《殘酷美術史》，種種無法想像、難以入目的現象與原因，都可透過作者詼諧的陳述提供解答，一切訊息其實盡在畫面中！

醜與惡的美學——《殘酷美術史》觀

國立台灣藝術大學美術系兼任助理教授　鄭治桂

緣何生醜？何以表惡？

老子云：「天下皆知美之為美，斯惡已」[1]。世人從來將醜惡一體視之，老子以惡言醜，名相固然難分難捨，但醜與惡終究有別。日本出版界「解讀西洋名畫中的X與Y」等美術主題素有觀點，繼《情色美術史》之外，更有「殘酷」之編，令人驚駭！所謂「美術」（fine arts），概指精緻藝術，藝精於工，脫離純粹裝飾，服膺於美，追尋美、創造美，已為常理。柏拉圖早言「詩人之狀醜惡者逐出理想國」，而以美術描繪「殘酷」，形之於色，圖之於史，逼視眼前，而津津其味，何能避免變態之譏？但變態亦屬美學，又豈能小覷？

神話亦殘酷史詩

西洋殘酷之美，始於神話。諸神的世界，從開天闢地的天神烏拉諾斯被兒子克洛諾斯「去勢」，克洛諾斯得權後又將自己的兒女吞噬腹內，以防子孫奪取地位，而終不免被其子宙斯

1　次句為「皆知善之為善，斯不善已」，固知惡不以善對，醜以惡表。

奪權，宙斯竟復吞噬其子女……，此一脈絡，豈不初啟人類歷史中父子相殘的權力論？神話之荒謬、離奇、不可思議，不就解釋了人類以階級、倫理來制定人群關係之前，赤裸裸的生命爭鬥本質嗎？與其說神話荒誕，不如說神話就是歷史之前的真相！荷馬史詩編輯了亂倫、貪色、忌妒、兇殘、酷烈、折磨、凌遲……，教伊底帕斯的弒父戀母成為佛洛伊德的慾望情結原型，比起普羅米修斯巨鷹啄肝的循環痛苦、拉奧孔（Laocoon）的巨蟒凌遲，奧菲斯被狂熱女粉絲的裂屍等等離奇下場，薛西弗斯（Sisyphus）的巨石之懲更是永恆的酷刑。希臘羅馬諸神的神格並非宗教的典範，卻是人類缺點的百倍放大！種種離奇，不都是以諸神的角色借喻人類嗎？幸有神話，代替了人類私心篡改的歷史，以荒誕之名，洩漏了人類生存的真相。

圖繪殘酷的「信念」

諸神超凡不入聖，神話亦非屬形而上，荒誕離奇無上限；宗教歌頌至善，絕對的道德卻絕對殘酷！舊約中耶和華天火焚城、大洪水滅絕生靈，渺小的人類應毋庸議。新約開啟的耶穌一生，從伯利恆之星閃現，希律王屠殺無辜，到耶穌釘上十字架，他的「受難」（Passion）逐步以酷烈的強度激起信仰的激情（passion），使人深深受罪。聖徒殉難繼之，約翰斬首，從此展開《聖經》文本之後千年的長篇酷刑史，如巴斯弟盎的萬箭穿心、巴爾多祿茂的剝皮，埃及公主佳琳的車裂磔刑，到童貞聖

女們阿加莎的割乳、露西退拒求婚者的挖眼，阿格尼絲裸身受辱，都為彰顯事奉基督的堅貞！

　　施加酷刑是人性之惡，承受殘酷需要信念，而記述（編寫）殘酷、圖繪殘酷更是信念。當藝術家依據記述重塑聖蹟、再現酷刑情境時，如何以殉難者「鼎鑊如飴」的圖像，將觀者的恐懼、嫌惡、推避與驚愕，導向感動與虔敬的情懷？不只是藝術之一時風尚與主題，而是西方美術史的千年現象。而「貞德」竟以女巫之名火刑，卻開啟教會懲治異教徒與獵巫的酷刑另一章——殉難者換成罪人，道德與殘酷合體，令人駭然！

「醜」剝露「惡」的暗黑內在

　　世間之惡，醜象百出，但醜惡難分，如聖經中視罪病一體，如瘟疫之恐懼、梅毒之天譴、人體解剖的剝解暴露、生人的酷刑切割、貧病弱眾殘相的不堪入目，甚至死亡意象的精確描繪，教人驚懼逼視，卻目不轉睛。痛苦有大於死者，即為殘酷。

　　天堂不存在於塵世，人間卻時見地獄。巨觀戰亂兵燹，寫成了人類歷史宏篇；微觀細節，簡直是《地獄變》，其殘忍酷烈，尤過天災劇變。啟蒙時代之後，宗教迷魅漸散，近代浪漫主義（Romantisme）卻打開了人類暗黑內在的潘朵拉之盒，駭人景象紛出。其實並不「羅曼蒂克」（romantique）的浪漫主義中醜惡之象層出不窮。如哥雅的《一八〇八年五月三日》中的屠殺與《狂想曲》版畫系列之匪夷所思，傑利柯《梅杜莎之筏》災難中前景

倍於真人的屍體逼向觀眾才令人驚駭未已，他更以解剖室手足斬塊的冷眼寫生和《瘋人院》系列裡的偏執狂眼神逼近觀者，教人發寒！而暗黑，卻真有吸引力。波特萊爾（Baudelaire）從黑暗與醜陋中開出《惡之華》（*Les fleurs du mal*），羅丹（Rodin）為之插繪，瀰散頹廢暗黑之美。本書作者舉莫內亡妻卡蜜兒剛逝去的面容上黃紫色調的凌亂筆觸，與勃克林《死亡之島》的幽暗為本書做結，甚至是帶著傷感與神祕的意象，倒是略遠殘酷本質了。

美以悅眾，醜亦媚俗，惡卻是另一種足以寫成一本「殘酷史」的嗜好！「醜到極處便是美到極處」[2]已不足以解釋「惡」了。作者用心極深，剝露人類暗黑內在，上下古今，順手拾來，惡蹟斑斑；教你頓悟，原來人類文明是一個「美化」的歷程，而醜惡包藏其中，殘酷之極，真是不忍卒睹了。

2　引自晚清學者劉熙載《藝概》。

理解西洋文化關鍵的殘酷美

　　圖1，有個雙手被反綁在樹幹上的男人，身上插著數枝弓箭，其中一枝射穿了他的脖子。鮮血從傷口汩汩流下，在他發青的皮膚上有幾條細細血絲。他眉頭深鎖，露出痛苦而扭曲的神情，順著他向上的眼神看去，一名天使從天而降、打算為他戴上頭冠。這個擁有少女姿態的可愛天使，臉上浮現了與眼前殘酷光景大相逕庭的平靜笑容。

　　圖2裡則描繪了一名端盤子站著的女性，臉上少女般天真的表情，看似害羞的紅潤臉頰，歪著脖子直直地凝視著賞畫者，鮮明地浮現在微暗背景中的身影看起來莊嚴。然而，那只圓盤子上卻盛放著自己被割掉的乳房。

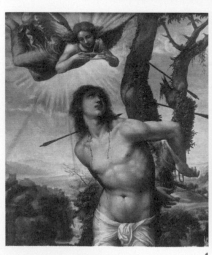

1

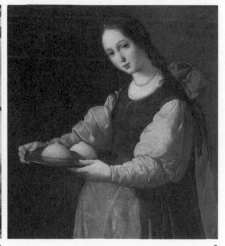

2

圖3，還有一位好似在拾起某個東西的老人，然而仔細端詳，前傾的身體自脖子以上空無一物，看似在揀拾東西、向前伸的兩隻手竟然抓著自己被砍下的頭顱。原本該是頭部的地方閃耀著金黃色光芒。老人的身旁有座行刑用的斬首台，大量的鮮血噴得樓梯上到處都是。老人蓄著濃密鬍鬚，雙眼睜圓，好像在告訴失去頂端的身體：「你的頭顱在這裡。」行刑者看到這幅驚悚的景象，全身顫抖地倒退一大步。

　　圖4中有個在幽暗中面不改色地咬嚙著什麼的男人，定睛一瞧，他嘴裡竟然是一個天真無辜的嬰孩，被咬斷處頭顱與脖子的地方，鮮血汩汩流出。更驚人的是，那幼孩可是這男人的親生兒子。

3

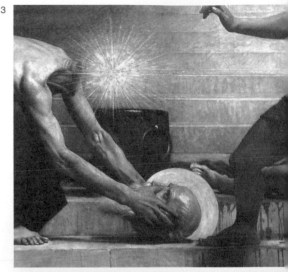

4

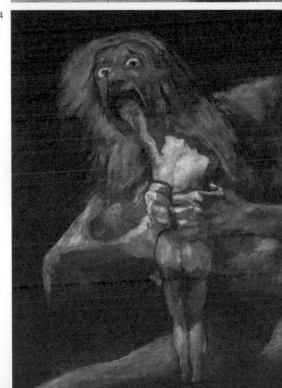

從古到今，人類的歷史上，殘害凌遲、相互殺害等不少殘酷的畫面，出現在各式各樣的藝術品中。為什麼有人特地畫出這些讓人不忍卒睹的慘烈畫面、如此將之具象化呢？筆者必須先強調一點：近代之前的美術並不是純粹因個人興趣而創作的，所以這些殘忍的作品很明顯有著傳遞訊息的企圖與必要性。究竟是要對誰，為了什麼目的，打算傳達什麼樣的訊息呢？

　　本書探討西洋美術中這些殘忍主題的歷史脈絡，深究其多樣性與多重性的意涵——第一章舉出從古至今口耳相傳的「神話」為例，它們正是凌虐殘暴主題的主要來源。那是一個妖怪魔物蠢蠢欲動，充滿癲狂與暴力的世界。原來這些神話故事的根源，正是這世界得以運作而生的基本守則。接下來的第二章則以聖經為主題：有時候神不近情理的殘暴更令人瞠目結舌。耐人尋味的是，這世界上最多人信仰的宗教，即是以死亡為基礎創造出來的，而且也是最具殘暴色彩的宗教。在第三章要一探由基督教支配的中世紀時代的各種神祕學（occult）樣貌。

　　第四章則以獵巫時的嚴刑拷打為主題，這西洋史上最黑暗的一大現象，證明了人類有多麼殘忍。而每一種不同的極刑都有其精神上的意涵。第五章剖析殺人與戰爭，最後第六章提及病痛和貧困，與以死亡為題的虛空（vanitas）藝術。

在世界史的教科書裡留名的盡是英雄，彷彿只有在戰爭中勝出的就能成王，或是發現了什麼的偉人，才是歷史的全部似的。但實際上，所謂一將功臣萬骨枯，功成名就的將軍慶祝勝利的背後，可有多少小老百姓死於非命呢！這當中可能還有臨終前掛念著留在家鄉的寶貝兒女的士卒，當然也有揮舞著斧頭，奮勇在逼近的敵軍間殺出重圍而逃過一劫的小兵。

本書想說的是發生在市井小民周遭的故事，一揭西洋歷史表層也讀不到的黑暗面。我認為像這樣粗俗卑鄙而不純潔的殘酷美術主題，才是理解西洋文化的線索。所謂人類的歷史並不只是少數英雄的故事，而是過著一天是一天的平凡生活、多數大眾的我們構築而成的啊！

目錄
CONTENTS

第一章　殘酷的神話世界

互相殘害的父子

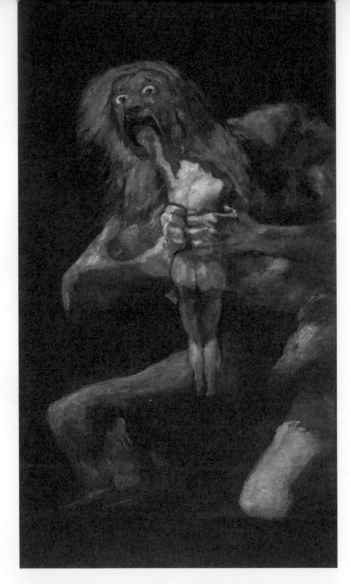

▲ 哥雅（Francisco José de Goya y Lucientes），《農神食子》（Saturn Devouring His Son），1820-24年，馬德里普拉多美術館
一般而言，描繪農神薩頓（Saturn）的正字標記是手持鐮刀或翅膀，但哥雅屏除這些象徵元素，以死命地啃咬著親生兒子的怪物來表現。這是哥雅喪失聽覺後，畫風轉向黑暗的系列作品。

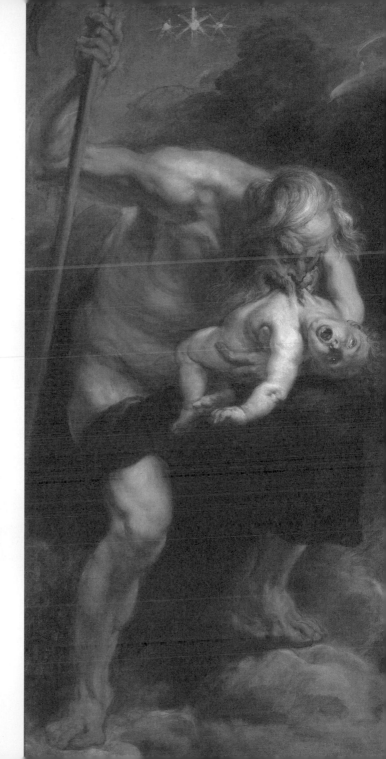

▶ 魯本斯（Peter Paul
Rubens），《農神食子》
（Saturn Devouring His
Son），1636-38年，馬
德里普拉多美術館

這是多產的魯本斯眾多
作品中最殘忍的一幅畫
作，藉由他奔放而大膽
的筆觸完成的作品反而
更突顯畫面的殘暴。據
說後來的哥雅曾赴西班
牙鑑賞這幅作品，作為
他的靈感來源。

殘酷美術史

你接下來生的孩子，未來總有一天他會超越你。

　　像這樣有意地引起爭權的預言，經常出現在神話中。現今的觀點來看或許很難理解，但在神話世界裡的父親們唯一採取的行動就是「那就殺掉他了」。

　　後來，父親吃掉剛生下來的嬰孩，哥雅與魯本斯所畫的薩頓正啃食著自己的孩子。羅馬神話的薩頓，在希臘神話裡叫克洛諾斯（Cronus）是「時間」之神。他的背部有翅膀，象徵時間在倏忽流逝。他手上還握有劃破時間的鐮刀，也是完結人類性命的死神原型。

　　然而，克洛諾斯以為吃的是么子宙斯（Zeus），沒想到受騙，將化成嬰孩的石頭吞進肚裡。宙斯因而逃過一劫，長大後將父親克洛諾斯肚子裡的兄長們救了出來，一如預言所示打倒了父親。童話故事《小紅帽》及《大野狼與七隻小羊》裡，都曾出現這樣令人再熟悉不過的橋段。

　　父親與孩子互相殺害──社會人類學家弗雷澤（James G. Frazer）在著作《金枝》（The Golden Bough）的研究中便提及，瑞典國王奧恩（Aun）之所以將九個孩子一個個當作活祭獻給神，其目的就是為了延壽。另外，結構主義學者李維史陀（Claude Levi-Strauss）也曾提到波洛洛族的神話中，兒子反過來殺害父親，甚至連母親也痛下毒手的故事。甚至還有不是對親生孩子

下手的例子：印度神話中的剛沙（Kansa），聽信「將會被即將出世的外甥殺害」的預言，在分娩前先將孩子的母親，也就是自己的親妹妹囚禁於監牢裡。

被宙斯搶走王位的克洛諾斯也曾經推翻自己的父親烏拉諾斯（Uranus）。他手段殘暴，先割斷烏拉諾斯的生殖器後，把它拋向遠方天空，最後落入海中。入海的陽具化成白色泡沫，誕生出阿芙蘿黛蒂（Aphrodite，羅馬神話中的維納斯〔Venus〕）。雖然這位美與愛的女神誕生的畫面讀來驚悚，閹割陰莖用以扳倒父親的方式卻值得深究。有些擁有古老歷史的神話裡，如西台人的安努神（Anu）、閃米特族最早期青銅文明的埃爾神（El）等父神，都被親身兒子割掉了生殖器。割除對方生殖器意味著去勢，除了摘除力量的象徵外，還可以防範未然，連將來可能被弟弟推翻的風險都一併去除。

進一步以佛洛伊德（Freud）的觀點分析，這些閹割的情節，其實是兒子為了克服己身恐懼，對父親採取的反抗措施。他提到了戀母情結，眾所周知正來自希臘神話中的伊底帕斯（Oedipus）。被預知會殺掉父親並娶了母親的伊底帕斯，逃出底比斯國後仍無法抵抗命運捉弄，殺掉了旅途中遇到的男人，沒想到竟然是他的父親。後來又因為擊退司芬克斯（Sphinx，人面獅身獸），立下戰功，當上底比斯王，娶了前任國王的未亡

▼ 瓦薩里（Giorgio Vasari），《被閹割的烏拉諾斯》（The Mutilation of Uranus by Saturn），1564年，佛羅倫斯維奇奧宮

克洛諾斯（薩頓）手裡拿著鐮刀打算割掉父親烏拉諾斯的陰莖。瓦薩里是《藝苑名人傳》（*The Lives of the Most Excellent Painters, Sculptors, and Architects, from Cimabue to Our Times*）的作者，既是畫家又是建築師，多才多藝，為矯飾主義（mannerism）時期佛羅倫斯的代表人物。

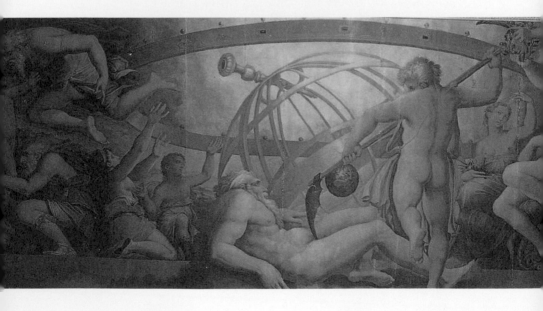

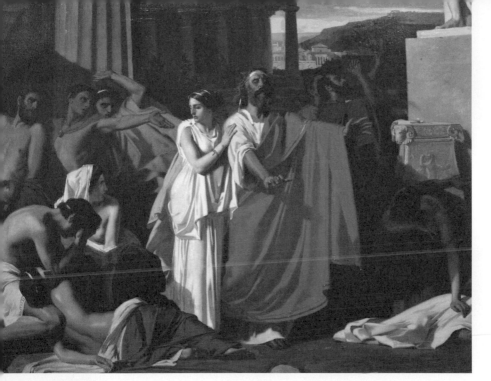

▲ 尤金・歐內斯特・希勒瑪歇（Eugène Ernest Hillemacher），《被逐出底比斯的伊底帕斯與安蒂岡妮》（Oedipus and Antigone Exiled to Thebes），1843年，奧爾良美術館

瞎掉的伊底帕斯與女兒安蒂岡妮離開底比斯的場面中，責備的人們與哀嘆將失去明君的人們呈現鮮明對比。一旁灑入的夕陽猶如投射燈般地照在核心人物上的作畫技巧，更強化了這幅畫的戲劇性。

人，正是親生母親。後來得知真相的伊底帕斯悲憤不已，挖出眼珠後，雙眼全盲再度踏上旅程。希勒瑪歇的作品（詳參25頁）所畫的正是女兒安蒂岡妮帶著瞎了眼的父親伊底帕斯，被放逐出底比斯。

這些父與子的故事，在佛洛伊德眼中是建立在父、母、子的三角關係之下──兒子因為父親搶走母親而萌生恨意。波蘭裔人類學家馬林諾斯基（Bronislaw Malinowski）卻認為是對父親的打壓而懷恨，跟母親無關。不管是哪一個觀點，各地的神話與歷史中總是上演著父子爭執的戲碼，也如實道出兩方失和普遍發生在人類的世界裡。對兒子來說，父親的存在是最早體會到的權威，一旦沒有以任何形式去征服，也就表示將永遠無法獨立自主。

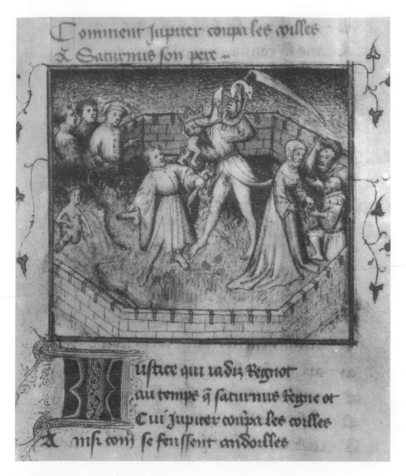

▲「薩頓的去勢與維納斯的誕生」（The Mutilation of Saturn and the Birth of Venus），《玫瑰傳奇》（*Roman de la Rose*）抄本，瓦倫西亞，第387手稿，第40張紙正面

因為這是時代考證不怎麼嚴謹的中古世紀抄本，畫中人物還穿著中古世紀衣著，不仔細看的確看不出來畫的是希臘神話。戴著皇冠，手持鐮刀，啃噬著孩子的人想必是克洛諾斯，但他的生殖器卻被割掉了，看起來這是一位張冠李戴的烏拉諾斯（手持刀子與生殖器本應是克洛諾斯）。左方畫有小小的女性，正是從陰莖變成的維納斯，從海中挺出上半身。

挑釁神的下場

　　希臘神話裡有位半人半獸（一種森林妖精）的神馬西亞斯（Marsyas），有一天撿到了女神遺落的笛子，他隨興一吹旋即響起神聖莊嚴的曲調。喜出望外到了極點的馬西亞斯，竟然大膽地向阿波羅（Apollo）下戰帖。太陽神阿波羅也是知名的音樂之神，在眾神當中以演奏樂器見長。比賽賭注是「勝者可以對敗者做任何事」。一如預料，阿波羅贏了比賽。阿波羅提出來的懲罰是把馬西亞斯剝了皮吊在樹上，手段極為殘忍。

　　「啊，沒想到那麼快就要行刑！不過是破笛一枝，為什麼要這樣對我！。」他吶喊的同時，身體表面的皮膚已經被剝開，全身上下痛不欲生。每被剝掉一處，鮮血便汩汩流出，肌肉外露，血管不停抖動。因為表皮被狠狠剝開，甚至可以細數痙攣的五臟六腑與胸腔處的肌肉紋理。

　　　　　　　　——奧維德（Ovid），《變形記》（*Metamorphoses*）

　　向眾神挑釁後卻得接受殘酷懲罰的故事，全都透露著「敬畏神」的訊息。不論是聖經舊約中「巴別塔」的故事，後來發生了大洪水，還是柏拉圖（Plato）的文字中記載的安卓珍尼（Androgynous）的故事，都屬於這個類型——

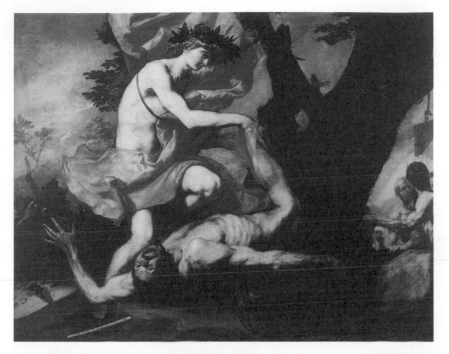

▲ 里貝拉（José de Ribera），《阿波羅活剝馬西亞斯》（Apollo Flaying Marsyas），1637年，布魯塞爾皇家美術館

里貝拉也畫了同樣主題的作品，學過解剖學的他發揮寫實的繪圖技巧，將處刑畫面表現得生動而逼真。

《受刑的馬西亞斯》（The Torment of Marsyas），一～二世紀的羅馬複製品，原創作品為西元前三世紀左右完成，巴黎羅浮宮

從羅馬帝國時期的戴克里先宮澡堂遺跡出土，曾是波各賽家族的收藏品。作品主題是馬西亞斯被剝皮之前的受刑畫面，一般認為左側尚有磨刀男子，右側立著阿波羅的雕像。

安卓珍尼一族擁有雌雄同體的完全體，是比男或女都還優秀的「第三性別」，以知性與力量兼備見長。但因為他們太驕傲而遭宙斯砍成了兩半，被分開的男女會去找自己的另一半，也就說明著人類尋覓異性的道理。

▼ 安德烈‧卡瑪塞（Andrea Camassei），《尼俄柏之子的大屠殺》（Massacre of the Niobids），1638-39 年，羅馬國家美術館
畫作右側戴著后冠的女性為尼俄柏，圖上方雲端中的則是阿波羅兄妹。阿耳忒彌斯的額頭有個小小的上弦月，表示她是月之女神。

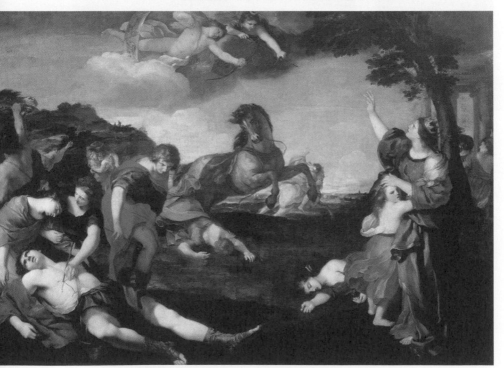

阿波羅與雙胞胎妹妹阿耳忒彌斯（Artemis，相當於羅馬神話中的黛安娜〔Diana〕），為女神勒托（Leto）所生唯二的孩子。現在也許難以理解，過去曾是能多生幾個就是美德的時代，兩個孩子真的太少了。底比斯王的妃子尼俄柏（Niobe）就有許多小孩，與勒托比較之下她不自覺地便得意起來。阿波羅兄妹一怒之下，

▼ 迪亞哥・維拉斯奎茲（Diego Velazquez），《奧拉克妮（變成蜘蛛的女人）》（The Fable of Arachne），1657年，馬德里普拉多美術館
一九四八年以前這幅畫的母題都被解讀成紡織工廠，而不是奧拉克妮。右側操作著紡織機、白衣背影的婦人正是奧拉克妮。

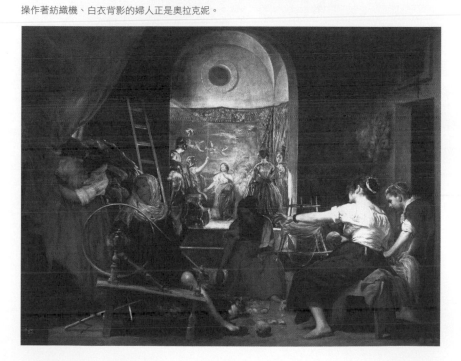

以他們擅長的弓箭將尼俄柏的小孩全部射死。

此外，奧拉克妮（Arachne）的故事也提醒著世人「不可以挑釁神」（詳參31頁）：她對自己裁縫的手藝高超引以為傲。維拉斯奎茲的畫當中，奧拉克妮與幻化成老嫗的雅典娜（Athena，相當於羅馬神話中的彌涅耳瓦〔Minerva〕）較勁著使用織布機織布。此畫作背景是雅典娜一襲鎧甲現身，懲罰奧拉克妮的場面——把她變成了蜘蛛。這也解釋了蜘蛛吐絲完美築巢的奧祕。

普羅米修斯（Prometheus）是神也是泰坦族一員。他創造了人類，為了人類文明進化而偷走神的私有物贈與凡人。憤怒不平的宙斯等眾神將他綁在岩山上面，日日夜夜任憑老鷹啄食他的肝臟，沒想到肝臟在隔天會恢復原狀，讓普羅米修斯一輩子得忍受這樣的痛苦。

他的手腳被釘住、身體被固定在一根木樁上，如此因為促進人類文明而犯下滔天大罪，犧牲自己的處境，讓人聯想起這是個與基督教的耶穌有著共同元素的角色。

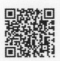

尼古拉—賽巴斯蒂安・亞當（Nicolas-Sébastien Adam），《普羅米修斯》（Prometheus Bound），1762年，巴黎羅浮宮
亞當的代表作，榮獲法國美術學院極高的評價。雕像肢體動作激烈地凹折展現大膽構圖，充滿張力與戲劇性的創作。

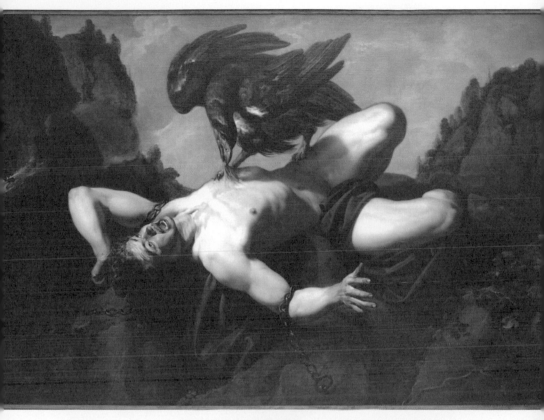

▲ 特奧多爾‧隆鮑茨（Theodoor Rombouts），《普羅米修斯》，十七世紀，布魯塞爾皇家美術館

神
話
中
的
魔
女
們

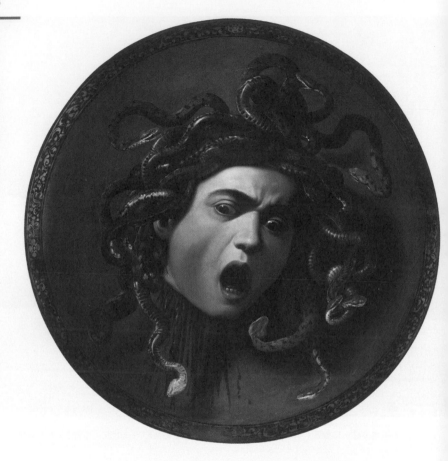

▲ 卡拉瓦喬（Michelangelo Merisi da Caravaggio），《梅杜莎》（Medusa），
1597 年左右，佛羅倫斯烏菲茲美術館

描繪傳說中具有鏡子用途的盾牌，對著它看會反射自己的身影產生疊影。雅
典娜的艾吉斯神盾（Aegis）因為嵌有梅杜莎的頭顱而擁有銅牆鐵壁般的防禦
力，美國的神盾軍艦因此得名。盾牌中心比外緣高了十五公分，現今由梅迪
奇家族收藏。

梅杜莎（Medusa）與史泰諾（Stheno）、尤萊莉（Euryale）兩位姊姊合稱為「戈爾貢三女妖」（the three Gorgons），為世人所恐懼。她頭上長著是蛇而不是頭髮，恐怖的臉龐讓跟她對上眼的人瞬間變成石頭。海上有座小島上一位叫波律德克特（Polydectes）的國王，愛戀著達娜厄（Danae）。達娜厄與化身黃金雨的宙斯發生關係後生下兒子珀爾修斯（Perseus）。他身上流著宙斯的血脈，長成魁梧健壯的男子漢。波律德克特為了除掉珀爾修斯這眼中釘，遂命令他取回戈爾貢三女妖中最強的梅杜莎首級。然而這卑劣的企圖並沒有得逞。珀爾修斯為了不變成石頭，利用盾牌當鏡子做掩護接近梅杜莎，最後成功殺死妖怪，並帶回她的頭顱獻給了女神雅典娜，鑲嵌在她的艾吉斯神盾上。

　　希臘神話裡出現了許多怪物，或許是梅杜莎的模樣尤其恐怖怪異激發了創作慾，不少畫家都以她為主題。魯本斯的作品（詳參36頁）中，梅杜莎眼睛瞪圓張大，其被砍斷的脖子切口，竄出了鮮血與數條蛇。如此栩栩如生的畫面正好展現了這位巨匠的多才多藝。另一方面，改革派的卡拉瓦喬則以被鑲嵌在盾上的頭顱為主題，在凸起有著盾牌外型的畫板上作畫。梅杜莎驚詫地吶喊著的神情，據說是畫家的自畫像，這似乎也預示著畫家往後因為被控殺人而在流亡中被殺死的不祥命運。

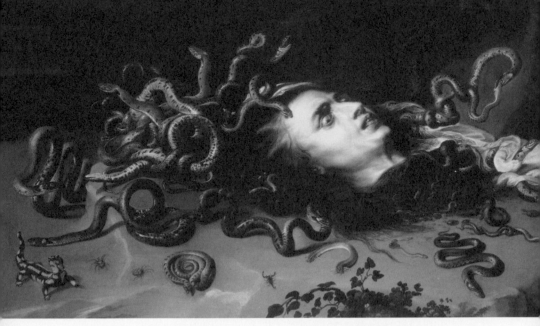

▲ 魯本斯等人,《梅杜莎之首》(Head of Medusa),1617年左右,維也納藝術史美術館
這幅畫的創作者是誰,眾說紛紜。一般多傾向是魯本斯與徒弟的共同創作。臉上的膚色為魯本斯常用
的綠色,所以極有可能出自他之手,而蛇等物體則出自擅長靜物的其他畫家之畫筆。

▶ 畫家不詳,《梅
杜莎》,十六世紀,
佛羅倫斯烏菲茲美
術館
尼德蘭七省共和國
(現在的荷蘭與比
利時)畫家的作品,
卻因為收藏於佛羅
倫斯而被附會成達
文西的畫作。畫風
雖然天差地遠,卻
具備出色的寫實藝
術性,讓人很難不
聯想到達文西。

為復仇而弒子

米蒂亞（Medea）也是在希臘神話中出現的人物。她是科爾基斯（Colchis）的女王，因為愛上了造訪該國的英雄傑森（Jason）而背叛父親，遠走他鄉。他們兩人生下了孩子，但傑森因為禁不住其他姻緣的誘惑遂拋妻棄子。不甘被拋棄的米蒂亞由愛生恨，竟親手將自己與傑森的孩子殺掉了。

▶ 德拉克羅瓦（Eugène Delacroix），《憤怒的米蒂亞》（Wrathful Medea），1862年，巴黎羅浮宮
德拉克羅瓦也曾在其他作品畫過同樣場面。孩子們好像察覺到異樣而面露驚恐。

我的生母竟然想殺掉我。她的心啊，早已變成魔鬼了！

　　——希臘劇作家尤里彼得斯（Euripides），《米蒂亞》

　　這段故事出自為尋找金羊毛出海探索的橋段，也就是「阿爾戈英雄」故事的最後一章。希臘神話原則上是集結地中海各地流傳的神話，當中「阿爾戈」屬於最古老的部族。遠古時代即存在這樣恐怖的女性角色，其實源自新生兒死亡率異常高的背景下，必須汰劣擇優的「殺嬰」習俗，也就是本章開頭說的弒子有著某種文化背景。

▶　喬凡尼·卡斯蒂利歐內（Giovanni Benedetto Castiglione），《米蒂亞》，1655年左右，美國哈特福沃茲沃思學會
這幅作品畫的是對小孩痛下毒手的米蒂亞，被丟在一旁的盔甲正意味著傑森不在現場。後方冒出黑煙的容器讓人聯想到魔女的妖術，也暗示著米蒂亞擅長妖術。

米蒂亞為了順利逃脫而阻止追兵，將自己的弟弟碎屍萬段，又讓祭品死而復生，做盡所有殘忍又邪惡的勾當。所以，米蒂亞與亞當的第一任妻子莉莉絲（Lilith）等人後來成了西方世界的魔女原型。

被大卸八塊的男子

　　酒神與豐饒之神戴奧尼修斯（Dionysus，相當於羅馬神話中的巴克斯〔Bacchus〕）身旁跟著一群女信徒，她們身分是祭司（Maenad）。

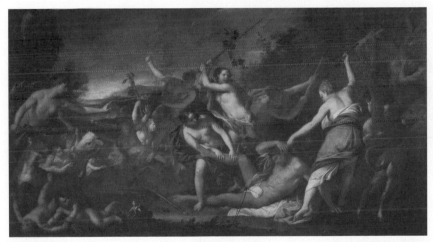

▲ 拉札里尼（Gregorio Lazzarini），《奧菲斯之死》（The Murder of Orpheus），1710年左右，威尼斯雷佐尼科宮（十八世紀威尼斯畫派美術館）
酒神巴克斯的女信徒們高舉樂器與棍棒招招斃命似地打在奧菲斯身上。奧菲斯身邊的物品不是豎琴，而是符合十八世紀威尼斯的小提琴。

◀ 法蘭茲·史塔克（Franz von Stuck），《司芬克斯之吻》（The Kiss of the Sphinx），1895年，布達佩斯國立美術館

眾所周知，司芬克斯是埃及國王守護者，有著獅子的下半身。希臘神話當中的司芬克斯擁有強烈的怪物性格，會出題目考旅人，若答不出來便吃掉對方。

◀ 克努特·埃克沃爾（Knut Ekwall），《漁夫與賽蓮》（A Fisherman Engulfed by a Siren），1870年左右，私人收藏

在經常發生海難的時代，人們總會虛構出海妖的傳說。賽蓮原本是下半身為小鳥的女妖，以美麗歌喉魅惑船員後致使船難。後來的傳說中，她的下半身變成魚尾，成了人魚的代名詞。埃克沃爾為十九世紀時瑞典的畫家。

▶ 莫羅（Gustave Moreau），《奧菲斯》（Orpheus），1865年，巴黎奧賽美術館

情感澎湃的主題，在莫羅的畫筆下卻能呈現出如此靜謐的氛圍。死掉的奧菲斯面容安詳，想必是他知道總算能見到冥界的妻子尤瑞迪絲（Eurydice）的緣故。

這些女祭司行徑瘋狂，Maenad這一詞彙還有「狂女」之意，同時還是正面（plus）的相反詞「負面」（minus）的語源。她們究竟是因為什麼瘋狂行徑而得此惡名呢？她們會在戴奧尼修斯的祭祀儀式上狂舞一番，甚至達到出神而恍惚的程度。身為酒神的戴奧尼修斯，常常處在酒酣耳熟的狀態，同時身兼豐饒之神而必須宰殺羔羊為牲品、舉行祭祀等神祕儀式。

前文引用了西元前五世紀的悲劇詩人尤里彼得斯之作，其尚著有作品《酒神的女信徒》（The Bacchae）。他的描寫格外生動：

她們抓到一名不幸男子的左手臂，用腳按住他的側腰，砍下他的肩膀。……其中一名女信徒扛著手臂，另一位則搬走仍套著鞋子的腳。肋部的肉被撕開至見骨、肌肉紋理外露。女信徒讓在場的每個人都血流如注，而彭透斯（Pentheus）的肉被當成球拋丟，身體散成到處都是的碎片。

——尤里彼得斯，《酒神的女信徒》

被女信徒大卸八塊的可憐男子，是不相信戴奧尼修斯信仰的底比斯王彭透斯。這些女信徒殘暴蠻橫的舉動，也因殺害奧菲斯而得名（詳參39、41、43頁）。這段經典的故事出自奧維德的《變形記》：演奏豎琴的

佼佼者奧菲斯痛失愛妻尤瑞迪絲。他來到冥界救回尤
瑞迪絲，在返回人間前一刻，擔心身後的尤瑞迪絲而
打破「不得轉身回頭看」的約定，最後妻子仍被留在冥
界。這一輩子再也無緣見到妻子，專情的奧菲斯從此
不再對其他女性感興趣。後來，他不幸地受到一群酒
神女信徒的襲擊。

她們丟石頭攻擊他，砍斷他受傷的身體，把他的
頭跟豎琴一起丟進河裡。這驚俗駭俗的橋段經常被畫
在作品中，有被大卸八塊的場景，也有身首異處的畫
面。

▼ 亨利‧雷維（Henri Leopold Lévy），《奧菲斯之死》（The Death of
Orpheus），1870 年左右，芝加哥藝術博物館

被神擄掠的女子

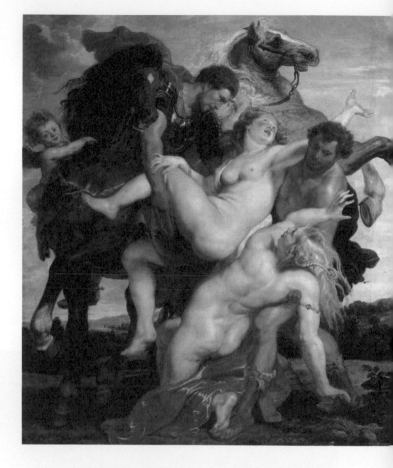

▲ 魯本斯，《劫奪留奇波斯的女兒》（Rape of the Daughter of Leucippus），
1617 年左右，慕尼黑古代美術館
因為主題相似，長久以來這幅畫經常被搞混成《劫持薩賓婦女》（The Rape of
the Sabine Women）。女性豐滿、充滿肉慾的描寫，混雜著揮舞激烈動作的
人們，讓它的構圖更有張力，這也是魯本斯的特色。

▶ 所羅門·約瑟夫·
所羅門（Solomon
Joseph Solomon），
《小埃阿斯與卡
珊卓》（Ajax and
Cassandra），1886年，
奧地利巴拉瑞特美術
館
英國皇家藝術研究院
會員畫家所羅門的作
品，與老師卡巴內爾
（Alexandre Cabanel）
相較不遑多讓的畫技，
以充滿情慾感官的表
現力把卡珊卓畫得淋
漓盡致。

神話裡頭有把男子大卸八塊的魔女，也有不少「被當成目標」的女性。讀著主神宙斯老對女性下手的故事，我們再次體認到神話與歷史是以男性為主而寫的。達娜厄、歐羅巴（Europa）、伊俄（Io）、麗達（Leda）……宙斯染指女性的慾望無窮無盡，為了接近這些女性，他將變身能力發揮到極致：突襲達娜厄時，他變成黃金雨；在麗妲面前，他幻化成天鵝；他為了歐羅巴變成牡牛。這三個例子也常出現在美術史中，多以情慾性的，而非暴力性的角度被畫出來（詳參拙著《情色美術史》第二章）。

　　宙斯以外，還有其好色不遑多讓的兄長波賽頓（Poseidon，羅馬神話中的涅普頓〔Neptune〕）、擄走普西芬尼（Persephone，羅馬神話中的普洛塞庇娜〔Proserpina〕）的兄長黑帝斯（Hades，羅馬神話中的普魯托〔Pluto〕），以及追逐著達芙妮（Daphne）的阿波羅（Apollo）等，奧林帕斯的主要神祇大多發生有擄人強暴的逸事。宙斯讓人妻麗達生下了卡斯托（Castor）與波魯克斯（Pollux）這一對雙胞胎兄弟，也就是世人熟知的雙生子「迪歐斯科里」（Discouri），他們甚至擄走了叔父留奇波斯的一對掌上明珠，也就是與他們堂姊妹結婚。魯本斯這幅大膽構圖的知名畫作（詳參44頁）中，兩個姊妹花已經跟他人訂婚了，這對孿生兄弟的行徑實在太過分。

魯本斯還畫了北風之神波瑞阿斯（Boreas）誘拐阿提加國王的女兒奧瑞緹雅（Orithya）的畫面（1615 年左右，維也納學院附設美術館藏）。他畫的兩幅主題皆是男性扛起女性、想逃脫也掙扎不了的構圖。所羅門畫的《小埃阿斯劫持卡珊卓》作品（詳參45頁）也幾乎是相同構圖。卡珊卓因阿波羅的寵愛而獲得預知能力，沒想到卻是災難的開始。她自知總有一天會被阿波羅拋棄的命運後，便離開他身邊。她還預知了特洛伊會發生戰爭等大大小小的劫難，卻沒人相信。沒想到悲慘如她，最後換來的卻是被小埃阿斯（與在特洛伊戰爭活躍的英雄大埃阿斯為不同人）強暴的命運。

此外，美術史上不少人畫過「劫持薩賓婦女」（The rape of the Sabine Women）的場面——

這是發生在羅馬神話中的人物羅慕路斯（Romulus）創建羅馬時期的故事。羅馬剛建國時，只有男性而沒有女性的拉丁人，因而使出計謀搶奪走鄰近的薩賓婦女們。之後，為了奪回女人的薩賓人向拉丁人開戰，而這些被奪走的婦女們居中制止。她們已經成了拉丁人的妻子，實在不忍心看到自己的丈夫與胞

詹波隆那（Giambologna），《劫持薩賓婦女》，1574-83年，佛羅倫斯傭兵涼廊
矯飾主義時期的雕塑代表作，與重視正面表現性文藝復興時期藝術相比，矯飾主義則以螺旋向上呈現多視角為其特色。

兄胞弟互相砍殺。

　　以露克麗絲（Lucretia）為題的作品也很多。被羅馬王子塔昆（Sextus Tarquinius）強暴的露克麗絲，將這一事實告訴了丈夫與父親後，遂在他們面前自刎。她的自殺換來了人民的團結，推翻暴君政權，羅馬共和國就此誕生。因此，這個主題成了共和政權的象徵，在許多實行共和制的國家裡常被畫成作品，同時還是貞操的象徵，畫來當成結婚紀念或是妻子肖像畫，非常受到歡迎。

▼ 皮埃特羅・科爾托納（Pietro da Cortona），《劫持薩賓婦女》，1629年左右，羅馬卡比托利歐美術館
因為生於「科爾托納」而得此名號的皮埃特羅・科爾托納擅長以錯視畫與舞台背景畫加強戲劇性。這幅畫當中的女性極其誇張的肢體動作，宛如舞台劇般的人物走位效果是其特色。

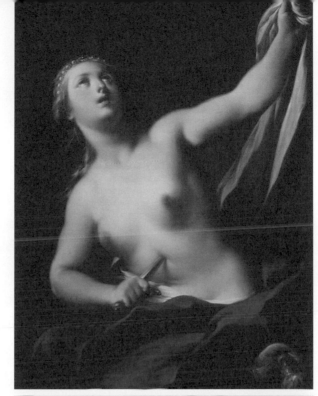

▶ 安德烈 · 卡薩利
（Andrea Casali），《露
克麗絲》，1750 年左
右，布達佩斯國立美術
館

洛可可時代最暢銷的畫
家卡薩利的作品，他的
畫作受到義大利樞機卿
大大青睞，移居英國後
更是常年積極地創作。
這幅畫中有洛可可獨有
的優美樣式，也融入了
承襲白巴洛克明暗及差
大的畫面構圖。

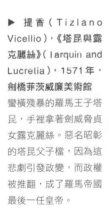

▶ 提香（Tizlano
Vicellio），《塔昆與露
克麗絲》（Tarquin and
Lucrelia），1571 年，
劍橋菲茨威廉美術館

蠻橫殘暴的羅馬王子塔
昆，手裡拿著劍威脅貞
女露克麗絲。惡名昭彰
的塔昆父子檔，因為這
悲劇引發政變，而政權
被推翻，成了羅馬帝國
最後一任皇帝。

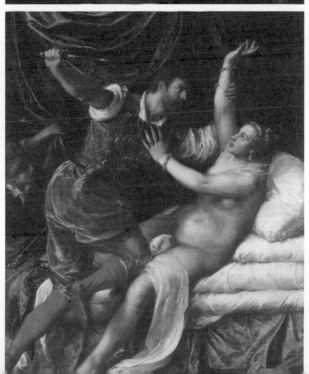

重啓世界的大洪水

聽著，建造一艘船吧！拋棄所有財物，趕快逃命去吧！將所有生物的種子都搬上船。

上文或許很多讀者會聯想到聖經舊約裡的「挪亞方舟」，但這是《吉爾伽美什史詩》（*Epic of Gilgamesh*）美索不達米亞神話的一段故事。這部起源於更早的蘇美文明、刻在黏土板上的楔形文字所流傳下來的英雄史詩，是現存最古老的傳說之一。造船的細緻工法、使用鳥類探索陸地，這部史詩篇幅龐大，相形之下，聖經舊約裡的記載宛如美索不達米亞傳說的軼事。

希臘神話裡，宙斯曾發起洪水淹死所有人類。其他在印度、中亞、東南亞等地都有相似的大洪水神話。或許是世界各地發生的洪水皆被當成神話素材，以致各地都有類似的故事。

多數神話裡，人類都是神所創造出來的，神卻如此趕盡殺絕，根本就是承認自己的失敗，大洪水猶如神的重置鍵。另一方面，這樣的傳說之所以被傳頌，正是因為人類作惡而遭受制裁，神話即擁有如此的道德教訓功能。

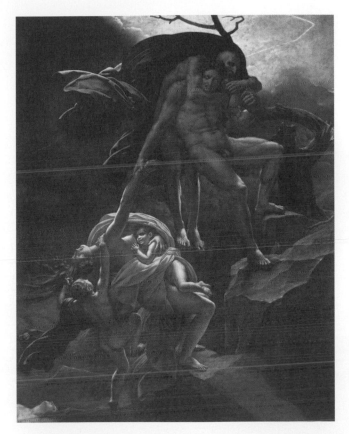

▲ 特里奧松（Anne-Louis Girodet de Roussy-Trioson），《洪水》（Scene of the Flood），1806年左右，巴黎羅浮宮

死命往高處躲避、逃離逼近眼前洪水的一家人，兩個年幼的小孩緊抓著母親不放，腳邊漂來屍體。師事大衛（Jacques-Louis David）的特里奧松，與老師相異使用浪漫主義技法，讓這幅以災害為主題的畫得以在沙龍發表。

第二章　聖經的黑暗面

兄弟相殘背後的真相

亞伯成了牧羊人，該隱變成種地的農夫。……耶和華看中了亞伯和他的供物，卻沒看中該隱和他的供物。該隱非常生氣，臉色為之一變。……兩人來到田間時，該隱打了弟弟亞伯並殺了他。

——摘自聖經舊約《創世紀》第四章

　　神也會犯下罪孽深重的事情：哥哥該隱（Cain）忍受不了這樣的對待，一怒之下殺了弟弟亞伯（Abel）。這一對兄弟是亞當與夏娃生下來的孩子，所以也是人類最初的殺人事件。不過說起來，神不講理的態度是為什麼呢？究竟是什麼樣的目的才讓這樣的故事出現

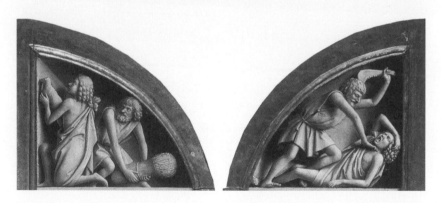

▲ 揚・范・艾克與休伯特・范・艾克（Jan van Eyck and Hubert van Eyck），〈獻給神的供物〉，《根特祭壇畫》（Ghent Altarpiece），畫板左上方，1432年，比利時根特聖巴夫大教堂
這幅大祭壇畫是范・艾克兄弟的代表作，兩側上方裝飾著兩幅畫有該隱與亞伯的掌故。獻上羔羊的亞伯，以及從旁懷恨地看著他的該隱。採用油畫技法的是哥哥揚・范・艾克，而這兩幅畫大多以單色繪製而成。

〈殺人〉，《根特祭壇畫》，畫板右上方 ▲

在聖經卷頭呢？

　　他們的職業是關鍵：亞伯是畜牧業，該隱則從事農耕，而神只鍾情亞伯的供物，沒想到卻引來該隱對亞伯所犯下的惡行。其實這一切都是因為寫出聖經舊約中猶太人的遭遇之縮影。猶太人開始定居之前，長久以來都是遊牧民族，而畜牧的亞伯正是其象徵，換言之，他們是被神揀選的民族（上帝選民論）。另一方面，同時期的農耕民族是埃及以及古巴比倫王國，他們是欺壓猶太人的部族。所以，猶太人的神便因而拒絕了該隱的供物。然而，這兄弟之爭其實參考了更古老的美索不達米亞地區神話。與挪亞方舟的大洪水一樣，這部神話是蘇美文明的根基，講的是牧羊神與農耕神爭奪月神的故事。以這樣古老的神話為基礎，猶太人把己身的處境融入聖經舊約。

　　聖經舊約是猶太民族的歷史書，當中有許多故事反映出他們與周邊民族的對立關係。特別是與鄰近死海沿岸一帶的迦南人之對立最為激烈，一再出現在聖經中。例如，在大洪水中活下來的挪亞一家的故事中，有一天挪亞醉倒了，被兒子含（Ham）看到了他的裸體。然而，另外兩個兒子閃（Shem）與雅弗（Japheth）為避免看到父親的裸身，便倒退著進去，幫他披上了衣服。酒醒後的挪亞聞言，詛咒含與含的兒子迦南（Canaan）。

▲ 提香，《該隱與亞伯》（Cain and Abel），
1542-44年，威尼斯安康聖母聖殿

▲ 科內利斯·安東尼茲（Cornelis Anthonisz），
《巴別塔的崩塌》（The Fall of the Tower of
Babel），1547年，倫敦大英博物館
採用飾刻技法的版畫，畫作左下方傾倒的石頭
表面刻有「1547」為完稿年分。

迦南當受咒詛。……讓迦南作
兄弟閃的奴僕！
　　　——摘自聖經舊約《創世紀》
　　　　　第九章

　　很明顯地，「迦南」指的正
是迦南人。迦南人信仰巴力神
（Baal），屬於多神教，與猶太人一
神信仰的傳統完全抵觸。特別是聖
經舊約中的《士師記》更可說是記
載著戰爭的歷史書。猶太英雄基甸
（Gideon）與參孫（Samson）率領眾
人，數次與迦南人刀鋒相接。還有
基甸僅用三百人的陣勢打倒米甸人
（Median）的記載（眾多「三百壯士」
故事之一）。猶太人在當時尚未是
統一的國家，連一塊領土也沒有。
歷經了三百年的戰爭，直到西元前
一千年左右，猶太人總算建立了自
己的王國，士師時代的掃羅（Saul）
成為首位國王。

　　巴別塔（Tower of Babel）的
傳說也在這樣的歷史背景下誕

生：聖經裡頭的「巴別」一詞源自「混亂」（希伯來語 balal），極有可能指稱巴比倫王國的首都巴比倫城，因為巴比倫城裡聳立著高達一百公尺的廟塔（Ziggurat）。巴比倫人的勢力後來被猶太人殲滅，「驕傲的人們短視淺見所建造的高塔」不堪一擊而崩塌的故事中，或許埋藏了猶太人被欺壓多時的怨念。

此外，在巴別塔的傳說中，不能等閒置之的是，接下來神說的話：

我們下去吧！我們去搞亂他們的口音，使他們的言語彼此無法相通。

——摘自聖經舊約《創世紀》第十一章

明明是一神教，舊約裡的神卻用「我們」指稱自己，應該是編纂聖經時收錄各地方獨有的掌故所致。極有可能直接使用了多神教民族的逸事，才會出現這樣的第一人稱多數。聖經舊約這部猶太人的聖典，在完稿時也無法抹滅多神教文化的影響。

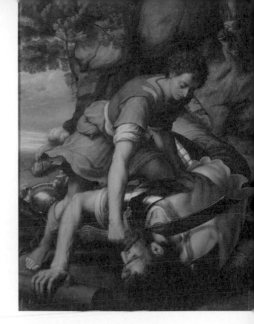

▲ 米希爾‧科克西（Michiel Coxie），《大衛與歌利亞》（David and Goliath），1590 年左右，西班牙艾思科里亞爾修道院

英雄出少年的猶太人大衛，打贏與鄰近異族的戰爭，是帶領猶太人邁向獨立的功臣。被他斬下首級的巨人歌利亞，正是周邊強大勢力的象徵。這幅畫的構圖一如文藝復興時的佛羅倫斯一樣，是許多被夾在大國間的獨立國家們喜好的主題。

耶穌受難記

人們回答說：「該判他死刑啊！」。他們吐唾沫在他臉上，用拳頭毆打他；也有用手掌打他的，說：「基督啊！你是先知，告訴我們打你的是誰？」

——摘自《馬太福音》第二十六章

　　大概沒有宗教像基督教這樣，明明這麼多的故事，卻將多數悔辱與痛打加諸於孤伶伶一人身上這樣的橋段，放在宗教的核心。這概念源於耶穌現身人間，替人類背負原罪而贖罪，而這贖罪的過程愈是殘酷痛苦，耶穌最後的離世就愈能達成淨化世界的目的。這一些都是被安排好的，福音書中的耶穌更數次提到這是預料中必經的事情。

　　耶穌自降生的那一刻起，苦難隨即展開。希律王（Herod）聽信占星術師的預言：真正的猶太王即將誕生，卻不是自己，他將伯利恆地區兩歲以下的男嬰全都殺光。耶穌肉身的父母約瑟與馬利亞只好逃到埃及避難。那些被殺害的嬰孩即被視為最早的殉道者，許多畫作中也呈現了該充滿戲劇性的場面。不過，這情節也有可以參考的先例。聖經舊約的《出埃及記》中記載著埃及法老打算殺光所有仍在襁褓的猶太男嬰（出自第一、二章）的故事。當時帶領大家成功避難、成了英雄的摩西，也就是新約中耶穌的原型。

　　耶穌被逮捕後至處刑的兩天過程稱為「受難記」。

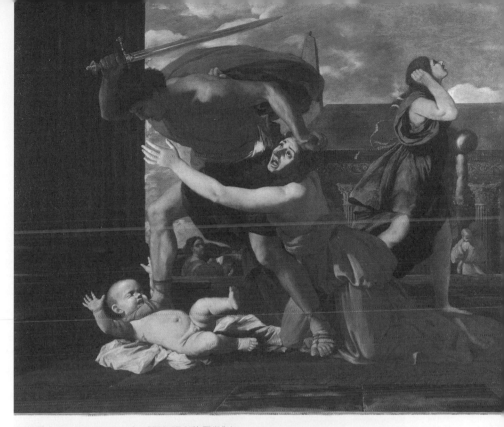

▲ 普桑（Nicolas Poussin），《對無辜者的屠殺》（The Massacre of the Innocents），1625-31 年左右，法國香提伊城康德美術館
一劍就要揮砍下去的士兵與拚死阻擋屠殺的母親。他們的後方是另一位抱著被殺死的嬰孩、失魂落魄的母親。這情景，我相信只要有孩子的父母親都會有所共鳴。嬰孩與母親的臉上猶如投射燈的聚光效果，更增添張力。

眾所周知，耶穌遭到加略人門徒猶大（Judas Iscariot）的背叛，以三十個銀幣被出賣掉了。與使徒享用逾越節（Passover）晚餐的耶穌，因為已經看穿猶人背叛的企圖，遂告訴大家，你們之中有人是背叛者。這一席話引發眾人騷動，後來讓達文西（Leonardo da Vinci）畫成

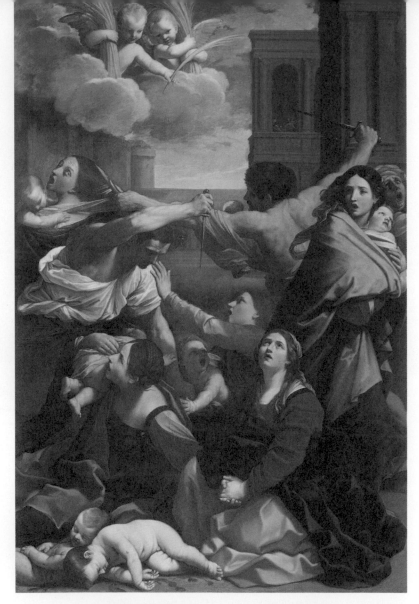

▲ 雷尼（Guido Reni），《對無辜者的屠殺》，1611-12年，波隆那國立美術館

畫面左側一位母親的頭髮被伸長右手臂的士兵抓住了。右方是另一位母親逃竄而出的背影。另外，右下方還有坐著的母親。這三者正好構成倒三角型。這是雷尼精密計算過的繪畫技法。畫面左上方的天使是嬰兒的靈魂，手裡拿著天堂的通行證——麥穗。

了大家耳熟能詳的《最後的晚餐》（The Last Supper，收藏於米蘭聖瑪利亞感恩修道院）。

　　猶大在逮捕者的面前親吻了耶穌，用以暗示誰是耶穌。逮捕事由是耶穌佯裝成猶太國王，而且還輕視猶太祭司與聖殿。群眾大聲叫好，要求處以死刑，大家毆打並嘲笑著耶穌。

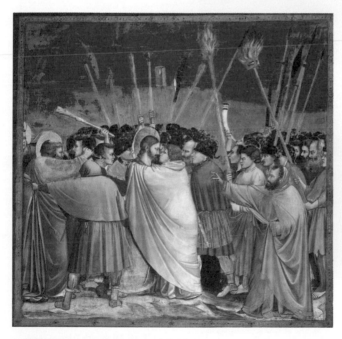

▲ 喬托（Giotto di Bondone），《猶大之吻》（The Kiss of Judas），1300-05年左右，斯克羅威尼禮拜堂

耶穌看穿背叛真相，凝視著親吻他的猶大的臉。他們的後方（畫面左側）是情緒激昂的使徒彼得，拿著刀打算砍下逮捕者的耳朵。

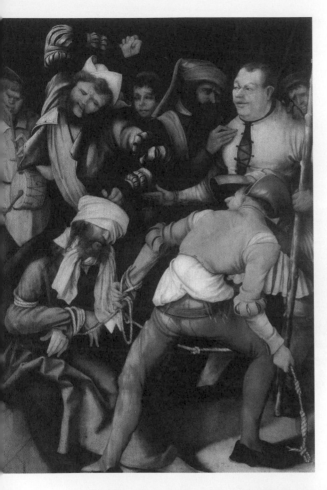

▲ 格林勒華特（Matthias Grünewald），《被鞭打的耶穌》
（The Mocking of Christ），1503年，慕尼黑古代美術館
格林勒華特常露骨地畫出人類的弱點與愚蠢。這幅畫中，
矇眼的耶穌遭受鞭笞、毆打等屈辱，更加突顯刑官的愚
昧。

隔天，耶穌被押在羅馬帝國派來的總督彼拉多（Pontius Pilate）面前接受裁決。彼拉多不願承擔判決的責任，打算交由猶太民眾決定。當眾人被問到要釋放作惡多端的囚犯巴拉巴或是耶穌時，大家毫不猶豫回答要耶穌死。羅馬士兵把耶穌綁在圓柱上，鞭打他一番之後，用荊棘編了一頂茨冠，戴在他頭上，然後跪在他面前，戲弄地說道：「國王萬歲！」使用堅硬樹枝已經超乎想像地殘忍了，他們還以粗繩子的繩結，綁上釘子與石頭鞭打。

一如前述，承受的苦難如果愈殘忍，愈能達到淨化世界的效果。因此，受難記中的一連串殘暴虐心的暴行，愈能突顯眾人

▶ 范戴克（Anthony van Dyck），《茨冠》（The Crown of Thorns），1618-20年，馬德里普拉多美術館

耶穌被戴上堅硬又尖銳的荊棘製成的茨冠。為了要把他裝成猶太國王而嘲弄一番，畫面右前方的人物塞給他一枝蘆葦當成權杖。

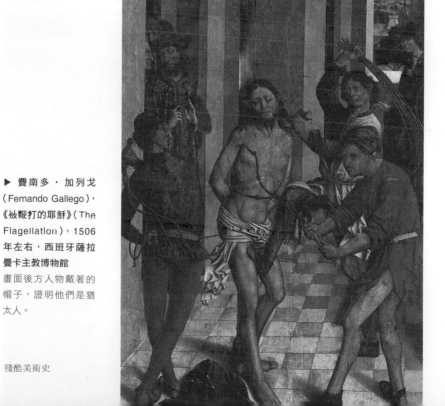

▶ 費南多 · 加列戈（Fernando Gallego），《被鞭打的耶穌》（The Flagellation），1506年左右，西班牙薩拉曼卡主教博物館

畫面後方人物戴著的帽子，證明他們是猶太人。

殘酷美術史

▶ 昆丁‧馬西斯（Quentin Massys），《試觀此人》（Ecce Homo），1526年，威尼斯總督宮
耶穌精神耗弱的表情與一旁失去理智的叫罵者的表情，是極佳的對照。左邊的人物為彼拉多，因為想撇清判決的責任，他的手試圖在遮住什麼，看起來是要撇開視線、不敢直視耶穌。尚有其他畫家，以「彼拉多洗手以強調沒有責任」的表現方式畫了相同的主題。

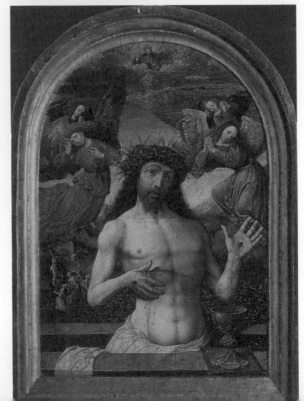

▶ 雅各‧科內利斯‧范‧歐斯特薩南（Jacob Cornelisz van Oostsanen），《悲傷之人》（The Man of Sorrows），1510年左右，安特衛普梅耶博物館
「悲傷之人」這樣的繪畫主題，純粹是藝術史上形成的傳統，並非聖經裡相應的記載。受難的耶穌正對著賞畫者，以聖殤與受難之後為主題形成構圖。畫面前方還有一只杯子，接了從聖殤噴出來的鮮血，這也是亞瑟王傳說中出現的「聖杯」。

的愚蠢。許多畫作都描繪出耶穌痛苦的神色對比群眾
卑劣的表情。耶穌被綁著的圓柱成了受難記的象徵，
圓柱與茨冠之棘後來也成了耶穌的聖髑。

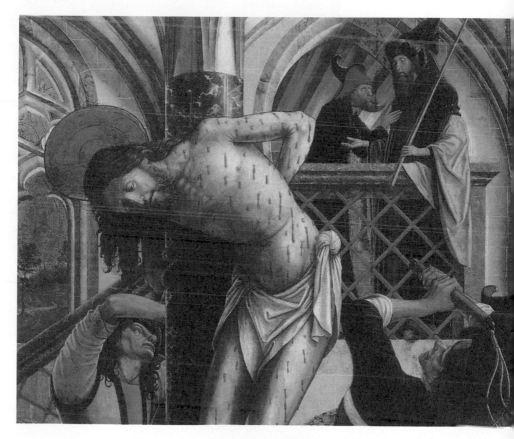

▲ 麥克 ‧ 帕赫（Michael Pacher），《被鞭打的耶穌》（The Scourging at the
Pillar，局部），1495-98 年，維也納藝術史美術館
皮膚有無數個綻裂開來的傷口，鮮血同時滴落。為了薩爾斯堡教堂而創作的
祭壇畫，成了畫家帕赫的遺作。

2-3

最常被描繪的「死亡」──

耶穌之死

▲ 德瑞克 · 畢格特（Derrick Biegert），《基督背負十字架》（The Bearing of the Cross），1490 年左右，德國明斯特，威斯特法倫州立美術館
雖然創作於文藝復興高峰時期，建築與風景的筆觸卻表現出濃烈的中古世紀風情。畫面採「異時同圖法」，右上方畫有後來被施以酷刑的三位罪人，三人左側看得到猶大上吊自殺的身影。

基督教以人類犯下的原罪與耶穌之死延伸出的贖罪為中心思想，耶穌死的那一刻必然成為重要場面。因此，十字架上的耶穌的畫作，無疑成了人類史上最常被描繪的死亡瞬間。

　　士兵來了，把第一個人的腿與耶穌同釘在十字架的第二個人的腿都打斷了。只是來到耶穌那裡，見他已經死了，就不打斷他的腿。唯有一個士兵拿長槍扎他的側腹，隨即有血和水流出來。

<div align="right">——摘自《約翰福音》第十九章</div>

　　耶穌背著十字架，被拖上了刑場各各他山。十字架極為沉重，一名女性掏出手帕打算幫受難的耶穌擦去臉上的血水與汗水。這位人稱聖韋羅尼加（St. Veronica）的女性，因為布上印了耶穌的容貌（聖布）而被畫在不少作品中。她的名字正是由拉丁文的「真」（vera）與「形象」（icon）組合而成。

　　到了刑場，耶穌立刻被釘在十字架上。藝術史上多是畫他的手掌被釘著的模樣，實際是釘在手腕上。因為手掌無法支撐住身體的重量，而且一釘下去會馬上斷裂。此外，釘下去的傷口會湧現鮮血，致使受刑人快速失血過多而死亡，此時血壓急速下降會引起嚴重頭痛，受刑人所承受的折磨與苦痛是我們完全無法

◀ 卡利斯托（Callisto Piazza），《耶穌被釘在十字架》（Nailing of Christ to the Cross），1538年，義大利洛迪，聖母瑪利亞加冕教堂（Santa Maria Incoronata, Lodi）

畫作前方有鑽洞用的錐子與針。後面有著揮舞著槌子打算在耶穌手掌上打釘的男子。這幅畫並不是純粹針對猶太人，創作時正逢西方世界與伊斯蘭文明衝突的年代，所以右上畫有包了頭巾的回教徒。

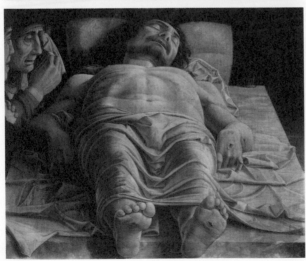

◀ 曼迪那（Andrea Mantegna），《哀悼基督之死》（Lamentation of Chris），1497年左右，米蘭布雷拉畫廊

擅長透視法的曼迪那，打破原本應該畫成腳大頭小的構圖法則，畫出觀畫者可以看清楚耶穌身上五道聖殤的對立視覺。

想像的。因此，多半會用槌子打斷受刑者的脛骨，或弄傷其他部位等加速死亡，這處置看似殘忍其實很人道。用長槍刺進耶穌側腹的朗基努斯（Longinus）之後改信基督教，他其實是後世杜撰的人物。耶穌身上共計五道刺傷被稱為「聖殤」，為了能清楚表現傷痕，美術史上的畫家們也對耶穌的姿勢著墨了不少工夫。

不過，耶穌的十字架為下方較長的十字架，這是所謂的拉丁十字架，是在羅馬文化圈中基督教普及之後才被採用。一般認為實際用於處刑耶穌的是 I 字型

◀ 羅拉斯（Juan de las Roelas），《聖安德肋的殉道》（Martyrdom of Saint Andrew），1610 年左右，西班牙塞維亞美術館

只要看到 X 字型十字架，就知道是最早被收入耶穌門下的門徒聖安德肋。一般認為是因為他在希臘受刑的關係（X 在希臘文中是「基督」一詞的第一個字母），而實際上 X 與聖安德肋的聯結則應該要到中世紀。

▲ 馬薩喬（Masaccio），《聖彼得的酷刑》（Crucifixion of St. Peter），1426年，柏林國立美術館
構成比薩多翼式祭壇畫的其中一塊畫板。畫中要求接受十字架極刑的聖彼得是被倒掛著。兩側畫
有四角錐的建築物，一般推論是在古羅馬時期留存至今的羅馬塞斯提伍斯金字塔（The Pyramid of
Cestius，古墳）。

木架，或是上方開叉的Y字型木架。其他聖人們也被
施以各式各樣的酷刑，多半都畏懼與耶穌相同的處刑，
只有他的門徒彼得要求同樣的刑罰。

◀ 喬托，《耶穌受難》（Crucifix），1290-1300
年左右，佛羅倫斯，聖塔瑪麗亞諾維拉教堂
歐洲近代繪畫之父喬托精準地畫出人體構造與
肌理，成了文藝復興的開山始祖。這幅畫中，
耶穌如注音符號「＜」向後翹的腰臀部，突顯
出身體的重點；肋骨與肌肉也層次分明地被刻
畫出來。耶穌的表情平靜，如同睡著一樣。

▼ 巴達洛基奧（Sisto Rosa
Badalocchio），《基督下葬》（The
Entombment of Christ），1610年左
右，羅馬波各賽美術館
強烈的明暗對比中，浮現出婦人悲
傷的臉龐與耶穌的肌肉紋理。包裹
著耶穌遺體的聖布，正是傳說中的
「杜林屍衣」（實際上為後世之物）。

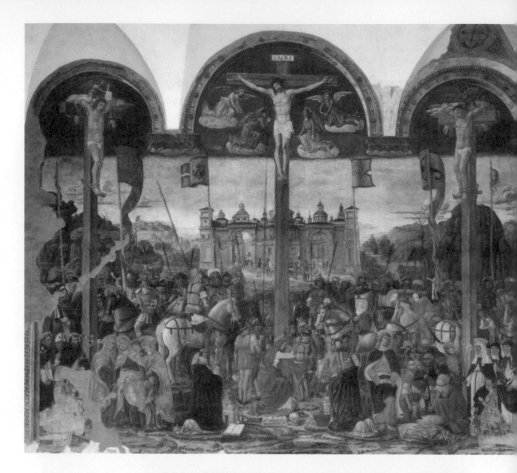

▲ 喬凡尼‧蒙托法諾（Giovanni Donato da Montorfano），《耶穌受難圖》
（Crucifixion），1497 年，米蘭聖瑪利亞感恩修道院
這幅壁畫與對面達文西的《最後的晚餐》幾乎是同時期的作品。耶穌與兩側的
罪人一起被釘在十字架上。耶穌右側（畫作左側）的狄斯瑪斯（Dismas）深知
耶穌並非世人所想的那樣，所以上天派了天使迎接他的靈魂。耶穌左側（畫
作右側）的蓋斯塔斯（Gestas）則不懂這道理，結果是惡魔等待著他的靈魂。

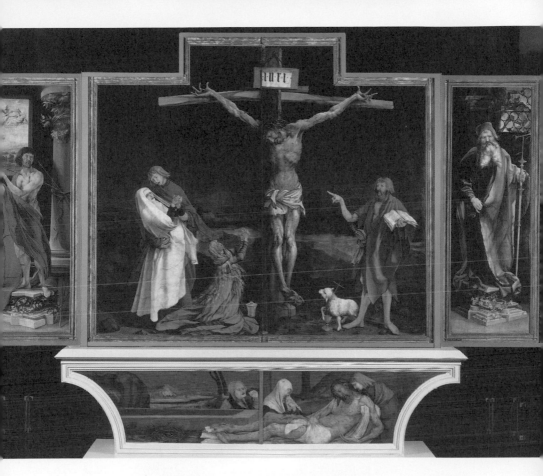

▲ 格林勒華特，《伊森海恩祭壇畫》（Isenheim Altarpiece），1512-15年左右，法國科瑪，恩特利登美術館

滿是血漬的傷口，因內出血而現出紫色屍斑，開始腐爛的表皮，張開的嘴巴……僅觀察屍體與病人後，竟能將耶穌之死畫得如此寫實逼真。十字架上方的「INRI」為「猶太人的王，拿撒勒人耶穌」這句話的縮寫，用以嘲笑耶穌的稱號（罪狀）。格林勒華特生動的寫實風格從此惹來負評，被忽視了好幾個世紀。

聖母之死

　　行刑結束之後，耶穌的遺體從十字架上被卸了下來。通常死刑犯的屍體會被丟棄，但亞利馬太的貴族約瑟（Joseph of Arimathea）為了安葬他而付了一筆錢接收了遺體。約瑟與協助拔除釘子的尼哥底母（Nicodemus）將他卸下十字架的場面很常被畫進作品中。不管是外典還是廣為流傳的福音書，都寫進了這兩人的事蹟。他們洗淨了耶穌的遺體，抹上香膏後將之安葬。這一段落最常被提到的參加者為約翰福音書的約翰、聖母馬利亞、抹大拉的馬利亞，與另一位馬利亞，被稱為「三位馬利亞」的女性們，她們每個人都淚流滿面地悲嘆不已。由此只有耶穌與聖母馬利亞另外還發展出了「聖殤」的故事。

　　聖經新約的四卷正典福音（馬可福音、馬太福音、路加福音、約翰福音）都只記載到這裡而已，較晚完成的聖人傳記集《黃金傳奇》（*Golden Legend*）則特別描寫了聖母的死亡：

　　馬利亞的靈魂就像終其一生從未玷污一樣，沒有人世間的苦痛般脫離肉體，投入兒子的懷抱。

　　　　　──摘自雅各・德・佛拉金（Jacobus de Voragine），

　　　　　　　　　　　《黃金傳奇》一一三節

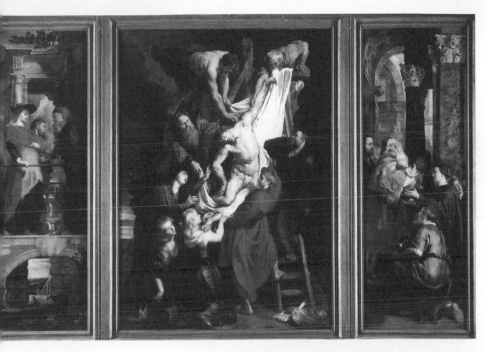

▲ 魯本斯,《下十字架》(The Descent from the Cross),1611-14年,安特衛普聖母大教堂

以了無生氣的青紫皮膚與全身無力而垂下的肢體,表現死去的耶穌。寫實技巧淋漓盡致的畫作。

尼格(Niccolò dell'Arca),《哀悼基督》(Mourning of the Marys over the Dead Christ),1470年,波隆那勝利聖母教堂

完全看不出為素燒黏土雕塑而成的細緻雕像群。右側「抹大拉的馬利亞」張大嘴巴的號哭模樣,讓人彷彿可以聽到聲音般地震懾人心。尼格因製作了同樣位在波隆那的聖道明會教堂的基碑而得名,被冠上 dell'Arca 的稱號——義大利文「墳墓大師」的意思。

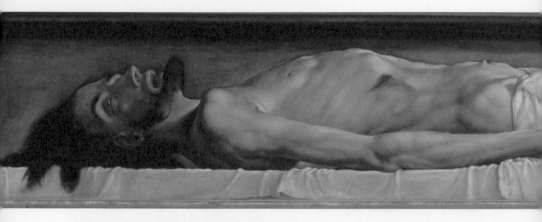

▲ 小霍爾班（Hans Holbein the Younger），《墓中基督》（The Body of the Dead Christ in the Tomb），
1521-22年左右，瑞士巴塞爾市立美術館

中世紀的傳統仍突顯「逝後身體仍美好」的耶穌，但在文藝復興時期則強調「肉體幻滅」的耶穌，充滿
寫實色彩。以細緻筆觸見長的小霍爾班，承襲著這樣的風格，致力描繪出肉體邁向衰敗的脆弱。

◀ 羅貝蒂（Ercole de' Roberti），《哭泣
的女人》（Weeping Woman），抹大拉的
馬利亞壁畫遺跡，1475-85年左右，波
隆那國立美術館

壁畫消失後僅存的碎片，一般推測是《下
十字架》的一部分。雖然細膩的筆觸並
不適合濕壁畫技巧，但一根一根的頭髮
與臉頰上透明的淚珠，在在顯示出畫家
卓越的技巧。

▶ 卡爾東（Enguerrand Quarton），《亞
維儂的聖殤》（Pieta of Villeneuve-lès-
Avignon），1455-60年左右，巴黎羅浮宮

因為是在亞維儂的街上被發現而得名，
但已無法考證原創作意圖。不過，壓抑
著情感般地肅穆的表情令人印象深刻，
特別是畫作左側的教士（應為該畫的捐
贈者）寫實生動的神情，傳達出這位畫
家高超的畫技。

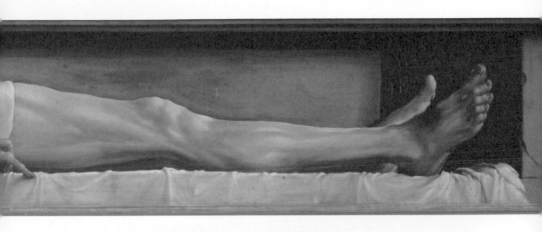

正典福音中的馬利亞並沒有如此崇高的地位，幾乎是將她描寫成連自己的兒子是什麼人都不懂的愚婦。不過，在耶穌降生以前發生的故事，都被寫進相當於馬利亞傳、西元二世紀出品的《原始雅各福音》當中。該福音提及馬利亞接受神的旨意將生下耶穌，她的確具有相當程度的神聖性。換句話說，馬利亞神格化的描述並非穿鑿附會，很早以前就有證據：正是那些一神教教徒以外，信仰羅馬多神教的信眾們。或許也是這些教徒無意識中渴求拉抬女性地位的意圖吧！因而有人畫出聖母蒙召升天，在天堂與耶穌比鄰而坐的畫面。

米開朗基羅（Michelangelo Buonarroti），**《隆達尼尼聖殤》**（Rondanini Pieta），**1559-64年左右，米蘭史佛薩古堡**
米開朗基羅的遺作。他一生中創作了三次「聖殤」，包括位於聖彼得大教堂的大型雕塑，是他二十歲時的出道作品，年輕貌美的馬利亞臉上並沒有任何一絲悲傷神色。不過在六十年後雕塑的這尊作品，馬利亞卻是人老珠黃的瘦弱姿態，讓人看了心傷不已。

▲ 卡拉瓦喬，《聖母之死》（Death of the Virgin），1601-03 年左右，巴黎羅浮宮

腹腔內漲氣而腫脹的馬利亞，想必是畫家參考了實際的屍體而繪製的作品。斯卡拉大教堂認為這麼寫實逼真的風格是醜化馬利亞的行為，大為个敬，便拒絕接收這幅卡拉瓦喬的畫作。

女
性
的
反
制

▲ 奧塔維奧·萬尼尼（Ottavio Vannini），《雅億與西西拉》（Jael and Sisera），1640年代上半葉，佛羅倫斯天主教教會
迦南將軍西西拉躲到同樣非猶太人的雅憶家中，沒想到雅億因為受不了迦南人長期以來的壓榨，最後犯下這麼可怕的罪行。雅億最後因而成了猶太人歌頌的對象。

◀ 陀爾其（Alessandro
Turchi），《雅億與西西
拉》，1600-10年左右，
美國代頓藝術中心
巴洛克時期出身義大
利北部的畫家陀爾其
是卡拉瓦喬的弟子，以
強烈的明暗對比創造
出空間感。

　　我有個女兒還是處女，還有那個人的妾，我領她
們出來任憑你們玷辱她們，只是不可以對那個人行這
樣的醜事。

　　　　　　　　——摘自聖經舊約〈士師記〉第十九章

　　這是讓客人投宿的一家之主，對著襲擊他們的人
說的一段話。待客之道的最高原則竟是保護投宿的客
人，一旦有難就把女人推出去「任人宰割」……身為人
父卻說出這麼毛骨悚然的話，但其實在聖經舊約或創
世紀裡頭都記載著幾乎相同的橋段。不論是自己的女
兒還是妻妾，都是一家之主的所有物，隨便他要怎麼
處置都可以，說明著當時男尊女卑的觀念。

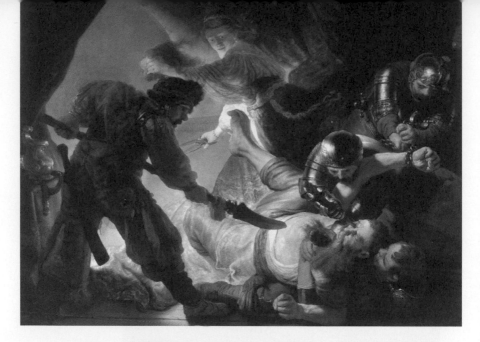

▲ 林布蘭（Rembrandt Harmenszoon van Rijn），《刺瞎參孫》（The Blinding of Samson），1636年，法蘭克福施泰德藝術館
大利拉看穿參孫的驚人魔力來自他的頭髮之後，強擄走他並順勢割掉他的頭髮。這麼生動的戲劇性畫面出自名畫巨匠林布蘭之手。畫作中央上方抓著頭髮、開懷大笑的正是大利拉。

　　雅億趁著迦南將軍西西拉熟睡後，將釘子釘進他的太陽穴，直插到地裡；大利拉（Delilah）誘惑猶太將軍參孫（Samson），割斷魔力根源的頭髮後再殺了他等女性殺害男性的故事，也出現在聖經舊約當中。只不過，它們想說的重點都是與對立民族的戰爭，一般女性的地位依然偏低。這兩位女性，與新約當中斬掉施洗約翰頭顱的莎樂美一樣，她們反制男性的作為，讓十九世紀末藝術圈興起「致命惡女」（femme fatale）的風潮（詳參拙著《情色美術史》第三章）。

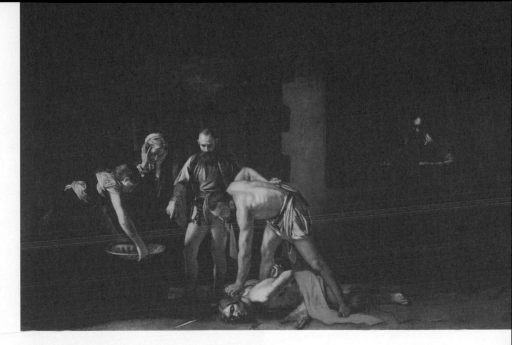

▲ 卡拉瓦喬，《被斬首的聖施洗約翰》（The Beheading of Saint John the Baptist），1608年，馬爾他瓦萊塔，聖若望副主教座堂

嫁給希律王的希羅底有個女兒莎樂美，她在宴會上大跳豔舞博得滿堂彩後，便要求將譴責她的施洗約翰斬首。畫家卡拉瓦喬在約翰被斬首的脖子鮮血中簽上了自己的名字，也呼應著卡拉瓦喬犯下殺人罪的自身遭遇。

　　以前沒有嚴密警察組織的年代，女性大多容易遭逢生命危險。在某個實際存在的地區中做過調查，中世紀的審判件數有百分之三是強暴罪。不得不思考這個數字背後，其實有不少在暗夜裡哭泣的女性，是無法將她們的遭遇說出口的。因為社會對於被強暴的被害者抱持偏見，而且這不只是中世紀才發生的問題。例如：不少已婚的受害者會被丈夫以「名譽受損」名義訴請離婚。女性一旦單身也就意味著落入姻緣終止的命運。

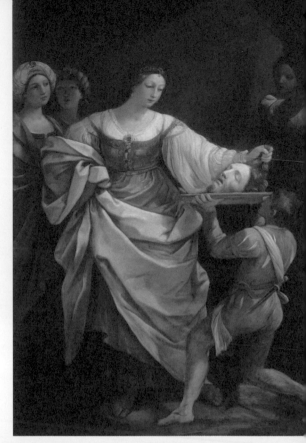

▶ 雷尼，《莎樂美接收施洗約翰的頭》（Salome with the Head of Saint John the Baptist），1639-42年，芝加哥藝術博物館

端詳著施洗約翰頭顱的莎樂美。姿態一向被畫得極為冶豔的莎樂美，在這幅畫裡卻是莊嚴樣貌。雷尼是波隆那畫派的畫家，繼卡拉瓦喬後的畫壇核心人物。

▼ 凱羅（Francesco del Cairo），《施洗約翰的頭》（The Head of Saint John the Baptist），1630年左右，坎城美術館

眾多關於施洗約翰頭顱的畫作當中，就屬這一幅畫得最栩栩如生。應該是照著屍體素描構圖而成。

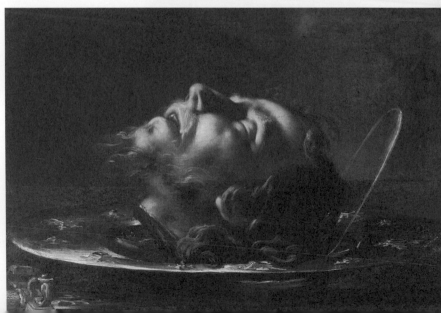

阿提米西亞的強暴審判

　　長久以來，畫家這個職業都由男性擔任，然而也有少數的女性畫家。若要提到躋身畫壇的一流女性畫家，就非十七世紀前葉，義大利出身的阿提米西亞・簡提列斯基（Artemisia Lomi Gentileschi）莫屬。當時的畫風全受卡拉瓦喬的改革風潮影響，而出現了卡拉瓦喬派的畫家，其中阿提米西亞是極為出色的一位。然而，不管是當時或現代，只要一提到這個名字，伴隨著眾人的好奇心而引爆話題的是發生在她身上的強暴審判。

　　阿提米西亞於一五九三年出生於羅馬。當時的繪畫圈是得待在畫坊裡各司其職的制度，並不像現在任何人皆可獨立作畫，所以女性幾乎很少有機會習得繪畫技巧。阿提米西亞之所以能成為優秀畫家，有賴她跟在畫家父親奧拉齊奧（Orazio Lomi Gentileschi）身邊從小耳濡目染而學成。她父親後來甚至是被英國延攬進皇室成為宮廷畫家的人物。

　　那是發生在阿提米西亞二十歲前的事情，簡提列斯基畫坊有一位叫做塔西（Agostino Tassi）的繪畫教師。塔西雖然是個以透視法見長的畫家，但已被抓到多次犯下非禮惡行，是個有問題的男子。有一天，阿提米西亞的女性朋友圖翠亞來訪。不幸的事件在圖翠亞離開她上二樓去的空檔發生了：

圖翠亞立即走到樓上。我沒想到就是那一天，塔西奪走了阿提米西亞的貞操。

<p style="text-align: right">——審判時父親奧拉齊奧的證詞紀錄</p>

　　接下來，奧拉齊奧因塔西過去數年來多次強暴女兒的事，對他提出告訴，就此對簿公堂。眾人與其說是同情，多半是帶著好奇的眼光看著這對父女。審判紀錄上發生事件這一天起約一年間，塔西仍舊照常出入畫坊教學。照理說奧拉齊奧應該察覺得到他們倆的關係，所以意思是阿提米西亞不就默認他們的關係了嗎？最後裁決判定塔西並非強暴罪，而是身為有婦之夫卻與阿提米西亞交好的通姦罪。開庭審判五個月後，塔西僅被輕判，這場審判遂宣告落幕。

　　然而，對阿提米西亞而言，接下來才是人生得面臨的長期抗戰。審判後沒多久，父女倆因為無法承受惡意中傷，只好像逃難似地離開羅馬，舉家搬到佛羅倫斯。之後，阿提米西亞嫁給了畫家皮耶蘭托尼奧（Pierantonio Stiattesi），兩人也生了個女兒，但這段婚姻並沒有維持多久。後來，她不管到哪個地方發展，都被貼上了「放蕩」的標籤。阿提米西亞明明擁有畫家的榮耀，卻落入孤獨一生的下場。

　　最關鍵的問題是旁人的目光：性騷擾的被害者，多被視為污穢之物。我們可以用人獸交的審判就能理

解這樣的思維：中古世紀，強暴動物的加害人認罪後，因犯下「非人的行為」而被處以火刑。所謂的火刑，是連同應該是被害者的羊或雞也一起活活燒死。換句話說，這是一種被害者覺得自己是污穢而自責的可怕思維。我們很難想像，像阿提米西亞或是花了好大勇氣才提出告訴的女性，一生中都得因為面對這樣的二次傷害所苦。

阿提米西亞後來留下了《友弟德斬首何樂弗尼》的名作（詳參88頁）。卡拉瓦喬也繪製了同樣主題的畫作（詳參89頁）。兩幅畫都生動逼真，充滿戲劇張力。仔細比較之後，卡拉瓦喬的友弟德看起來是為了民族大義而「奮勇」斬斷敵將頭顱；阿提米西亞的友弟德則使出渾身解數「奮力」砍斷，看起來對男人這種生物充滿無盡的恨意似的。

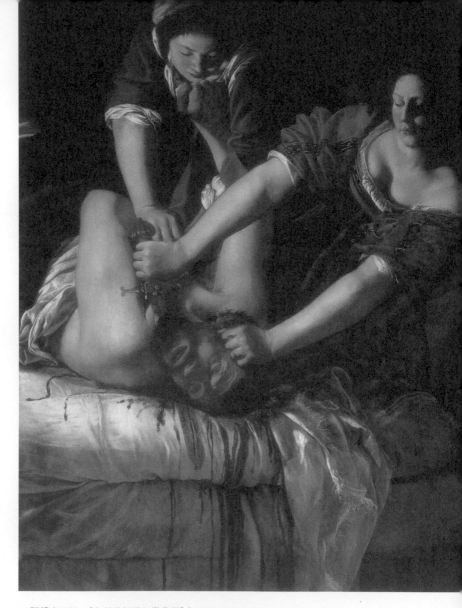

▲ 阿提米西亞，《友弟德斬首何樂弗尼》（Judith Beheading Holofernes），
1612年左右，拿波里卡波迪蒙特美術館
相同的主題與卡拉瓦喬的作品相形之下，阿提米西亞筆下的友弟德就顯得更
有氣力而逼真。除了這幅畫以外，她還有其他相同主題的作品留世。

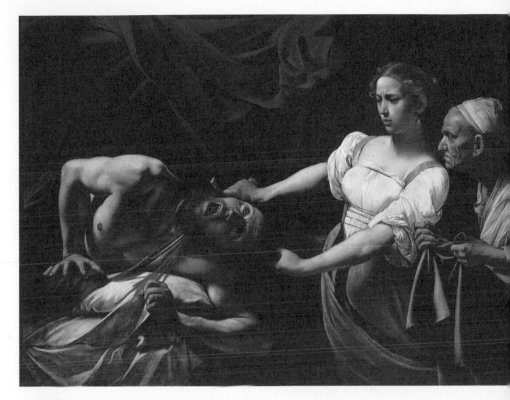

▲ 卡拉瓦喬，《友弟德斬首何樂弗尼》，
1597年，羅馬巴貝里尼宮

為了殺死讓猶太人民吃了不少苦頭的敵
將何樂弗尼，友弟德多次勸酒將他灌醉，
最後一口氣砍下他的頭。因為殘忍暴行
而眉頭深鎖的友弟德，後方站著準備收
拾頭顱的侍女。真不愧是名家卡拉瓦喬
才能畫出如此生動的戲劇性畫面。

在這裡應該要有與婦女交合的墮落天使，他們的靈魂化成各種不同形式去玷污人類，引導他們誤入歧途，把惡魔當成神明祭拜。

——摘自聖經舊約外典《以諾書》第十九章

《以諾書》是西元前二世紀的古籍，在基督教時代初期最廣為普及。四世紀後被視為「偽經」，卻並未因為它非正典被當成異端而忽視，後世仍研讀著這部經典。關於墮落天使的敘述也出現在舊約的《以賽亞書》，不過《以諾書》的描述較為詳盡，其形象就此定型。

既然萬物都是由神所創造的，那為什麼會有惡魔的存在呢？對於這根本性的疑問，只有兩種解釋：一是第一章提到的「神的懲罰」，另一則是「向神挑戰者」，後者指的是統治惡魔世界的墮落天使路西法（Lucifer）。而前文引用的段落，說的則是與人類女性交歡而就此墮落的天使，同樣隱含著男尊女卑的偏見。

▶ 帕赫，《聖沃夫岡與惡魔》（Saint Wolfgang and the Devil），1483年，慕尼黑舊美術館
教會為了建造教堂，與惡魔達成協議：第一個踏入教會的靈魂要讓給惡魔，沒想到第一個踏入教會的是一頭狼，完全跌破眼鏡的有趣結局。畫家發揮想像力，完成了大家都沒看過的惡魔身影。他把肛門處畫成惡魔的第二張嘴，臀部上還有眼睛與鼻子，很有趣的詮釋。

▲ 羅薩（Salvator Rosa），
《聖安東尼的誘惑》（The
Temptation of St. Anthony），
1645 年左右，佛羅倫斯彼提宮

▲ 格林勒華特，《聖安東尼的誘
惑》，1512-15 年，法國科瑪，
恩特林登美術館

▶ 林堡兄弟（Gebroeders van Limburg），《地獄》（Hell，出自《貝里公爵的
豪華時禱書》〔 Très Riches Heures du Duc de Berry 〕），1412-16 年，法國
香提伊城康德美術館

呐喊的世界——

地獄與末日天劫

「你們這蒙我父賜福的，可來承受那創世以來為你們所預備的國。」……接著，王向左邊的人說：「你們這被詛咒的人，快離開我！進入那為魔鬼和他的使者所預備的永火裡去！」

——摘自聖經新約《馬太福音》第二十五章

構成基督教的中心思想是死後審判。人死後並不會消失不見，肉體不會破滅而是持續存在著。直到末世的審判日到來，埋在地底的肉體將復活，靈魂回歸，接受審判。基督教徒採用土葬而不火葬的原因正是在此。然後神（前段引文的「我父」）會做出裁決，將良善的靈魂送到天國，讓惡徒的靈魂落下地獄，那裡有著永世的磨難等待著他們。

不過，大部分的靈魂並不會被引入這兩個地方，而是落入煉獄。伴隨每個人的罪惡程度不同，經過不同時間的淨化才能進入神的國度。這段淨化的時間，有人幾年就好，也有人需要幾千年。總而言之，基督教徒會為了這終將到來的審判而預備，力求自律克己，以減少自己背負的罪污。人們愈信守這個教條，對於日常生活就愈謹慎遵守戒律、更加虔誠地投入教會的信仰。

所以，為了讓人們謹慎遵循戒律，教義必須採行「絕不想下地獄」這等讓人心生畏懼的說法，地獄也被

▲ 西紐雷利（Luca Signorelli），《肉體復活》（Resurrection of the Flesh），
1499-1502 年，義大利奧爾維耶托主教座堂

西紐雷利在主教座堂繪製壁畫，由七個場面架構出壯觀的世界末日。這幅畫
是其中之一，天使吹著喇叭昭示審判大日來臨，樂音喚醒地下的肉體。肉體
的肌肉隆隆鼓起的畫法，成了米開朗基羅師法的最佳前例。

描繪得更加恐怖。不過,說到底那是無人親眼目睹過的世界,得好好發揮美術天分才行。換個說法就是,必須體現美術追求的重要功能:將看不見的世界可視化。我們遂在世界各地的宗教看到同樣的構圖。

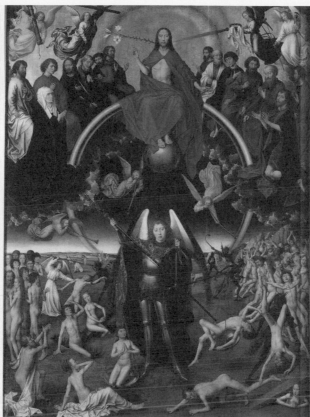

▲ 勉林（Hans Memling），《最後的審判》祭
壇畫，1467年左右，波蘭格但斯克普魯什奇
美術館

北方獨有的細膩畫風呈現出恢弘的世界末
日。中央的大天使米迦勒正用天秤計量著靈
魂的善惡。右側畫有地獄，左側則是天國。
被美術史學者潘諾夫斯基（Erwin Panofsky）
稱為「偉大的二流畫家」，也就是所謂「技巧
不足但一流」的代表畫家。

◀ 局部放大

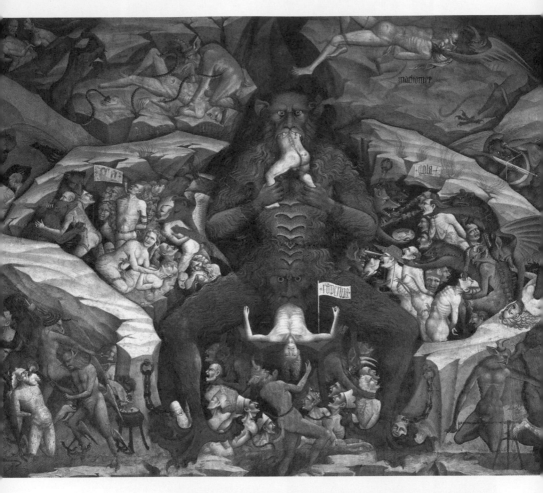

▲ 喬凡尼・達・蒙迪那（Giovanni da Modena），《地獄》（Inferno），1404年，
波隆那聖白托略大殿

被戳瞎的人、被絞死的人，還有被灌入滾燙鉛塊的人……正中央的惡魔吃著
罪人，後來被排泄出來後又繼續被吃下肚。惡魔右側是喉嚨被肉串貫穿、犯
了「暴食」罪的人。本畫描繪者這些無止盡的磨難。各處教會都有像這樣的地
獄圖，神父會一邊展示一邊傳教，告誡著信徒。

啟示錄的世界

正如耶穌受難中的迪斯瑪斯與蓋斯塔斯的故事（詳參72頁）所示，天主教文化中的右側代表善，左側代表惡。本節開頭的引文中，也看得出來右側站著良善者的靈魂，左側則是惡徒的靈魂。繪畫也沿用這個規則，天國被畫在神的右側（賞畫者的左側），地獄則在神的左側（賞畫者的右側）。正中央則是負責審判的神（基督），下方大多是大天使米迦勒（Michael）。

米迦勒手持寶劍與天秤，天秤用以計量靈魂的善惡重量，寶劍則是要帶領天使軍團對抗群魔。因為角色如此重要，所有天使只有米迦勒一人穿著盔甲。審判日那天，天使為了消滅惡魔而群起對抗。最後神的國度勝利，迎來永遠的和平。

世界末日這個壯觀的「啟示錄」，充滿了想像空間。聖經新約中最後收錄的經卷是約翰（據信並非施洗約翰）在拔摩島所寫的《啟示錄》。他將看到的「異象」描繪成充滿詩意的末日預言，內容與新約其他書卷大異其趣。

▲ 波提且利（Sandro Botticelli），《神曲 · 地獄篇》（Divine Comedy, Inferno）
的插畫素描，1490 年代，柏林國立版畫美術館

黑白素描在羊皮紙上創作而成的地獄情景。但丁（Dante）的《神曲》描寫主角
靈魂遊走於地獄、煉獄與天國之間，決定性地促成西方世界三界的概念。波
提且利向以優雅畫風見長，受薩佛納羅拉（Girolamo Savonarola）的末世思想
感化後，開始畫起神祕主義風格的作品。

▲ 盧卡．焦爾達諾（Luca Giordano），《墮落天使》（The Fall of the Rebel Angels），1055 年，維也納美術史美術館

盧卡．焦爾達諾深受西班牙巴洛克影響的作品。後來十七世紀的彌爾頓（John Milton）在史詩《失樂園》（*Paradise Lost*）中，將墮落天使路西法與米迦勒設定成原為雙胞胎。

第三章

黑暗中世紀——
血染的基督教世界

處決花招博覽會

殉道者們——

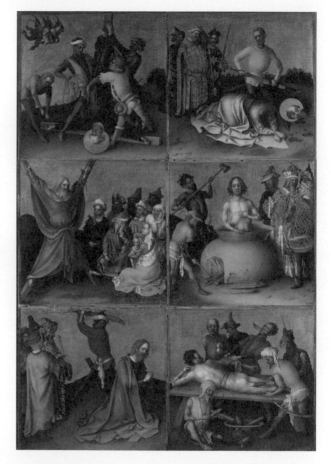

▲ 洛赫納（Stefan Lochner），《使徒的殉道祭壇畫》（Martyrdom of the Apostles）左邊內側畫板，1435 年左右，法蘭克福施泰德博物館

科隆同信會訂購的十二使徒殉道畫。全作的左邊部分描繪的是彼得、保羅、安德烈、福音書作者約翰、大雅各、巴爾多祿茂等六人的殉道場景。

◀ 前頁洛赫納作品的
右邊內側畫板
同一祭壇畫的右邊部
分，描繪多默、腓
力、小雅各、馬太、
西門、猶大（又名達
太，並非背叛者加略
人猶大）、馬提亞等七
人的殉道場景（僅左
下繪有兩人）。依地方
或時代的不同，入畫
的十二使徒也各有所
異，這兩邊的畫板合
計雖有十三位，但每
位都被認為是殉道者。

　　他們被迫坐在鐵椅上，底下燒著熊熊烈火，空氣
中瀰漫著焦肉的氣味。……即便如此，聖人仍不為所
動地宣揚著信仰。……白郎弟娜（Blandine）被綁在木
樁上，成為朝她嘶吼的野獸腹中之物。

<div align="right">

——《殉道者行傳》
</div>

基督教剛出現時，只不過是個新興宗教。但這個新宗教的信徒卻與日俱增，在當時稱霸整個地中海世界的羅馬帝國中，逐漸擴展開來。當時的基督教徒與古羅馬多神教信徒之間雖然有很多誤解，但並沒有很嚴重的對立，而且「墓窟」也並非迫害時期的地下都市。如前章所述，基督教徒習慣土葬，這使得實行火葬的古羅馬多神教信徒感到特異，又基於衛生上的理由，規定他們只能在都市郊外建造墓地。因此，才會在各地留下了「墓窟」（地下墓室）。

　　然而，當時的歐洲不同於今天的日本，並沒有無神論者。因此，當信徒增加時，也意味著他們必須拋棄過去的多神教信仰。尤其是在帝國的樞紐——羅馬，不僅是一神教入侵了多神教的文化，更可能是動搖國家體制的挑戰。除了這一位神以外，概不承認其他的崇拜對象，也就等於否定了羅馬皇帝的現世神地位。

　　大迫害於焉開始，傳教者陸續被捕。於是，初期的傳教階段，便出現了許多基督教的殉道者。尼祿皇帝的大屠殺等，就算沒有後來基督教時代說的那麼誇張，但應該也是相當激烈了。再加上羅馬市民習於觀賞競技場上互相殘殺的鬥士為娛，故行刑場面也成了觀眾齊聚觀賞的活動。

　　不過，有一件未如帝國預期的事，就是這些殉道者們，被殺時往往不會反抗。讓嗜血的觀眾，看了之

後覺得不太舒服。「面臨死亡時的不抵抗」，讓殉道者們被視為英雄，後世甚至有將他們的死狀美化改寫者。之所以會如此，是因為基督教與其他宗教最大的不同，在於其創始的基督本身就是受刑而死的。靠著相信贖罪之死與復活，以及死後的得救與天國的存在，當令人戰慄的殺害加諸己身時，不少信徒都展現了羅馬市民前所未見的態度。若真如此，不難想像迫害越是激烈、殺害手法越是殘酷，越會與帝國原本的目的背道

▶ 讓・巴蒂斯特・尚佩涅（Jean Baptiste de Champaigne），《聖老楞佐殉道圖》（The Martyrdom of St Lawrence），1660年左右，華盛頓國家藝廊

羅馬皇帝命令教會交出財產，聖老楞佐以「這些是教會之寶」為由，拿去賙濟窮人，而被放在鐵架上火烤殉道。當時使用的鐵架後來成為其在畫作中的象徵。畫面左後方的陰影中，皇帝瓦勒良面帶怒容地坐著。

而馳。事實上，迫害時代的信徒人數的確有增無減。

天主教教會中，有一「封聖審查」的制度，用以決定是否將某人冊封為聖人，基本條件就是必須證實這個人曾行過神蹟。而「殉道」本身便被視為一種神蹟。他們被神揀選，與耶穌一樣被處死、獻上生命。所以，後來基督教的福音越傳越廣，被迫犧牲生命的殉道者們，便被視為教會的柱石。

被四分五裂的殉道者們

於是，大部分的殉道者都成了聖人。他們遭受各形各色的拷打、酷刑而喪命，其豐富的變化性，可說是集人類負面想像力之大成。而且，為了頌揚對殉道者的尊崇，也留下了大量以他們為主題的繪畫。為了顯示他們是如何殉道的，大多都會把折磨他們至死的器具也一併畫進去。這些就成為他們的象徵物（attribute）了。

例如，被人用石頭打死的聖斯提反，作品中就會畫出有人拿石頭瞄準他的頭。他被視為第一位殉道者，行刑的石擊法這點是很重要的。有別於劊子手用刀劍等處決的方式，石擊法這種由群眾擲石殺害的手段稱為「集體執刑」。因為無法得知是誰做出最後致命的一擊，故只會用在那些「見不得人」的案例上。這是用來

▲ 亞當‧艾爾斯海默（Adam Elsheimer），《石擊聖斯提反》（The Stoning of Saint Stephen），1602 年
左右，愛丁堡蘇格蘭國立美術館

第一位殉道者被行刑處死的情景。天上有光照耀著他，天使正指引他的靈魂歸向天國。雖然之前被希
律王下令殺死的嬰兒們及施洗約翰也是殉道，但因為他們是在耶穌受死之前，故從狹義來說，聖斯提
反（天主教譯作聖斯德望）是第一位殉道者。

對待女性或老人等「弱者」時用的刑罰，用在聖斯提反身上，亦可說是對基督徒的一種侮辱。聖彼得（天主教譯作「聖伯多祿」）被倒吊在十字架上、聖多默（St. Thomas）被槍扎、殉道者聖保羅（與新約聖經中的聖保羅不同人）被斧頭斬首。

慘遭剝皮的聖巴爾多祿茂（St. Bartholomew），手上還拿著自己的皮，令人作嘔。聖愛勒莫（St. Erasmus）

▼ 創作者不詳（通稱「卡貝斯塔尼的雕刻家」〔Master Of Cabestany〕），《土魯斯聖沙特尼納斯殉道》（Martyrdom of St Saturninus of Toulouse，局部），1150-80年，法國聖伊萊爾本篤會修道院
聖沙特尼納斯是土魯斯的首位主教、主保聖人。他被綁在牛身上拖行，直至頭蓋骨破碎而死。

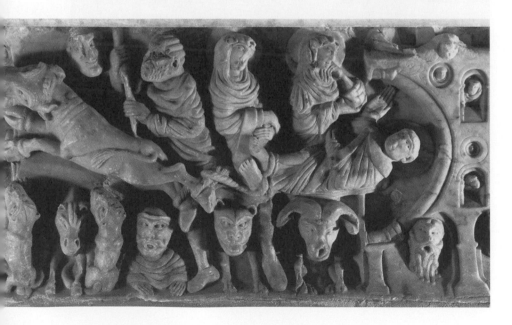

▶ 弗拉‧安傑利科（Fra Angelico），《殉道者
聖彼得殉道圖》，《彌撒經書》558號（Missal
558 f.68v Historiated initial 'P' depicting the
assassination of St. Peter the Martyr），第41
張紙背面，1430年左右，佛羅倫斯聖馬可美
術館

十三世紀前半葉活動於北義大利的殉道者聖
彼得（與使徒聖彼得不同人），以聖道明會修
道士的身份，處理異端審問。某天，他遭受被
揭發為異端的純潔派信徒襲擊，腦門被刀劈下
而殺害。因此，畫中描繪了他身穿道明會的修
道袍，頭部被刀或劍刺殺的身影。此畫是由本
身也是道明會修士的弗拉‧安傑利科畫在手抄
本文字P中的細密畫。

被開膛破肚，腸子被拉出來。聖特尼斯（St. Denis）捧
著自己的頭行走；聖弗洛里安（St. Florian）則是身上被
綁上石臼丟入河裡。

　　這些殉道者們廣受民眾的尊敬與愛戴，可說是受
到了多神教信仰的影響。各種流傳的聖人軼事被集結
成《黃金傳奇》，成為代表中世紀歐洲的暢銷名著。而
新教分裂出來，不再信奉聖人後，天主教世界為與之
抗衡，便更積極地稱頌聖人。之後，由耶穌會開始進
行大規模的計畫，詳細記載所有聖人的《諸聖傳記》
（Acta Sanctorum），現在仍持續進行中。

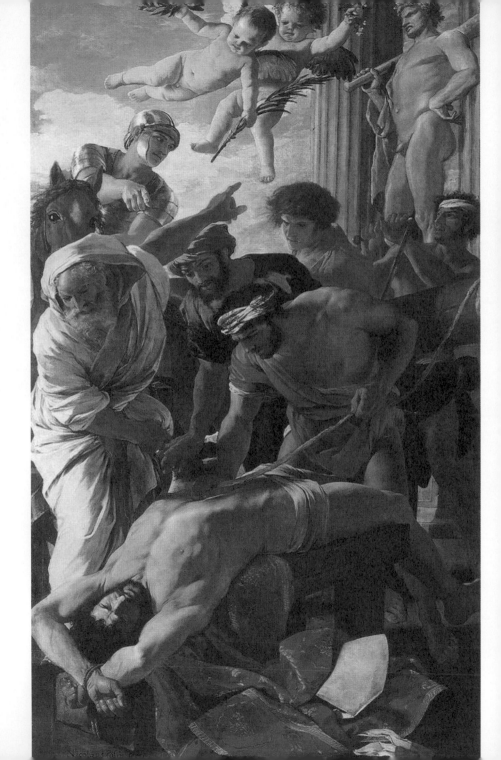

▲ 里昂‧波納（Leon Bonnat），《聖特尼斯殉道》（The Martyrdom of St. Denis，局部），1885 年，巴黎先賢祠

聖特尼斯（巴黎的戴奧尼修斯）是巴黎的第一任主教，於蒙馬特丘被處決。傳說他被斬首後，還自己拾起頭顱行走。後來，他被葬在倒下的地方，並在該地建了聖特尼斯大修道院。波納是一名擔任法國美術學院校長的畫家，本身善用古典手法，培育出勞爾‧杜非（Raoul Dufy）、喬治‧布拉克（Georges Braque）等個性豐富的學生。

◀ 普桑，《聖愛勒莫殉道》（The Martyrdom of St Erasmus），1628 年，羅馬梵蒂岡畫廊

曾任敘利亞安提阿的主教──聖愛勒莫的殉道相當慘不忍睹。他們先用錐子刺穿他的指間，再讓他躺在鐵架上，澆上煮沸的熱油，最後再活生生地將他的內臟拉出來。畫面中被拉出的小腸用絞盤纏繞著，不僅極為痛苦，還得花上一段時間才會斷氣，是一種非常殘虐的酷刑。

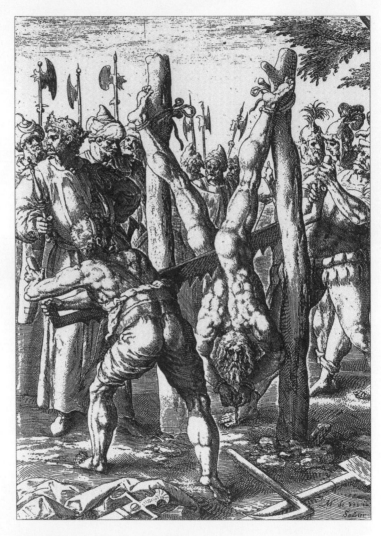

▲ 作者不明，《戴克里先皇帝下令對基督徒行刑》（The Martyrdom of Isaia），十七世紀，個人收藏

以專制聞名的戴克里先（Diocletianus）皇帝對基督教嚴加迫害。尤其是三〇三年進行的迫害更是激烈殘忍至極，後因繼任的君士坦丁大帝於三一三年正式承認了基督教，故這年又被稱為「最後的大迫害」。

◀ 阿爾布雷希特・阿爾特多費（Albrecht Altdorfer），《聖弗洛里安殉道》（The Martyrdom of St Florian），1516-18年左右，佛羅倫斯烏菲茲美術館

因戴克里先皇帝發起的「最後的大迫害」而殉道的聖弗洛里安，被綁上石臼投入河中溺斃。因其在林茲鎮遭遇火災時滅火的佳話，故他也成了消防員的主保聖人。

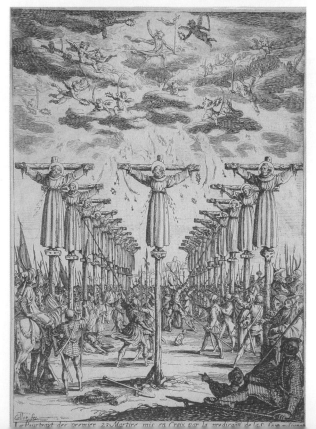

◀ 賈克・卡洛（Jacques Callot），《長崎的二十六位殉道者》（The Martyrs of Japan）之銅版畫，1627年，長崎日本二十六聖人紀念館

一五九七年二月五日（日本慶長元年十二月十九日）中午，在長崎市的西坂山丘上，包含日本人改教者在內的二十六名天主教神父及信徒被處決。因一次性處決的人數非常多，故該消息流傳到當時的歐洲並造成了衝擊。一六二七年由教宗烏爾巴諾八世（Urban VIII）將二十六人全部封為聖人。本畫乃為紀念此事而製作。

選擇死亡的殉道女子

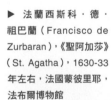

▶ 法蘭西斯科・德・
祖巴蘭（Francisco de
Zurbaran），《聖阿加莎》
（St. Agatha），1630-33
年左右，法國蒙彼里耶，
法布爾博物館

聖阿加莎與聖則濟利亞
（St. Cecilia）等人同被列
為「四大殉道童貞聖女」，
在與質疑聖人信仰的新
教對抗上，成為推廣稱
頌聖人的天主教會象徵
性的圖像之一。

　　住在義大利西西里島卡塔尼亞的年輕女孩阿加
莎，以其美貌及堅定的信仰聞名。統治該市的總督初
次見到她時，雖然窮追不捨但仍無法打動她的心。心
中燃起卑劣報復心態的男子，便將阿加莎逮捕，使盡
各種手段嚴刑拷打。甚至殘忍地將她的乳房割下，沒
想到出現了神蹟，當時阿加莎還看到了聖彼得的異象。
隔天早上，總督看到阿加莎傷口完全痊癒，勃然大怒，
嚴加拷打更甚，可憐的阿加莎終於香消玉殞了。

　　阿加莎是西元三世紀時的人物，其生平雖不詳盡，
但在卡塔尼亞地區卻是深受喜愛的女性。女性的殉道

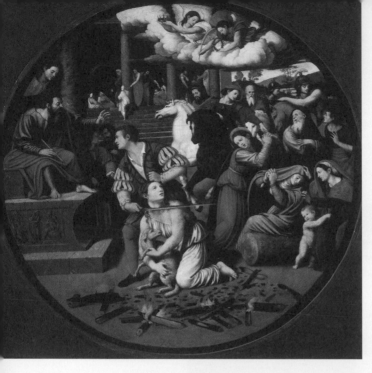

者雖然沒有男性那麼多，但也為數不少。其特色就是
會被攻擊身為女性的性徵；被切除乳房的阿加莎可說
是典型的例子。美術史上，阿加莎大概都是與盛有被
切除乳房的盤子一起入畫。又因她嚴守貞潔，故也有
許多兼作新娘或年輕女孩肖像畫的作品。這個功能與
之前提過的露克麗絲有異曲同工之妙（詳參1-4）。

用作為宣傳的聖貞女

　　有一位殉道者名為聖則濟利亞，她出生於西元三
世紀的羅馬，後因認識了基督教而改教。有段尚未受

到公認的歷史：她傳教給丈夫瓦勒里安（Valerian），使他也成了基督徒，兩人不行夫妻之實，共同保守貞潔。又感化小叔改教，三人一起開始向異教徒佈道，後來被羅馬政府逮捕。因用煮沸的熱鍋無法把她處死，最後便將她斬首致死。

▼ 馬坎托尼奧‧拉蒙蒂（Marcantonio Raimondi），《聖則濟利亞殉道》（The Martyrdom of St. Cecilia，以拉斐爾工作室為範本），1520-25 年左右
本畫描繪被丟入熱鍋中的聖則濟利亞。此乃以拉斐爾工作室為羅馬的馬格利亞納別墅（Villa Magliana）繪製的壁畫（已消失）為範本製作的版畫。拉蒙蒂身為十六世紀前半葉義大利的版畫大師，經常與拉斐爾工作室合作，以相同手法摹製版畫，為拉斐爾樣式的廣為流傳有所貢獻。

▲ 保羅・德拉羅什（Hippolyte-Paul Delaroche），《年輕的殉道者》（Young Christian Martyr），1853年，
聖彼得堡隱士廬博物館

這是一名手被捆綁投入水中而喪命的少女。本作品的成功，讓巴黎羅浮宮美術館也收藏有完全相同（僅
尺寸不同）的作品。

▶ 高登齊奧 · 法拉利（Gaudenzio Ferrari），《亞歷山大的聖佳琳殉道圖》（Martyrdom of Saint Catherine），1530年左右，米蘭布雷拉美術館

學養豐富的聖佳琳，對異教徒的偶像崇拜提出異議，與學者們辯論大獲全勝。士兵們也開始一一追隨她改教，被逮捕後雖判以碟輪之刑（詳參4-5），但車輪卻壞掉了，最後被斬首。車輪的形式有許多不同的版本。故事的真實性雖啟人疑竇，但身為眾人喜愛的聖女，仍被畫入許多畫中。因尚有其他同名的聖女，故加上出身地名稱呼。

聖則濟利亞也被畫入很多畫中。畫家經常描繪她傾心入迷地聽著只有處女才聽得到的天上音樂。雖然她手中大多會拿著樂器，但那些樂器常常是壞掉的。暗喻地上的音樂終究是由人手所創，完全比不上天使們演奏出的完美音樂。因為這個故事，她也成了音樂及演奏者的主保聖人。

她的棺木在九世紀時羅馬的墓窟中被發現，被葬在聖則濟利亞聖殿。一五九九年，在此棺中發現了她的遺骸。果如傳聞中頸項被砍斷，用布裹起來。當時正是天主教教會在世界各地傳道中，出現很多殉道者的時候，她的遺骸便引起了轟動。許多作品描繪她的身影，也成了天主教教會的宣傳圖像。

史帝法諾‧瑪德爾諾（Stefano Maderno），《死去的聖則濟利亞》（The martyrdom of Santa Cecilia），1600年，羅馬聖則濟利亞聖殿

據說聖則濟利亞的棺木被發現時，遺體尚未變成白骨。雕刻家便將她的姿態素描下來，立刻做出本作品。

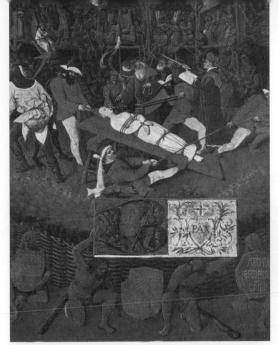

◀ 富凱（Jean Fouquet），《聖阿波
羅尼亞殉道圖》（The martyrdom
of Saint Apollonia），出自《艾蒂
安騎士時禱書》（Heures d'Etienne
Chevalier），1445年左右，法國
尚蒂利孔代博物館

牙齒被鉗子拔掉的聖阿波羅尼亞。
初期基督教時代，在亞歷山大港
被捲入異教徒的暴動中而殉道。
成為牙醫的主保聖人。

◀ 路德維克‧卡拉契（Ludovico
Carracci），《童貞瑪加利大殉
道圖》（The Martyrdom of St
Margaret），1616年，義大利曼切
華，聖毛里齊奧堂

她也是因拒絕權力者的追求，而
被拷打處決的殉道者。在拷打過
程中，一度被吞入化身為龍的撒
旦口中，這段想像力豐富的故事，
使龍成了她的象徵。本作品中，
她的身後（畫面右側）隱約可見龍
脫下來的殼。

聖髑崇拜——

死者帶有的靈力

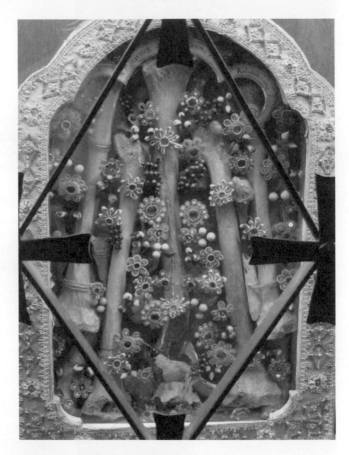

▲ 聖髑之例：阿奎萊亞主教座堂地下墓室

聖人的遺體，為求保存，通常會經過熬煮等方法處理。雖然大多會以人造花或寶石飾品等裝飾，但感覺反而更詭異。

以利沙死了被埋葬。……人們正在埋葬某人‧‧‧‧‧‧
把他拋在以利沙的墳墓裡離去。那人一碰著以利沙的
骸骨，就復活站起來了。

<div align="right">——摘自舊約聖經《列王紀下》第十三章</div>

　　以利沙（Elisha）是以色列王國的先知。前段記述
是別的死人碰到以利沙的骸骨後，復活重生的內容。
這個故事顯示，只要是像聖人般擁有超能力者，即使
成了遺體，仍然保有該能力。同樣的想法自古即有之，
就像是食用倒下敵人的心臟就能吸收他的力量一般，
食人（cannibalism）的風俗即為其中一例。歐洲即使進
入了近代，這種思想仍然根深蒂固，例如：哥雅的版

◀ 聖髑之例：比薩
坎波桑托
位於著名的比薩斜塔
旁，某巨大墓室坎波
桑托中，包含本聖
髑，有以無數遺骨裝
飾一整面牆的聖髑
室。

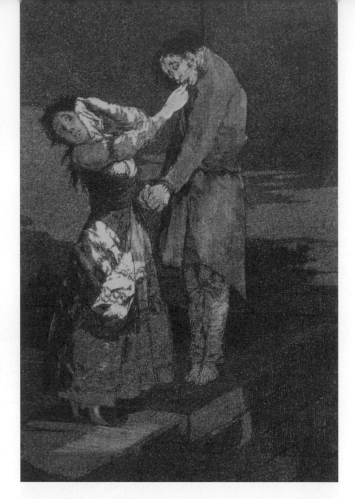

畫中，即可見描繪偷取死刑犯的牙齒作為護身符的迷信舉動。

　　以利沙的遺骨擁有的能力，是足以讓死者復生的極大力量。對於「遺體的力量」的信仰也為基督教所承繼，以「聖髑」的形式廣受人們的崇敬。

　　會被當作聖髑的，包括聖人的遺體或遺骨，或是

該部位的一部分，甚至是那個人身上配戴過的物品。

當然，耶穌本人及聖母瑪利亞，因死後蒙召到天上，世上並無遺體存在，故沒有遺體，只有「次要的聖髑」。例如：姑且不論真偽，杜林主教座堂內有名的「裹屍布」，以及各地的「荊棘之刺」（拷打時戴在耶穌頭上的荊棘冠冕斷片）、羅馬南部「主何往教堂」（Church of Domine Quo Vadis）的腳印等。

　　若是遺體留在世上的聖人們，便有無數聖髑存在了。例如：光是號稱施洗約翰的頭蓋骨，少說就有十個。有點滑稽的是，這並不只是出現在西洋世界裡，對人類而言，可說是很普遍的現象。尤其對日本人來

◀「聖荊棘」，特倫托
主教座堂聖具室
耶穌荊棘冠冕的刺，
各地都有留存。

說，廣為人知的笑話就是，釋迦牟尼佛遺骨的舍利子，因數量太多了，全部加起來的話，會組成好幾個釋迦牟尼。

就這樣，君王等個人收藏者或教會本身便開始積極地蒐集聖髑。

像是「裝有聖母瑪利亞母乳的瓶子」或「耶穌降生馬槽的稻草」這種奇怪的東西也很多。到處都有很會做生意的人。購買的人裡面，也有為求疾病痊癒，而將遺骨磨粉當藥服用的人。

甚至，聖髑還被認為具有將煉獄的淨化期間縮短的能力。一五〇三年，佩拉烏迪（Peloudi）樞機主教於馬德堡發行贖罪券（赦罪符），明確記載一件聖髑具有一百四十天的贖罪效果。

另外，聖髑崇拜中，不可忽視的要素，就是存放的「聖髑盒」。不只具有保管容器的功能，其本身亦被作為崇拜對象，可望發揮精神層面的作用，是一種特殊的工藝品。而其為了特定區別聖人，規定要搭配該聖人的象徵。

「湯瑪斯・阿奎那的手指骨聖髑」（Reliquary of St Thomas, gilded and embossed copper），米蘭聖歐斯托焦聖殿（Basilica of Sant'Eustorgio）

教會聖師之一的道明會修士聖湯瑪斯・阿奎那（St. Thomas Aquinas）的遺體，遭受多方搶奪，為避人眼目，連頭部都被切斷拿去煮等，景況極為悽慘。

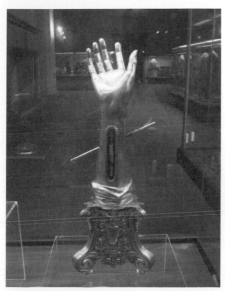

◀ 佛羅倫斯的金工師，《聖巴斯弟盎的聖髑容器》，1616年，佛羅倫斯新聖母大殿

此乃被認為是聖巴斯弟盎（St. Sebastian）的尺骨聖髑。一支該聖人的象徵「箭」，貫穿了手腕。雖然製作的工房未留下署名，但寫實的手部表現，以及台座部分細緻的造型表現皆極為精巧。

▼ 陳列在教會內的聖髑範例：巴里主教座堂

弒子的癲狂母親

聖人樊尚‧費雷爾（St. Vincent Ferrer）帶著弟子旅行。某天，天色暗下來後，他們一行人到附近的某間民宅借宿。這個家中有對年輕夫妻與幼小的孩子。丈夫備感光榮地提供住宿的房間，妻子則忙著準備晚餐。當他們與丈夫到餐桌前坐定時，餐盤被送了上來。丈夫露出不可思議的驚惶表情。盤子上裝的是他那兩個被烹煮過的孩子。樊尚為嚎啕大哭的丈夫祈禱了一整夜，終於發生了神蹟。隔天早上，聖人手裡牽著孩子出現在丈夫面前。

這就是傳說中「嬰兒復活神蹟」的故事。樊尚‧費雷爾是十四世紀的真實人物。因他並非殉道者，而封聖審查時必須要有行神蹟的異能，故可能是為此而捏造的故事。

嬰幼兒被陷入危險境地的設定，乃在於當時夭折率極高的時代背景。就像接下來會提到的，猶太人遭受迫害時，就被指控他們會誘拐基督徒的小孩，並將他們殺害、吸食他們的血。另外，魔女的原型之一——米蒂亞的傳說中也曾提到（詳參1-3），殺害孩子的母親自古有之，背後可能就是因糧食不足而滅口、意外懷孕而殺嬰等現實面的問題。

殺害自己小孩的母親圖像稱為「癲狂的母親」，但如前述神蹟故事中，會烹煮小孩這點還真是耐人尋味。

▲ 艾利兄弟（Agnolo & Bartolomeo Degli Erri）工作室，《聖樊尚·費雷爾的祭壇畫》（Scenes from Life of St. Vincent Ferrer）「嬰兒復活神蹟」場景（局部），1460-70年代，維也納藝術史美術館

　　不過，這也是「死與重生」的循環中頻繁出現的要素。不只是將殺害的活祭放入鍋中熬煮、使之復生的米蒂亞；在凱爾特神話中也可見到同樣的故事結構：凱爾特軍隊的最末端有個名為「重生大鍋」的大鍋隊，跟著一名巨人，他會將戰亡的士兵撿起來丟入鍋中，

▶ 科蘭托尼奧
（Niccolò Antonio
Colantonio），《聖
樊尚・費雷爾傳》，
「嬰兒復活神蹟」場
景，1460 年左右，
拿坡里聖伯多祿致命
堂

本作品使用的是異時
同圖法，畫面右卜有
具頭部慘遭切斷的幼
兒屍體，旁邊則有名
復活的幼兒正朝向聖
人雙手合十。畫面左
側有幾個包著頭巾等
裝扮的人們，這代表
著聖樊尚對異教徒的
改教具有莫大貢獻。

士兵便會從鍋裡復活重現，又可以再度提槍上陣。

　　基督教的禮拜中，還有效法耶穌舉辦「最後晚餐」
的儀式，在儀式中餅與葡萄酒會變化成耶穌的肉與血
再分給信徒。而在十字架上受刑時，承接耶穌流出寶
血的杯子，就成了傳說中擁有不老不死神力的聖杯了。
以上各個故事中，鍋子、杯子、烹調等圖像，很明顯
地都與死亡復活交織而成的輪迴轉世概念有著深刻的
連結。

◀ 西蒙尼 · 馬蒂尼
（Simone Martini），
《奧斯定 · 諾未洛的
祭壇畫》（The Miracle
of the Child Attacked
and Rescued by
Augustine Novello，
局部），1324年，義
大利錫耶納國立美術
館

從陽台上摔落的孩
子、被動物咬死的孩
子等，孩子經常處於
危險的境地中。十三
世紀的真福奧斯定 ·
諾未洛也曾行過讓幼
兒從死裡復活的奇
事，故被畫在他的祭
壇畫上。

流血的聖體──

「聖餅奇蹟」與猶太人迫害

有個女人在教會彌撒中領受了聖餅後，並沒有吃，反而偷偷拿到了猶太人開的當鋪去賣掉了。但當猶太人一家要用平底鍋熱餅來吃時，竟然從餅中冒出血來，血沿著地板流到了門外，市民們也察覺到了異狀。猶太人一家與賣餅的女人都被逮捕了，猶太一家被處以火刑，女人則被絞首而死。

這個故事就是傳說中的「聖餅奇蹟」，文藝復興初期的大畫家保羅‧烏切洛，以此題材製作了連續六個場景的木板畫。聖餅指的是在彌撒中分給信徒的薄餅，他們認為那會變化成耶穌的肉。

上述故事中的女人與猶太人一家，相較之下，前者乃因不信聖體聖餐，故拿去兌現，後者則僅僅是做生意買入商品，一家人單純地想要熱餅來吃而已。從現代的觀點來看，後者完全沒做錯什麼，竟然一家人都被重罰活活燒死了。對猶太人的刑罰實在是很不公平。

一二四三年，這個事件在柏林近郊被報導出來後，全歐洲陸續出現了相同的報導。加上背負殺害耶穌的污名、放高利貸等對猶太人的反感，甚至出現了如果用猶太教徒的刀子刺入聖餐的話，就會流出血來的迷信說法。

對猶太人的迫害，在歐洲遇到災難時會變得更顯著。其中，一三四八年至隔年的大迫害最具代表性。

▲ 保羅‧烏切洛（Paolo Uccello），《聖餅的奇蹟》（Miracle of the Desecrated Host）六連作中第二個場景《流血的聖餅》，1465-69年，義大利烏爾比諾，馬爾凱國家畫廊

烏切洛這位文藝復興時期對建立透視法有所貢獻的畫家，在本作品中也嚴謹地使用了透視法。此作是隨附在賈斯特斯（Justus van Gent）為烏爾比諾聖體教會繪製的《使徒們領受聖體》的祭壇畫基座（predella）。六個場景的順序分別是：《賣聖餅給猶太商人的女性》、《流血的聖餅》（本圖）、《聖餅再奉獻的行列》、《女性的絞首刑》、《猶太商人一家的火刑》、《兩天使與兩惡魔對女性靈魂去處的審議》。

那是歐洲剛開始流行黑死病的時期，當時還煞有其事地傳出了猶太人會在井裡面下毒的謠言。

　　甚至還有猶太人會殺小孩、吸小孩血、吃小孩肉的惡毒偏見。這些愚蠢的幻想，長期以來折磨著猶太人。因為這層顧慮，現在還有的猶太家庭在逾越節只喝白葡萄酒，就是長年以來避免與血的形象有所連結

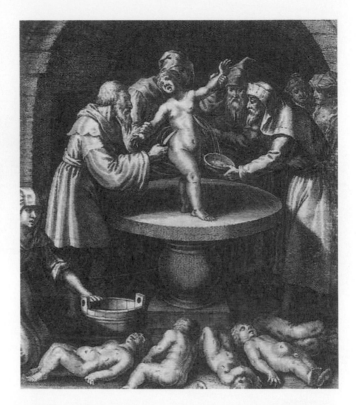

▲ 拉斐爾‧薩德勒（Raphael Sadeler），《在雷根斯堡被猶太人殺害的六個小孩》（Six Children Killed in Regensburg），十七世紀，巴黎國家圖書館
此畫乃描繪在雷根斯堡有六個小孩被猶太人一一殺害的事件。其他地方亦可散見以類似事件為主題的版畫。

的防衛策略所影響。然而，更根深蒂固的是——弒子的嫌疑，這在基督教迫害的時代，也是基督教徒本身被當時屬於多數的多神教信徒攻擊的理由之一。這是將自己過去曾遭受的事，也施加在別人身上的循環。

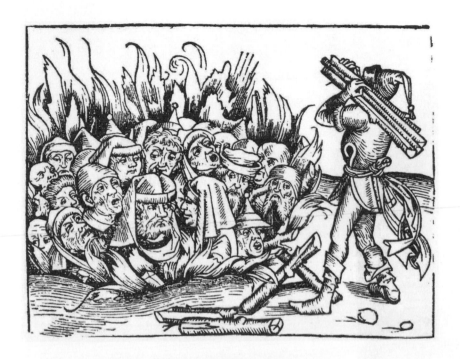

▲《遭處火刑的紐倫堡猶太人們》，出自哈特曼・舍德爾（Hartmann
Schedel）所著《紐倫堡編年史》（*Nuremberg Chronicle*），1493年，倫敦大
英圖書館
此乃身為醫師的舍德爾所著大部頭編年史中的插圖。木版畫由麥可・沃爾格
穆特和威廉・普萊登伍爾夫（Michael Wolgemut & Wilhelm Pleydenwurff）兩
人製作。描繪的是猶太人被控告在井中投入藥物，讓黑死病蔓延而遭處刑。

出賣耶穌的男人

　　出賣耶穌的猶大，因自責而自殺了。自殺，在基督教中被認為是罪不可赦的行為。大多數的人應該都會想，他現在肯定在地獄遭受刑罰之苦吧！不過，也有人對猶大抱持著另一種看法。

　　一九七八年，尼羅河附近的洞穴中發現了《猶大福音》。該書早在二世紀時即已存在，但因被視為異端諾斯底主義（Gnosticism）的文獻而被廢棄，故無人知曉其內容。「諾斯底主義」指的是受二元論及希臘哲學影響的基督教派之一，以肉體（物質）為惡、以靈魂（精神）為善。他們之中有人認為，連基督在世上都是被肉體所束縛的。據此想法，猶大便成了協助釋放基督靈魂的人。

　　你將要以裹著真我的這個軀體作為獻祭，你必成為超越所有使徒的人。

——《猶大福音》第56號紙

吉斯勒貝爾（Gislebertus），《**猶大自殺**》（Suicide of Judas），**1120年左右，歐坦主教座堂**
自殺的猶大淪為惡魔的幫兇。出自法國羅馬式美術的代表雕刻家之手。

◀ **喬凡尼・卡納韋西奧**（Giovanni Canavesio），《**猶大上吊**》（Judas hanging himself），**1491年，法國拉布里蓋，方丹聖母院**
惡魔前來迎接猶大脫離軀體的靈魂。這兩件都是將猶大描繪成背叛者的作品，很可惜的，並沒有以諾斯底主義為基礎，將猶大視為英雄的作品留世。

第
四
章

拷問與處刑——
歐洲的獵巫狂熱

神的顯明——中世紀的女巫裁判

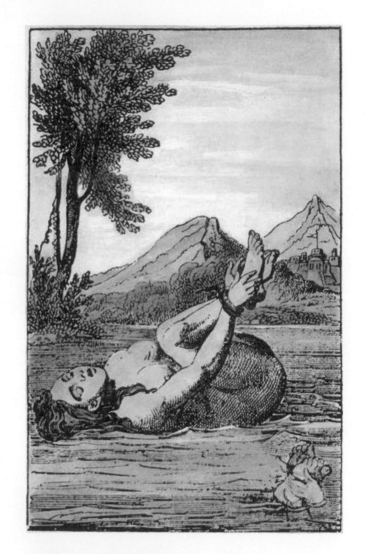

▲「水驗法」，十七世紀的德國版畫

十八世紀法國等發行的多本獵巫指導書中，有多幅相同或類似的作品。

獵巫，幾乎都是從熟人間的告發開始的。任何理由皆可。「飼養的家畜突然暴斃」就算是很充分的理由了。實際上，調查結果顯示，像這種家畜或財產的損失就占了告發理由的八成以上。

也有專門從事告發的人，他們自稱可以分辨女巫，並以此為業。現在看來毫無根據的騙子們，卻可以靠著線索抓出「女巫」。其中，也有像十七世紀英國的瑪寶・霍普金斯（Matthew Hopkins），這種在短短兩年之間，就能揪出將近三百個女巫的「有力」獵巫人。因此，每個人都害怕有一天會被當作女巫而人心惶惶。

這種告發一旦被受理，便會舉辦女巫審判的預備審查。這就有點詭異了。因為女巫是與惡魔訂下契約後得

▲ 老迪里克・鮑茨（Dirk Bouts the Elder），《奧托大帝的正義：火之折磨》（Justice of the Emperor Otto: The Ordeal by Fire），1460年左右，布魯塞爾皇家美術館
某位王妃勾引一名有婦之夫遭拒，便將他冠上不實的罪名斬首了。被殺男子的妻子為洗刷丈夫的冤屈，提出「神意審判」的申請。畫面中，捧著丈夫頭的妻子，手中握著燒得火紅的鐵棒。她泰然自若的神情，讓坐在寶座上的國王，對男子的清白與王妃的陰謀也了然於心了。

到法力的，所以人類難以分辨出其真面目。這時就要使用「神意審判」了。「神意審判」，顧名思義不是由人來定是非，而是由神來親自顯明。

其中可作為代表的是「水」，水是洗禮時使用的神聖之物，像女巫這種邪惡的存在，是不見容於水的。因此，他們會將被告的手腳綁起來，從橋上丟入河中。當然女人都會往下沉，但若是女巫的話，就會被水排斥而浮上來——這就是所謂的「水驗法」。當然，下沉的女子通常都性命難保。

不只是女巫審判，只要是難以判斷的案例都交由神來審判。其他還有對屍體「伸手」等；當有無法判斷是被嫌疑犯所殺，或是自然死亡的屍體出現時，就會將嫌疑犯的手伸到該屍體上。若是被那隻手所殺，屍體上就會浮現血的斑點。這種方法是否有效令人質疑，但實際上，還真的留有十六世紀的德國女子特蘿蒂亞（Dorothea）一伸出手，屍體就流出血來，而被判為有罪的紀錄。

另外，還有「女巫不會流淚」的迷信。因此，審查官會用針刺嫌疑犯的額頭或眼球。這種獵奇的方法，因檢舉一名女巫就能得到多少報酬的制度，經常摻雜著詐欺的手法。像是在針頭上動手腳，刺下去時，針頭就會縮進去等。一六五〇年在紐卡索，便有這類詐欺被識破的「刺針師」遭逮捕。舉報一名女巫，就可從

市政機關騙取二十先令的這名男子，也被處以絞刑了。

不過，這已經是在他奪取了超過兩百條無辜生命之後

的事了。

▼「針刺法」，出自赫爾曼・羅爾（Hermann Löher）著，
《敬虔無瑕的告發》（The highly necessary, humble and
sad lamentation of the pious innocent），1676年

女巫的惡行及惡魔會的狂宴

▲ 切爾姆斯福德的女巫審判紀錄，1589 年

在英國切爾姆斯福德被處刑的三名女巫。她們腳下的青蛙等生物，便是從死去的宿主身上跑出來的「小鬼」。

　　人們相信，女巫的身體某處會有「與魔鬼簽約的印記」。如前章所述，墮落天使是因天使與人類女性交合而墮落的；那人類的女性若與魔鬼發生性行為，就會變成女巫了。且來看看教會博士湯瑪斯・阿奎那

▶ 漢斯‧巴爾東‧格里恩（Hans Baldung Grion），《女巫的巫魔會》（The Witches' Sabbath），1510年，紐倫堡日耳曼國家博物館

杜勒（Albrecht Dürer）及巴爾東‧格里恩等德國文藝復興的繪畫，比起強調女巫的卑劣，更多是對女巫魔力的畏懼。本作品描繪的女巫正肆無忌憚、旁若無人地行惡。她們祕密調配的壺中，有煙冒出來，掀起狂風。像這種「天氣女巫」都背負著暴風或乾旱對蔬菜、穀物歉收的責任。

（St. Thomas Aquinas）對「魔鬼」（Demon）的定義——魔鬼原本就是靈，不像人類一樣有肉體，也沒有精子。因此，魔鬼有幾種方法來孳生，例如：夢魘（單數：incubus／複數：incubi，在上面的惡魔）及媚魔（單數：

succubus／複數：succubi，在下面的惡魔），便是各以擁有男女性別的一種「夢魘」形式來繁衍子孫。牠們以夢魘的樣子與女人交媾，也化為媚魔偷取男人的精液。如此生出的孩子，在接受洗禮之前，便是邪惡的產物。

　　一旦與惡魔發生關係，身體的某處就會出現「簽約的印記」。人們相信，這個印記是輸送血液給惡魔，或是給為了行惡養的「小鬼」（多為青蛙或蛇）如水蛭般吸血的洞。因為這個迷信，被告發為女巫的嫌疑犯會被迫裸身，接受各部位的檢查。任誰或多或少都有一兩個痣或斑點，只要被找到這類的痕跡，就會如前述般用針戳刺。若為簽約的洞，就不會感覺疼痛，也不會流血。他們認為大部分的洞都在大腿某處。如果實在找不到，還會仔細查找陰部附近或裡面。

　　女巫審判本身的背景，依然是對女性「性」的憎惡及不信任，這點在對尋找「簽約印記」的冥頑執著上顯露無遺。當然，也有紀錄顯示他們也用針刺「男巫」。一六一一年，在馬賽的嫌疑犯高弗里迪（Gaufridi）身上，便被檢查出有三處斑點，用針刺下去也沒有流血。

　　被夢魘誘惑成為女巫，或是出生前便成為女巫的人，會幹盡一切壞事。她們會讓別人生不出小孩，或搶走孩子加以殺害、參加詭異的「聚會」（巫魔會）、耽溺行淫、呼風喚雨，導致農作歉收等。有調查結果指出，持續的歉收若使穀物價格上漲，女巫的檢舉人數

也會增加。與迫害猶太人相同，女巫們也是天災或意外的代罪羔羊。

女巫手冊的妄想

雖然有不少女巫審判的紀錄流傳於世，但惡行或巫魔會的內容皆大同小異。供詞中雖會出現召開巫魔會的惡魔名字，但當時的一般平民教育水準低落，應該不會擁有這樣的神學知識。也就是說，這些無非是審判者灌輸的知識。審判是一邊參考手冊一邊進行的，其過程不過是質問：「有沒有與某某惡魔相交？」嫌犯回答「有」，如此而已。

獵巫的指導書很多，其中最有名的，是一四八八年在德國科隆出版的《女巫之槌》(*Malleus Maleficarum*)，字首「maleficus」指的是「邪惡」的意思。作者是雅各布・斯普倫格 (Jacob Sprenger) 及海因里希・克雷默 (Heinrich Kramer) 這兩位道明會的修道士。內容大致分為三部分，基本上是以各「命題」為單元及對其持續的考察所組成。文體並不是很難理解，但為證明女巫的存在，必須從哲學性的思想著手，故內容並不明快易解，令人不耐。證明的部分也一定要舉出教科書名作為證據。很多是聖經或教宗詔書，但也會引用聖依西多祿 (San Isidro) 的《詞

▲ 出自約翰內斯・廷克托（Johannes Tinctor）著作《反駁瓦勒度派》（*Invectives Against the Sect of Waldensians*），1469年

信仰異教神祇的信徒聚會。參加者正親吻著公山羊的肛門。畫面上方有騎著掃帚的女巫們及惡魔在空中飛舞。以崇拜動物為構圖的背後，是對獸交的輕蔑，以及受到異教多神教中，神祇多為帶有動物頭部的形象所影響。

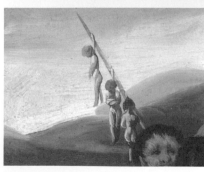

▲ 哥雅,《女巫的巫魔會》(Witches' Sabbath),1798年,馬德里拉薩羅・加爾迪亞諾博物館

畫風轉為黑暗之後的哥雅,繪製了幾幅以女巫或巫魔會為主題的作品。女巫們將搶來的幼兒,獻祭給化為公山羊召開巫魔會的惡魔巴風特(Baphomet,或Leonardus)。

◀ 局部放大圖

▲ 出自弗朗西斯・馬利亞・瓜佐（Francesco Maria Guaccio）著作《邪術概略》（*Compendium Maleficarum*），1608/26年
女巫們焚燒搶來的幼兒，做成膏藥的材料。該書是將女巫們的惡行及巫魔會的場景詳細描繪成圖的書。

源》（*Etymologiae*），或亞略巴古的丟尼修（Dionysius the Areopagite，偽狄奧尼修斯）的《論聖名》（*Divine Names*）等基督教教父們所寫的暢銷書、奈德（Johann Nider）的異端審問指導書《蟻丘》（*Formicarius*）等前人文獻。其中，他們作為理論基礎的是聖經《出埃及記》的這一節：

　　行邪術的女人，不可容他存活。

　　　　　　　　——舊約聖經《出埃及記》第二十二章

摩西雖然在西奈山上從神領受了詳細的誡命，但其中「致死」的，只有犯下獸交或敬拜異教神祇者，還有就是這種「行邪術的女人（女巫）」了。因為聖經上的記載，這一節也成了女巫實際存在的證明，因此，也成了他們糾舉女巫時的正當性證據了。

　　為何女性比較容易相信巫術呢？……女性與生俱來的性慾就比男性強。……

　　這個弱點，源自於女性被創造的方法。因為女性是從一根彎曲的骨頭，也就是胸中的肋骨造成的，它會彎向與男性相反的方向。

　　　　　　　　——摘自《女巫之槌》第一部，命題六

　　《女巫之槌》一書並非一開始就為人所接受，剛發行時也曾遭受批評。海因里希・克雷默曾在因斯布魯克（Innsbruck）舉行宗教審判，但後來卻收到該市宗教裁判所發出的除名信，對手的方濟會修士卡西尼也出書加以反駁。不過，教宗英諾森八世（Innocent VIII）表明支持，其後，尤利烏斯二世（Julius II）及利奧十世（Leo X）等支持文藝復興的教宗們，也出版了女巫教科書，對獵巫的興盛有所貢獻。

▲ 羅薩（Salvator Rosa），《女巫及魔法師》（Witches at their Incantations），
1646年，倫敦國家美術館
羅薩是一位深受奇怪圖像及俗惡主題所吸引的畫家。本作品以豐富的想像力
描繪出女巫的惡行，及惡魔的種種姿態。

▶ 路易斯・里卡多・費雷羅（Luis Ricardo
Falero），《女巫的巫魔會》（Witches going to their
Sabbath），1878年，個人收藏
進入二十世紀初期後，女巫已不再是恐怖的對象了。
本作品便充分展現出女巫們肉體的魅力。

煉金術士的牢獄末日

▲ 朱利歐‧羅馬諾（Giulio Romano），《囚犯們》（The Prisoners），1527-28
年左右，曼托瓦得特宮

這幅是畫在得特宮風之廳的濕壁畫。可以清楚看到使用枷鎖的拘禁方法等，
羅馬諾是拉斐爾的頭號弟子，受北義大利的小宮廷城市曼托瓦的剛薩加公爵
（Federigo Gonzaga）之託，一手承包了得特宮的設計與裝飾。

牢房的便器該清了吧！因為沒有通往外面的排出口，已經都滿出來了。……極其嚴重的惡臭，連牆壁都開始受損了。

——出自監獄所長森普羅尼一七九四年的信

整個下腹部強烈劇痛的同時，伴隨著斷斷續續的激烈痙攣。……投予浣腸。

——醫師帕札利亞的信，一七九一年四月二十三日

鍊金術士卡里奧斯特羅（Alessandro Cagliostro），是一七四三年六月二日生於西西里島巴勒摩的真實人物。兼具陰沉個性及開朗外向的雙重氣質，在所說的預言一一應驗後，他在當時的巴黎社交圈中成了閃耀之星。各國的沙龍都爭相邀請他，想要一睹他那具爭議性的治療，與不可思議的魔術。

當時，法國正如火如荼地邁向革命之路。其中，發生了著名的「項鍊事件」，這是以王后瑪莉‧安東尼的名義，騙取一百六十萬里弗爾鉅款的詐欺事件，王后雖然只是被盜用名義的被害者，但動輒如此鉅額的事件本身就足以讓民怨爆發。

一七八五年八月，卡里奧斯特羅也遭此事件波及而被捕。人們懷疑，盜取項鍊的大規模詐騙，是來自於卡里奧斯特羅的智慧。後來，洗脫嫌疑的卡里奧斯

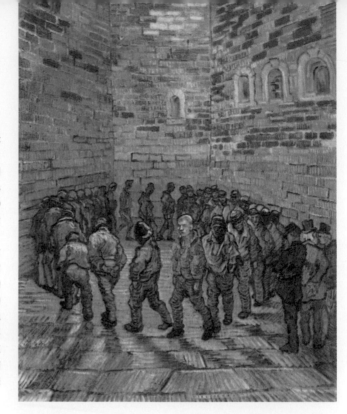

▶ 梵谷（Vincent Van Gogh），《繞圈行走的囚犯》（Prisoners Exercising），1890年，莫斯科普希金美術館

以法國版畫家古斯塔夫・多雷（Gustave Doré）的版畫為範本繪製的作品。一群被監視的囚犯，排著隊不停地繞圈行走。這是曾被關入精神病院的梵谷，所刻畫的絕望心情。

特羅雖被釋放了，但對他的評價也逐漸轉變為稀奇的江湖術士。所以，到了一七八九年底，他又在羅馬被捕。這次的罪狀，是舉行不容見世的奇怪異端儀式。

巴勒摩出身的喬瑟夫・巴薩摩（Joseph Balsamo），通稱卡里奧斯特羅伯爵，一七九一年四月二十一日自羅馬移送至此。……他將在這固若金湯的要塞牢獄中，備受嚴密的監視以度餘生。

——出自監獄所長的紀錄

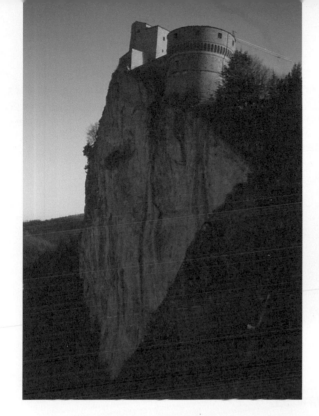

　　被判無期徒刑的卡里奧斯特羅,從羅馬的聖天使
城堡,被送到聖萊奧,這座位於斷崖絕壁上的陸上孤
島,是由與達文西深交甚篤的建築家弗朗西斯科・
迪・喬治・馬丁尼(Francesco Di Giorgio Martini)所建
造的堡壘,至今仍屹立不搖。長久以來,因難以攻陷
而享譽盛名的這座城,自從被併入教宗宮殿後就無人
關注,後來則變成了監獄。矗立在絕壁上的孤立要塞,
因不可能逃脫,故用以收治重刑犯最為理想。卡里奧
斯特羅背負的異端之罪,使他被監禁在此直到過世。

在水井地牢內，銬著枷鎖及腳鐐，……有時也會
用鞭抽打。

<div align="right">

——來自多利亞公卿的命令書，

一七九一年十二月十日

</div>

聖萊奧堡壘中設有名為「水井」的單獨房。那是個
只有天花板有開口的房間，食物也是由此下縋拉上。
為了不讓囚犯悲觀自殺，還會在許多小細節上費工夫。
例如：用餐時，不使用刀具，而是用樹皮乾代替湯匙。

其衛生狀態也非常惡劣，冬天更是寒風直逼。聖
萊奧堡壘的監獄狀況雖然特別嚴重，但歐洲的監獄，
長久以來或多或少都是類似這樣的狀態。加爾文派的

▶ **囚犯刻在監獄牆上的話，威尼斯**

被宣判要在總督宮終身監禁的重刑犯，會被移送到以運河相隔的監獄。連接該運河的橋被稱為「嘆息橋」，從橋上小窗看到的景色，是囚犯們看到外界的最後一眼。照片是牢房內一段囚犯留下的話，刻著「在這黑暗地牢內無辜的賈科莫·丹特（Giacomo Dante）」。

聖職人員便曾紀錄，冷得發凍的監獄，使得許多囚犯手指腳趾因凍傷而殘缺。

　　卡里奧斯特羅昨晚被猛烈的痙攣所襲，需要好幾個男人才制服得了他。

<div align="right">

——彼得·甘迪尼的信，
一七九一年四月二十二日

</div>

　　一七九五年八月二十六日，卡里奧斯特羅過世。患上會痙攣發作的重病後，又持續了四年以上的痛苦，才終於結束。

琳瑯滿目的拷問花招

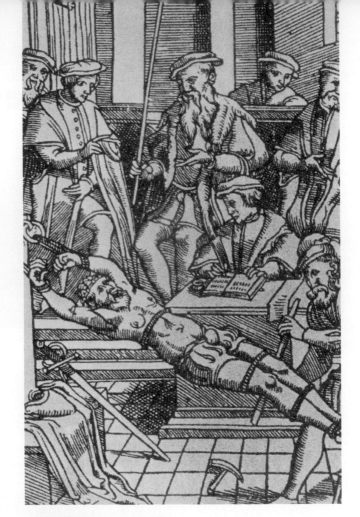

▲ 拉長身體的拷問（1554年木版畫）

　　拷問，自古即有之，作為私下的復仇手段，或公部門的刑罰之用。不過，用於獵巫或異端審判時，不能誤解的是，拷問只是為了引出自白的手段，並非以懲罰為目的。不是在得知女巫的身份後，才用拷問來

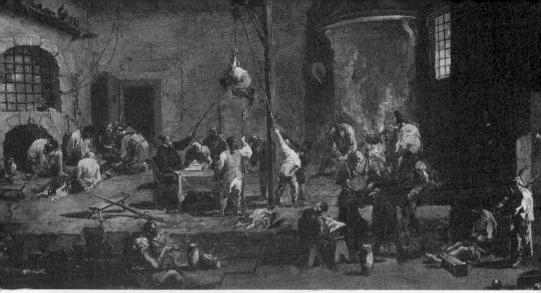

▲ 亞歷山德羅 ‧ 馬格納斯科（Alessandro Magnasco），《獄中刑訊》（Interrogations in Jail），1710年左右，維也納藝術史博物館
描繪戰爭引起的悲劇二部曲之一。在潮濕堅固的監獄中，進行各形各色以調查為名的拷問。十八世紀義大利畫家馬格納斯科，將這種社會的黑暗面畫了出來。

◀ 局部放大圖

折磨她。因為，一旦承認了自己是女巫後，存在的本身就是一種罪，後面只剩火刑等著她了。也就是說，真正恐怖的是，進行拷問的階段，在於該嫌疑犯「不知是一般人還是女巫的狀態下」，都會一再地遭受殘酷的拷問。

　常被使用的拷問方式之一就是「拉長身體」：他們會用繩子綁住受刑者的手腳，慢慢地往外拉；或是用

▲ 塞巴斯蒂亞諾・德・皮翁博（Sebastiano del Piombo），《聖阿加莎的殉道》，1520年，佛羅倫斯彼提宮

聖阿加莎是以被割下的乳房為象徵的聖女（詳參3-2），本作品描繪了她的乳頭被鉗住的情景。如此詳實的描寫，應當不是靠著流傳的故事，而是參考了當時實際拷問的場景。

懸吊的方法，將手反綁吊在繩子上，慢慢地往上拉。腳一離開地面，全身的重量便會落在往後扳的雙肩上。他們將人拉到高處，上面裝有滑輪，拷問人一鬆手，受刑者當然就會掉下來。然後，在接近地面時又突然拉緊，受刑者肩膀及手肘的關節，便會立刻脫臼，使其痛苦加倍。

「夾緊」類的拷問也很多。例如：將手指夾在兩片鐵片中間。名為「指夾」的鐵片就像千斤頂一樣，每轉一次螺絲，上面的鐵片就會逐漸下降。雙手雙腳的指頭加起來有二十根，一次對付一根或兩根。當螺絲轉

◀ 西班牙長靴
（出自十八世紀
的指導書）

到極限，最後就會把骨頭夾碎。即使能苟活被釋放，
也不能再用手指工作了，出獄後因無法復職而絕望自
殺者亦有之。

　　不僅限於手指，只要是能夾住擠壓的突出物，任
何部位都可以。牙齒或生殖器等因痛覺敏感，成了最
佳目標。手腳也是常用的部位。手冊上還推薦用針刺
指甲及指肉之間，是非常好的方法。另外，小腿也常
被攻擊，光是用椅子的銳角碰撞就夠痛的了。夾住小
腿的木材也非平坦的木板，而是用有稜角的木材或滿
佈金屬製尖角的器具，這種泛稱為「西班牙長靴」的夾
具效果特別好。

拷問的三要素

　　拷問的種類實在太多了，無法在此一一列舉，其他還有用鞭抽打、用鐵環銬住脖子、坐釘椅、用燒得火紅的鐵棒炮烙等。或是用火逼近、強灌大量的水等，拷問的花招琳琅滿目、難以數計。在人類黑暗扭曲的一面，有時發揮出的想像力真是令人瞠目結舌。

　　拷問時，有三個重要的基本概念。首先，為導引

▶《被判水刑的布蘭維利耶侯爵夫人》（Marquise de Brinvilliers），十九世紀版畫之著色作品，個人收藏

嫁給布蘭維利耶侯爵的瑪莉－瑪德蓮－瑪格莉特・德奧貝（Marie-Madeleine-Marguerite d'Aubray）為爭奪遺產，與情夫共謀殺害父親及兄弟們。東窗事發後，在逃亡時遭到逮捕，一六七六年七月被斬首，成為水刑拷問的代名詞，出現在多本書的插圖中。

▶ 馬斯特 · 弗蘭克
（Master Francke），《接
受拷問的聖芭芭拉》（St.
Barbara Altar: Detail,
the fire torture），1410-
15年左右，赫爾辛基芬
蘭國家博物館

聖芭芭拉也是常被創作
的聖女，與聖露西（St.
Lucia）及亞歷山大的聖
佳琳一樣受到愛戴，現
在已被排除在天主教聖
人曆之外。她是西元三
世紀時的人物，被父親
幽禁在高塔上；因改信
基督教而惹得父親震怒，
被以火燒皮膚等刑法拷
問，但皆因神蹟而痊癒，
最後被斬首。關在高塔
的軼事使人聯想到各地
流傳的童話。

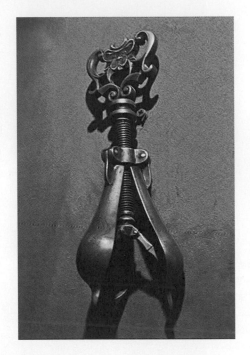

◀「苦刑梨」，依據
十六世紀原品製作
之複製品，義大利
聖吉米尼亞諾中世
紀刑罰博物館
這個精緻可愛的工
藝品，是為了非常
殘忍的目的——預
防嫌犯在拷問時自
殺而製作的，也可
用於阻絕嫌犯的慘
叫聲。各地都有許
多實品或複製品。

出自白，手法要看起來很恐怖。其次，為求效果，當
然要極度痛苦。最後，就是要大量出血等不會馬上就
死的方法。因為最終目的還是要有效率地取得自白，
如果讓嫌犯死了，便一無所獲了。因此，拷問多會花
時間慢慢進行。其間，嫌犯是不准睡覺的。獵巫指導
書上也教導不可著急，要慢工出細活。一開始會先用
出血量少的方法，使犯人痛苦，再出示恐怖的刑具，
問犯人說，接下來就輪到這個了，要承認了嗎？

　　這種拷問實在太痛苦了，想當然耳，途中為求解脫而欲自殺者亦所在多有。不過，殘酷的是，當時很流行在犯人口中塞進名為「苦刑梨」的鐵具，當然，這是為了避免嫌犯咬舌自盡所用。拷問時，審判者只會指導用刑方式，看著刑吏執行而已。就像耶穌被判決時，總督彼拉多表明與自己無關一樣，有權者永遠不會親自出手。

人類最殘忍的發明——

如何將人處以極刑

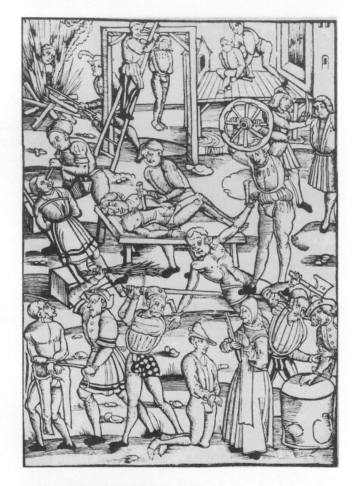

▲ 描繪各種處刑手段的德國版畫，十六世紀
上排左起為火刑、絞刑、綁住手腳投河。中排左起為眼睛打樁、開膛破肚、車刑、割耳。下排左起則為鞭打、斬首、斷手腕。

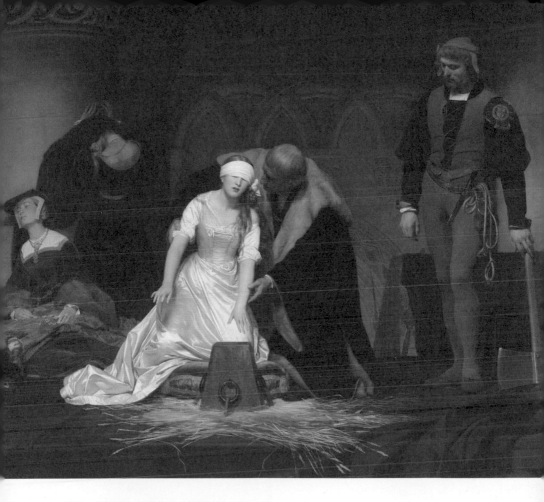

▲ 保羅・德拉羅什，《處決珍・葛雷》（The Execution of Lady Jane Grey），
1833年，倫敦國家美術館
一五五四年，在王室權力鬥爭下成為女王的珍・葛雷，僅僅在位九天就被褫
奪王位，被瑪麗一世女王處決，年僅十七歲。

　　被告一旦承認了致死的罪，就等著被處死了。處
決的方法千奇百怪，甚至還有人特別詳列做成一覽圖。
其他還有剝皮、石擊、用熱鍋煮、放任不管、被釘十

字架等。本書也已經介紹過幾種，但歷史上登場的處刑法，其種類之豐富，直叫人嘆為觀止。

　　自古羅馬時代開始，男性的處刑，尤其是士兵，多以斬首為主。但要一刀斬斷實在太難了，大多要砍很多次，頭才會終於脫離身體。因為骨頭及肌腱不易

▼ 作者不詳（丹麥畫家），《處決瑪莉・安東尼》（Execution of Marie Antoinette），1800 年左右，巴黎卡納瓦雷博物館
一七九三年十月十六日，瑪莉・安東尼於今日巴黎的協和廣場被處決。在法國大革命中登場的斷頭台，是兼具效率與人道的優秀「發明」。

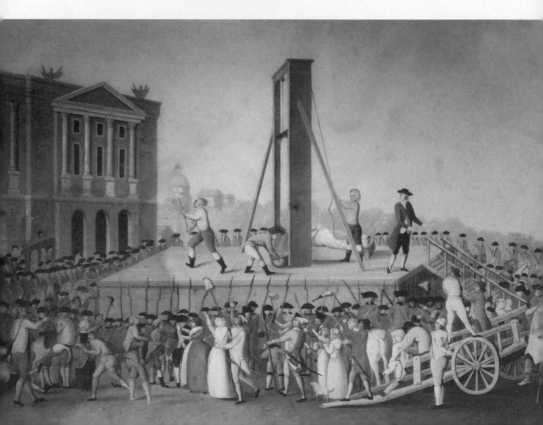

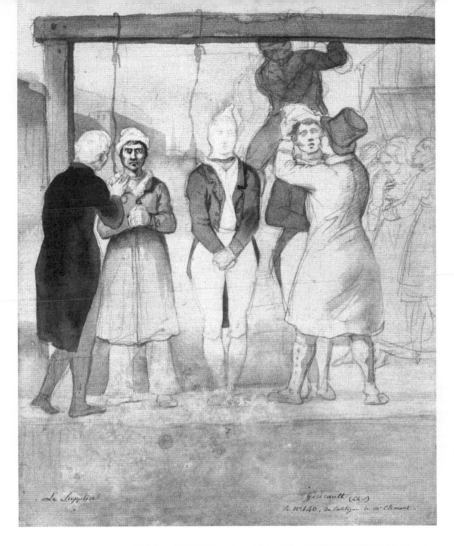

Le Supplice. Géricault (Sh.)
 le N.º 140, du Catalogue de Mr Clement.

▲ 西奧多 · 傑利柯（Théodore Géricault），《在倫敦的絞刑》（Public Hanging in London），1820年，魯昂美術館

浪漫主義畫派的代表畫家傑利柯，描繪了很多社會的黑暗面。這是正在幫受刑者套上布袋的場景。因從高處落下立即死亡的機率會較高，故本作品以較低的絞刑架來傳達這種處刑法的殘忍至極。

切斷，女性留有長髮等也不可能一刀斃命。事實上，當時的處刑紀錄經常留有「施以斬首之刑，卻失敗了」的敘述。恐怖的是，過程中受刑者大致上都還是有意識的——

　　第一刀落在耳上，切斷了耳朵及臉頰。鮮血噴出，群眾揶揄的叫聲喧天。受刑者倒下，宛如受傷的馬一般四肢亂顫。……到了第三次才終於把頭切斷了。
　　　　——「蒂凱夫人的處刑」。馬丁·莫內斯蒂埃（Martin Monestier），《人類死刑大觀》（Peines de mort）

　　一六二六年的紀錄中，有用劍砍了三十二次，才終於達成目的之描述。通常這種情形，都會一直砍到斷氣為止，但也有被恩赦而保住一命者。請回想一下前有述及的「神意審判」，這個案例的解釋是「第一刀沒死，因這是神所不願的」。

◀ 達文西（Leonardo da Vinci），「處死貝爾南多·巴隆塞利」（Executed Pazzi conspirator Bernardo di Bandino Baroncelli）的素描，1479年，法國巴約訥，博納博物館
行刺梅迪奇家族兄弟的「帕齊陰謀」（Pazzi conspiracy）中，兇手之一的巴隆塞利，在逃亡到君士坦丁堡（今伊斯坦堡）時被逮捕，回到佛羅倫斯後立刻被處刑。達文西期待會接到當時處刑後常會描繪的「警戒畫」邀約，故連衣服顏色都詳實地記錄下來。但之後達文西並沒有接到委託。

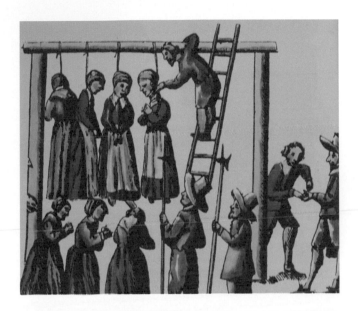

▲ 作者不詳，描繪處死女巫的英國版畫，十七世紀

從在脖子正後方打結、絞刑架較低等這兩點，顯見這種處死法的殘忍。再從右邊有刑吏在收錢，各受刑者下面有祈禱的人看來，應是備受煎熬的受刑者家屬，付錢賄賂刑吏，讓受刑者早日解脫。四個人中，最右邊的受刑者手掌仍合在一起，可見尚未斷氣，而她下面的確也沒有家屬。

　　絞刑，絕對是殘酷的，但從其沿用到現代這一點看來，相較於斬首或火刑，還算是溫和的方式。當時的紀錄中，被判火焚者因「法外開恩」，而被減刑為絞首的案例很多。處決時，人多會掌走腳下的踏板，或打開活動門板，讓犯人掉下來。綁在脖子上的繩子會因體重而扭緊，但犯人並不是窒息而死的，乃是繩子壓迫頸動脈，阻絕血液流向腦部而亡。從高處落下時，

脖子突然承受巨大的衝擊，會使頸椎碎裂或刺出。為了順利行刑，讓脖子上負擔的重量左右不均，不將繩子在脖子的正後方打結，而是在單邊的耳朵處打結。如此一來，遭受衝擊的瞬間，脖子就會倏地扭向一邊。這也算是一種人道措施。

女巫審判，基本上都是使用火刑。因火具有淨化的力量，故被認為是將邪惡者消滅殆盡的最佳手段。

不過，要用火燒一整個人並非易事。體內含有血液等大量水分，用強烈火力也需花費很長的時間。因此，會在乾的木柱或編織的麥稈上塗上焦油。兩人份

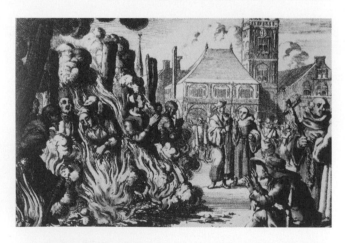

▲ 詹・路易肯（Jan Luyken），出自「一五一九年，在阿姆斯特丹受火刑的六名男女」,《殉道劇》(*Martyrs Mirror*)，十六世紀

被當作妖術師活活被燒死的人們。右邊手持十字架的男子，是聽取受刑者最後懺悔的聽罪祭司。在他前方竟然有名伸手取暖的男子，真令人難以置信。

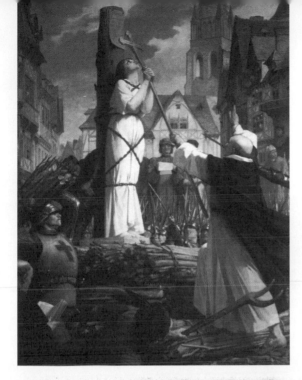

◀ 雷內普（Jules Eugène Lenepveu），《火刑台上的聖女貞德》（Joan of Arc at the stake），十九世紀，巴黎先賢祠

一四三一年五月，在魯昂被處火刑的「奧爾良的少女」。

◀ 揚・范・赫爾貝克（Jan van Haelbeck），「處決聖猶士坦」，出自《教會的勝利》（Ecclesiae Militantis Triumphi），1600-20年，倫敦大英博物館

這是巴黎出版的版畫集《教會的勝利》第九號插圖。此乃古代火刑的一種，將受刑者放入青銅製的公牛模型中，下面以火加熱蒸烤，稱為「銅牛烹」。禁教時代哈德良皇帝曾用來處決聖猶士坦（St. Eustace）。本作品中的公牛體內，隱約可見聖猶士坦及妻子的臉。

▲ 作者不詳（相傳為羅塞利〔Francesco Rosselli〕），《薩佛納羅拉的火刑》
（Hanging and burning of Girolamo Savonarola），十七世紀摹寫十六世紀初
期左右的作品，佛羅倫斯聖馬可美術館

曾任聖馬可修道院院長的道明會修士薩佛納羅拉（Girolamo Savonarola），曾
一度從梅迪奇家族手中奪取政權，實行神權政治。但因規定太嚴格，且批評
教廷而被開除教籍失去支持。一四九八年五月二十三日，與兩名弟子在領主
廣場被處火刑。該地現在仍嵌有紀念的浮雕。

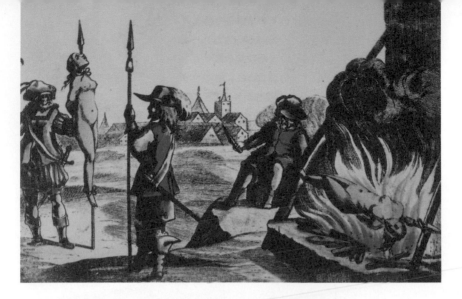

▲ 作者不詳，「穿刺之刑」，出自讓・雷傑（Jean Leger）著，《皮埃蒙特及沃溪谷的福音教會全史》（The history of the Evangelical churches of the valleys of Piemont），1669年，巴黎法國國家圖書館

被視為異端的瓦勒度派人士遭到處決，手法殘忍至極。本作品值得注目之處，在於遭受穿刺之刑的受刑者，被串在木柱上火燒。而將死者再次火燒的追加處刑，乃是為了將瓦勒度派信徒「消滅殆盡」。

約需一噸左右的大量焦油。我們暫時將手指放在距離燭火上方較遠處，都會覺得燙得受不了了。更何況被當作女巫的人們，是被「活生生地」火燒。甚至，還有一種更獵奇的方法──穿刺之刑。這是放任不管刑罰的一種，被認為是十字架之刑的源頭。將受刑者插在前端削尖的木柱或槍上，從肛門或陰道直接刺入。受刑者會因身體重量自然下墜，最後木柱會貫穿全身，從咽喉或眼窩刺出。

這種殘忍至極的刑罰，隨著時代的演進，執行頻

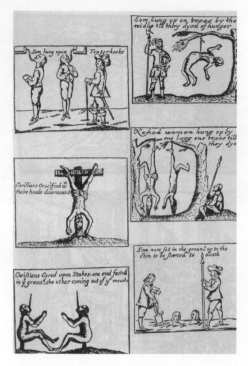

◀ **作者不詳，描繪放置刑罰的版畫，十八世紀**
將受刑者吊在木架上直到淤血而死；活埋直到失溫而死；將脖子鉤在木樁上失血而死等，放置之刑的種類也五花八門。下排左圖為穿刺之刑。

率也逐漸減少。但若對象「不是人類」的話就另當別論了。「不是人類」，指的是異端宗派、異教徒，或異人種。歷史上就曾被用來虐殺純潔派等異端宗派。而這種極端殘虐的處刑法，也深受病態的大量虐殺者所喜愛。因「吸血鬼德古拉」的原型而聞名的瓦拉幾亞（今羅馬尼亞）大公弗拉德三世（Vlad III），便是其中之一，為此他還獲得了「穿刺公」的稱號。

連殺兩次的理由——刑罰的精神性

「斬首後,與公牛一同處以火刑。」(一五八一年八月十日,獸姦牛羊的男子)

「斬首後,處以車輪刑。」(一五八二年七月二十七日,殺害孕妻的男子)

——以上皆出自《某個劊子手的日記》

留下這本日記的,是十六世紀後半在紐倫堡擔任劊子手的男子——法蘭茲・施密特(Franz Schmidt)。他們這種劊子手雖屬於社會最底層,飽受輕蔑鄙視的一群,不過實質上的收入頗豐。施密特擔任了四十年的劊子手,將三百六十一人送上了絕路。

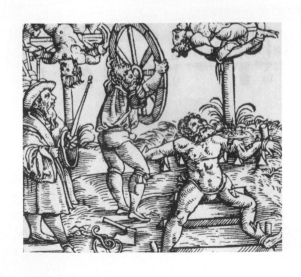

◀ **描繪車輪刑的德國版畫,1548年**
車輪刑執行完畢後,就會像畫面上方一樣,將受刑者放在架高的車輪上曝曬。在等待犯人被完全淨化的同時,也具有警戒嚇阻的效果。

前述引用的兩個案例，皆是在「斬首後」，再施以「火刑」或「車輪刑」，將已喪命的死者再殺一次。

　　先來談談何謂「車輪刑」？在仰臥的受刑者手臂及腳下，鋪上三角柱角材。移開部分角材，讓手臂及腳懸空騰出空間。再準備直徑超過一公尺的大車輪。劊子手會站在受刑者的上面，兩手高舉車輪，將車輪重摔在受刑者身上。因受刑者的手臂及腳下是懸空的，所以骨頭會斷得很整齊。

　　這種刑罰的殘酷之處，在於身體會多處斷裂，雖然極其痛苦卻得花費一番時間才會死。打斷手腳之後，再一根根打斷肋骨，等到肋骨將肺刺破，受刑者才終於斷氣。

　　如前文引用的，這種刑罰也經常施加在死者身上。在已經喪命的時間點上，再追加火刑或車輪刑，無非

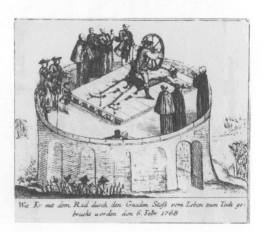

▶ 描繪車輪刑的德國版畫，1768年

Wie Er mit dem Rad durch den Gnaden Stoss vom Leben zum Todt gebracht worden don 6. Febr 1768

是儀式上的意義。而選用這兩種刑罰的理由，並非只是招式花俏又費時。在「神意審判」時也有提過，乃因「火」被認為具有人類所不及的神聖淨化力量。

車輪刑也是一樣的道理。自古以來，「圓」便屬於完全的形狀，亦即神聖之物。因此，如黃道十二宮一般，圓也意味著時間及命運。另外，紡線的動作會使人聯想到與生命連結、切割的動作，因此，紡織機自古以來便是代表命運的圖像。

使用被視為「輪迴轉世」的「車輪」來處刑，與用「火」燃燒殆盡的刑罰一樣，乃是為了將「不潔淨之物趕盡殺絕」而選擇的儀式。從前面引用的施密特日記中可以得知，亦適用於殺人事件以外者，故被害程度的大小不是重點。必須追加刑罰的犯案者是「獸姦者」或「弒子者」等，皆是當時走上非人之道的案例。

當作娛樂的示眾刑

長久以來，處刑都是公開進行的。這麼做有其理由：一是期待藉由示眾達到嚇阻的效果；同時，也在鮮少娛樂的時代中，具有作為盛大活動的功能。

因此，對於手法俐落，在行刑場這個劇場上炒熱氣氛的劊子手，大眾都會報以熱烈的掌聲與喝采。相反地，技巧笨拙的劊子手可就罪不可赦了。一八八九

年艾萊娜的處刑便是常被引用的例子——這個女人的脖子，被劊子手砍了很多刀仍然沒斷，暴怒的群眾開始扔石頭，劊子手逃之夭夭。劊子手的妻子沒辦法只好勒住渾身是血的受刑者脖子，又用剪刀數度刺向她的脖子及胸部。但受刑者身負重傷卻仍一息尚存，再也按捺不住的群眾終於動手解決了劊子手夫婦。

　　愈是儀式性的處刑，方法愈是花俏費時，實乃有其娛樂性的理由。而火刑或車輪刑，之前也已討論過其象徵意義較大，但演變成「五馬分屍」後，從時間、花俏及殘酷的層面看來，除了適合作為公開處刑外，別無理由。這種刑罰是將受刑者的手腳分別綁在馬上，四名馬伕一鞭打馬屁股，馬往各自的方向奔去，便會將手腳扯斷。不過，要讓四匹馬同時跑出去是極困難的技術。

　　法國有兩則關於此刑的詳細紀錄，兩則的受刑者都是犯下重罪的恐怖份子：一個是一六一○年刺殺亨利四世的政治犯，另一個則是一七五七年謀殺路易十五不成的暗殺犯戴米安。後者的處決在當時有公告周知，故為了一睹這一大盛事，愛湊熱鬧的人潮，從歐洲各地湧入了巴黎的格列夫廣場。義大利風流才子卡薩諾瓦也身在其中，為了確保視野良好的觀賞位置，他這天還特地租借了面向廣場的房間。

　　押送戴米安的馬車在街上緩步前進，成群的人們

跟在後面。大家知道會花上好幾個小時，手上都提著麵包、起司、紅酒等。廣場上還有成排的攤販。一行人到達之後，司法官宣讀戴米安的罪狀。劊子手用燒紅的鐵棒及煮沸的熱油，慢慢開始行刑。戴米安逐漸變得精神異常，他口吐白沫、大聲哀嚎，開始胡言亂語。接下來，他的手腳終於被綁在馬上。第一次，三匹馬向外跑去，一匹跌倒了。重新再來，第二次仍沒配合好。第三次也是。執行的人們為了讓犯人的手腳脫離身體，用刀劈砍戴米安被多次拉扯已經脫臼拉長的肩膀及大腿，切斷了肌腱。第四次，伴隨著戴米安臨死前的嘶吼，身體終於四分五裂，此時距離開始行刑，已經過了四個小時。

◀ 作者不詳，《戴米安的五馬分屍》，年代不明，維也納藝術史博物館

本作品再度強調了一七五七年發生的事件。嘲笑過往時代的野蠻是很容易，但若身處當代，我們大多數的人應該也都會到現場去吧。然後看著眼前的血腥秀，啃著硬麵包，暢飲鮮紅的紅酒。

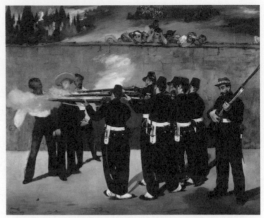

▶ 愛德華 · 馬內（Édouard
Manet），《處決墨西哥皇帝馬
西米連諾》（The Execution of
Emperor Maximilian），1867年，
德國曼海姆美術館
本作品描繪槍決的場面。馬內參
考了哥雅描繪革命的作品（詳參
209頁），借用了士兵的姿勢。亦
有構圖幾乎相同的素描留世。

▶ 富凱，〈處決亞馬里克的追隨
者〉，《聖特尼斯編年史》（法蘭西
大編年史〔Grandes Chroniques
de France〕），第6465號手抄本，
第236張紙，1455-60年左右，巴
黎法國國家圖書館
亞馬里克（Amalric of Bena）是
十二世紀後半葉在巴黎大學執教
鞭的神學家。他雖已於一二〇
九年過世，但他所教授的理論被
視為異端，死後被開除教籍、墳
墓遭毀。他的熱心追隨者們於
一二一〇年也在巴黎郊外被處以
火刑。富凱身為宮廷畫家，留下
了許多優秀的裝飾手抄本。

第五章

殺人與戰爭——
為何人們互相殘殺？

領
導
者
們
的
下
場

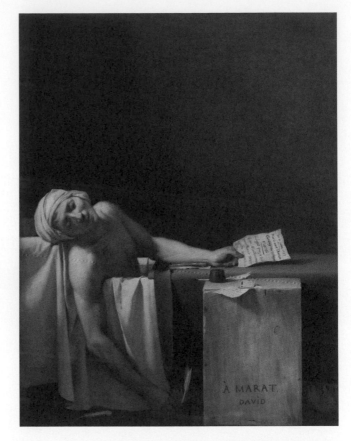

▲ 賈克一路易・大衛（Jacques-Louis David），《馬拉之死》（The Death of Marat），1793 年，布魯塞爾比利時皇家美術博物館

畫中人物手上的請願書寫道：「我十分不幸，指望能夠得到您的慈善，這就足夠了。」另外，工作桌的最下面記載著「二年」，指的並非西曆而是革命曆。筆與刀子並列的安排，凸顯出兩種力量的對比，即使馬拉死了仍緊握著筆，強調他不向刀劍屈服，選擇了筆的力量。

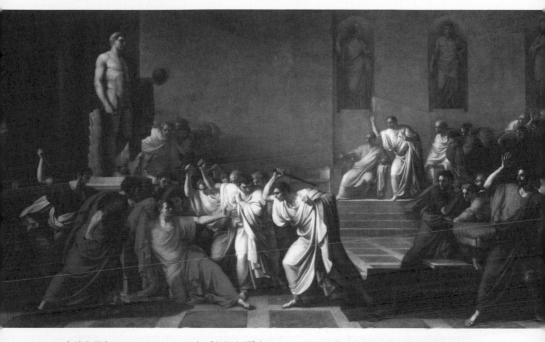

▲ 卡穆奇尼（Vincenzo Camuccini），《凱撒之死》（Death of Caesar），1798
年，拿坡里卡波迪蒙特美術館
毋須說明的著名英雄之死。凱撒（Gaius Julius Caesar）是羅馬共和國末期的
領袖，建立了帝國的基礎。畫家卡穆奇尼出身畫商兼畫家的家族，本作品是
他個人出道的畫作。

　　無力垂落的右手，仍緊握著鵝毛筆。旁邊奪走他
性命的刀子，還閃耀著鮮紅的血色。因胸口的傷血流
不止而喪命的男子，是馬拉（Jean-Paul Marat），法國革
命的領袖之一。他患有皮膚病，經常泡在浴缸裡工作，
左手拿的，是女刺客夏綠蒂·科黛（Charlotte Corday）
給他的信。捏著沾血請願書的手指，已失去血色變成
土灰色。粗糙的木頭工作桌側面，刻有畫家大衛的署

名及「獻給馬拉」的字樣。也就是說，這個署名不單是製作者的簽名，也是同為政治運動家的畫家，向因革命喪生的悲劇領袖馬拉的致敬。

　　歷史上，因暗殺而亡的領袖為數不少。描繪他們的繪畫也很多，其中也有像馬拉這樣，由志同道合的畫家呈現者。而這些繪畫共同的特徵就是，強調壯志未酬的悲劇領袖這點，畫面也充滿了對同志的敬意。

▼ 卡拉瓦喬派的拿坡里畫家，《小加圖自殺》（Suicide of Cato），1630年代，維也納美術學院
與凱撒對立的元老派核心人物小加圖（Cato the Younger），是布匿戰爭英雄老加圖的曾孫，為區分二者，冠以「老、小」之稱。小加圖因支持龐培而與凱撒對戰，失敗後逃到非洲的烏提卡（Utica），在被捕前自殺。本畫作運用卡拉瓦喬派的特徵，在強烈的明暗對比中，凸顯出自己用手撕開刀傷、恐怖掙扎的姿態。

▲ 揚 · 德班（Jan de Baen），《德維特兄弟的屍體》（The bodies of the De Witt brothers），1672年，
阿姆斯特丹國家博物館

乍看像是冷靜寫實的紀錄畫，但畫家揚 · 德班因曾畫過德維特兄弟生前的肖像畫，故本作品虐殺的悲
慘情景，也是對民眾失控暴力的批判。揚 · 德班是荷蘭繪畫黃金時期的畫家之一，雖然有其他國家延
攬他擔任宮廷畫家，但他皆一一婉拒，留在海牙持續創作。

▶ 卡格納西（Guido Cagnacci），《埃及豔后克麗奧佩脫拉之死》（Death of Cleopatra），1660年左右，維也納藝術史博物館

這也是羅馬共和國末期的人物之死。相傳克麗奧佩脫拉用毒蛇咬死自己，故右臂上有蛇纏繞。女王無力地垂下了頭，圍繞在身旁的女子們因她的模樣而悲嘆。

　　不過，不知是否出於對被殺領袖的尊重，屍體都以客觀的觀察角度呈現。一六七二年有一起在荷蘭遭到慘殺的德維特兄弟事件：弟弟約翰，除了是名律師外，也因翻譯笛卡兒的《幾何》等作品，而以數學家聞名。他也是哲學家史賓諾沙（Spinoza）的朋友，可說是當時荷蘭代表性的知識份子之一。

　　約翰年紀輕輕就被選為多德雷赫特的市長，甚至還當上了州領袖。他與其兄高乃依共同為荷蘭共和國的未來而努力。然而，當時荷蘭正與英國對抗，兩國取代了西班牙及葡萄牙，躍升為大航海時代的兩大勢力，除了貿易圈的爭奪外，君主制的英國與共和制的荷蘭，在政治體制上也有所衝突。

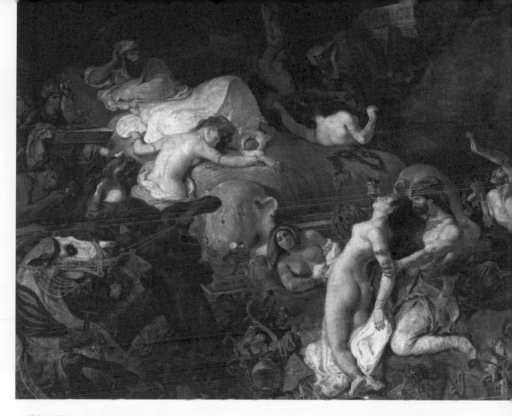

▲ 德拉克羅瓦，《薩達那培拉斯之死》（The Death of Sardanapalus），1827
28年，巴黎羅浮宮美術館

被反叛軍包圍的亞述王薩達那培拉斯，在宮殿放火選擇自焚的情景。用刀劍
屠殺後宮女性們的不是敵軍，而是受王命的士兵們。亞述王以冷靜的姿態，
目睹如此悲慘的景況，令人印象深刻。這並非紀錄性的畫作，而是取材於拜
倫（Byron）改寫自傳說的戲曲。

　　英國實施的海上封鎖，導致荷蘭經濟麻痺。在希
望恢復君主制的政客煽動下，變身暴徒的民眾逮捕了
德維特兄弟。在激烈的拷問之後，兩人在廣場慘遭殺
害。亦可視為歷史證據的畫作，明顯看得出施加的暴
行相當奇特。

情
殺
──

血
染
的
戀
愛
結
局

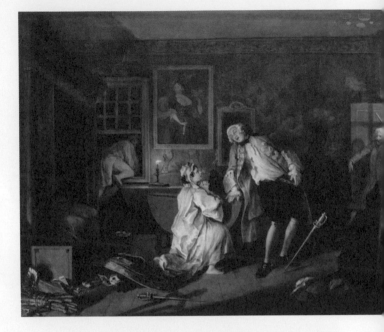

▲ 威廉・賀加斯（William Hogarth），「被兇刃斃命的伯爵」，連環畫《時髦婚姻》（Marriage à-la-mode）第五幅，1743年，倫敦國家美術館
因嘲諷當時富裕階層墮落的道德觀，使諷刺畫家賀加斯聲名大噪。他以此題材創作了一系列的油畫，並製成版畫大量印刷。他曾在報紙上刊登廣告促銷，但因出現了盜版而訴諸司法。當時在英國議會立的法案，即是今日著作權法的原型。

　　描繪戀愛悲劇的重要作品中，有英國的國民畫家賀加斯的《時髦婚姻》系列。暴發戶商人把女兒嫁進只剩家世可誇口的伯爵家。這種彼此得利的案例，在當時是很普遍的現象。

　　不過，雙方當事人之間並無愛情，連環畫的第一至四幅，描繪了夫婦放蕩的享樂生活，各自擁有情夫

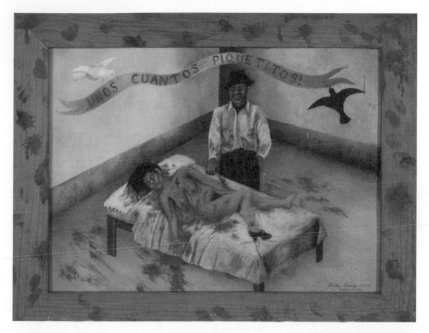

▲ 芙烈達·卡蘿（Frida Kahlo），《一些小刺痛》（A Few Little Pricks），1935年，墨西哥市多羅里斯·奧梅多（Dolores Olmedo）財團藏
畫面上方文字意即「一些小刺痛」。取材自當時實際發生，因嫉妒引起的殺人事件。墨西哥出身的女畫家卡蘿，一生為疾病及車禍的後遺症所苦，乖舛的夫妻關係也持續折磨著她。在她帶有內省意涵的作品中，反映出這種激烈的心理狀態。

情婦。接著，第五幅的故事急轉直下。發現妻子出軌的丈夫，闖入了偷情現場，沒想到反被情夫給殺了。事件爆發後，情夫被處以絞刑，妻子承受不住同時失去丈夫與情夫的衝擊，服毒而死。鮮豔的色調及戲謔的人物畫風，以想像不到的悲慘結局為本系列作品畫上句點。

食人文化的起源

一八一六年七月，法國軍艦梅杜莎號在非洲的塞內加爾海域遇難。緊急用材料拼湊出的木筏，搭載了一百四十七人。木筏在海面上漫無目的地漂流，遇難者們立即遭受猛烈的飢渴之苦。

十三天後，戰艦阿爾古斯號發現了木筏。屍體四散的悲慘情景，讓船員們驚訝地說不出話來。生還者只有十五人。從他們的口中得知了，虛弱的人遭受攻擊，還活著就被吃掉的慘狀。這個恐怖的新聞驚動了世間，企圖隱瞞真相的政府，也遭受批評，成為一大醜聞。

畫家傑利柯將這幅光景畫了下來。寬度長達七公尺以上的巨幅畫面上，描繪著即將獲救的木筏。傑利柯經過多次的錯誤嘗試，在精確計算的構圖下，畫出了毫無生氣的死屍東倒西歪、慘絕人寰的情景。這是宣告美術史上正式進入浪漫主義，劃時代的一幅作品。

人吃人的食人（cannibalism）行為，在文明的原始階段經常可見。在弗雷澤爵士的著作《金枝》中，便記

讓─巴蒂斯‧卡爾波（Jean-Baptiste Carpeaux），《烏戈利諾和他的兒子們》（Ugolino and His Sons），1865-67年，紐約大都會博物館

十三世紀末，黨內鬥爭失敗的比薩貴族烏戈利諾，與兒子們被幽禁在塔內。他們都死在這裡，因沒有給他們食物，故出現了家人相食的傳說，還被但丁寫入《神曲‧地獄篇》中。卡爾波是以裝飾巴黎歌劇院聞名的法國雕刻家。

錄了澳洲的卡密勒羅伊（Gamilaroi）族及非洲的希雷高
地，有打倒勇敢的敵將後，為獲得該男子的勇氣與力
量，而吃下他的心臟及肝臟的案例；與北美印地安的
易洛魁族，會吃下敵將戰俘的心臟一樣。這種習慣的
背後，帶有「勇者的遺體持續保有生前力量」的概念。

▼ 傑利柯，《梅杜莎之筏》（The Raft of the Medusa），1818-19年，巴黎羅浮宮
傑利柯為了本作品，還素描了被解剖的屍體（詳參253頁）。畫面右邊求救的男子們，正在向遠方的海
上揮手，遠處隱約可見豆粒大小的阿爾古斯號船影。傑利柯三十三歲即英年早逝，其取自社會題材的
風格，為德拉克羅瓦等浪漫派的畫家所承襲，開展出美術史上的一大潮流。德拉克羅瓦本人也在本作
品中擔任遇難者的人體素描模特兒。

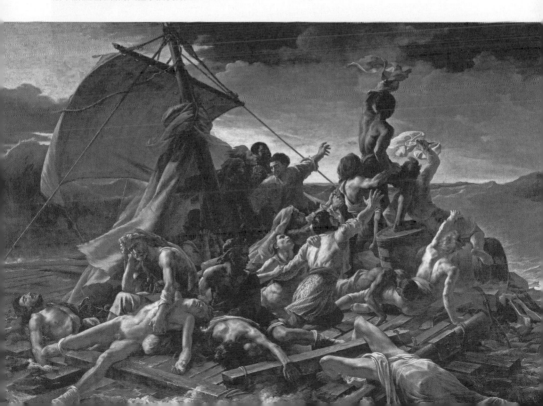

另外，法國社會理論家阿塔利（Jacques Attali）曾指出，「有別於常聽見將人當作食物的食人傳聞，實際上，食人（anthropophagy）過去曾是治療行為。」人們為祈求病得痊癒，甚至會將聖人骨骸的一部分磨成粉、熬煮飲用的聖髑崇拜，明顯的是這種食人文化的延伸。而信徒在彌撒中食用化作耶穌的肉與血的麵包與葡萄酒，也可說是與食人文化的精神意涵相通。

▲ 哥雅，《食人族（一）》（Cannibals Preparing their Victims），1795-98 年，貝桑松藝術與考古學博物館
四十多歲失聰的哥雅，仍保有宮廷畫家的身份，但已開始創作批判精神更強烈的作品了。兩幅《食人族》系列作品，便是在這個過程中誕生的。雖是所謂「黑暗畫」系列之前的作品，但已經開始著眼於人性黑暗面的部分了。

▲ 德・布里（Theodor de Bry），「一五五七年的巴西食人記」（Cannibalism in Brazil in 1557），出自《德・布里的大航海記　第三卷　巴西》，1562 年
身為探險家的德國軍人漢斯・史塔登（Hans Staden），十六世紀半葉在探索南美洲時，被巴西的圖皮南巴人（Tupinambá）俘虜。他死裡逃生回到歐洲後，出版了回憶錄，不知是否為被擄的恐怖經驗所致，他將巴西描寫成極其野蠻之地。本作品是德・布里根據他的回憶錄製成的版畫，頗受歡迎，也塑造了巴西等於食人之地的先入為主觀念。

▲ 卡爾 ‧ 布留洛夫（Karl Pavlovich Bryullov），《龐貝的末日》（The last Day of Pompeii），1833年，聖彼得堡俄羅斯博物館

抱頭鼠竄的人們、已經斷氣的人、想要保護所愛之人的人。畫面右上方火山噴發的火焰，將天空照得光亮，巨大的雕像陸續倒下。本作品以寬達六公尺的巨幅畫面，戲劇地描繪出這場有名的災害。俄羅斯畫家布留洛夫也藉由此畫，在全歐洲打開了知名度。

5-4

天災——

大自然痛下的殺手

　　這場災難幾天前就有了預兆，發生了多起地震。接著，在西元七十九年八月二十四日，維蘇威火山爆發了，直衝雲霄的黑煙，連在海灣對岸的拿坡里都看得到。

　　龐貝當時約有一萬五千人居住。火山噴發產生了高達四百度的高溫火山氣體（火山碎屑），以秒速三十公尺的高速，從山上席捲而來，想逃跑的人們衝到海岸邊，卻被吹入海中。許多遺體的頭蓋骨破裂，因為腦內的水分瞬間沸騰了。

　　這場大災害，也讓古羅馬百科全書《博物

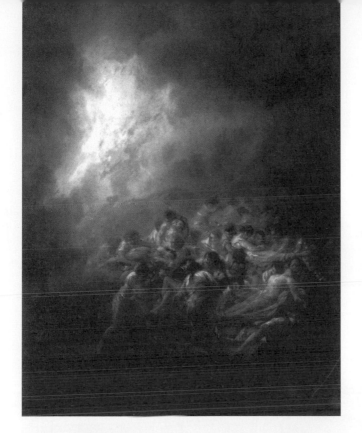

▲ 哥雅，《夜間的大火》（Fire at Night），1793-94年，馬德里 Banco Inversion-AgePasa 銀行藏

哥雅身為宮廷畫家，在承接王室的肖像畫委託外，也陸續畫出色調晦澀的災害或事件等，這些都不是有人訂購的作品，在當時，沒有人訂購的畫作幾乎不存在，純粹是畫家因著本身的好奇心及想像力所創作的。

志》（*Natural History*）的作者老普林尼（Gaius Plinius Secundus）喪命。他時任海軍艦隊指揮官，為救難而出航，但回程時，卻在海岸被火山氣體籠罩、窒息而死。他的遺體在火山噴發後三天才被找到。

人類的歷史是由不曾間斷的戰爭所組成的。人們為了民族或國家、宗教、意識形態而一路相殺。

西洋文化的基礎——大希臘圈的形成，以及古代羅馬的成立，背後都是經常性的殺戮、服從與剝削。羅馬帝國末期始終都是不同民族間的戰爭，進入中世紀之後，與非基督教徒的戰爭則席捲了歐洲及鄰近文化圈。

西洋美術中，基督教美術占了相當的比例，故有無數殉道聖人的圖像留世；同樣的，描繪與異教徒間的戰爭也為數不少。例如：聖烏蘇拉（St. Ursula）及一萬一千名處女的殉道等，這類禁教時代大量屠殺基督徒的主題，在強化信徒信心的同時，也有將為基督教的犧牲美化，煽動仇恨異教徒的效果。

高舉奪回耶路撒冷之名的十字軍，展開了與伊斯蘭文化圈的全面衝突。一〇九五年受到教宗烏爾巴諾二世（Urbanus II）的號召，在歐洲各地組織了第一次十字軍。實際上，這只是一群想從異教徒手中奪回聖

《垂死的高盧人》（Dying Gaul），西元一世紀左右（一世紀的羅馬時代，以大理石仿作西元前三世紀後半的希臘青銅製雕刻之作），羅馬卡比托利歐博物館

帕加馬國王阿塔羅斯一世，為紀念打敗現居土耳其的加拉太人（凱爾特族）而製作的作品，以高度的寫實手法，表現出受傷的敵兵胸口血流不止、無力倒下的姿態。作者多被認為是當時活躍在帕加馬的傳奇雕刻家厄皮哥努斯（Epigonus）。

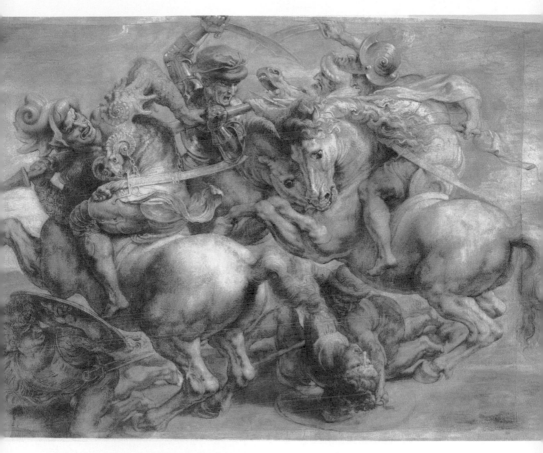

▲ 魯本斯仿作達文西的《安吉亞里戰役》（The Battle of Anghiari），製作年份
不詳（魯本斯的加工在 1600 年之後），巴黎羅浮宮

本作品描繪了米蘭軍大勝佛羅倫斯的場景。達文西受佛羅倫斯政府委託，在
市政廳舊宮的五百人大廳作畫。米開朗基羅也受邀在該大廳內創作壁畫，當
時還曾因兩大藝術家的對決而喧騰一時。不過，達文西因所選技法失敗，米
開朗基羅被教宗召往羅馬而中斷，故兩者皆未完工。本仿作乃消失的大壁畫
構想之部分摹寫，展現了想要挑戰畫馬專家達文西的野心。

◀ 聖烏蘇拉傳的畫家,《聖烏蘇拉與一萬一千名處女的殉道》,出自《聖烏蘇拉傳的生涯》,1480-1500年左右,布魯日格羅寧根博物館

描繪聖女烏蘇拉一生的四個場景連環畫。四世紀後半,民族系統不明的遊牧民族匈人,從中亞開始往西方遷徙,入侵了東歐。這股勢力相當駭人,連德國各城都陷入了交戰。聖烏蘇拉出身不列顛尼亞(英國),她帶領一萬一千名基督徒處女朝聖時,在科隆被匈人虐殺。以朝聖團來説,這個不可能的人數,明顯是創作的傳説,但為廣傳異教徒的野蠻,便成了最佳傳奇。

▶ 杜勒,《一萬人殉道圖》(The Martyrdom of Ten Thousand),1496年左右,維也納阿爾貝蒂娜博物館

受到羅馬皇帝戴克里先的大迫害,當時尚為友好國的波斯也禁止了基督教。本作品即描繪傳説中,當時在土耳其比提尼亞地區,一萬名基督徒殉道的場景。眼睛被戳瞎的主教、被推下懸崖的人們等,表現出異教徒罪不可赦的暴力。杜勒後於1508年也留下了構圖類似的油畫(藏於維也納藝術史博物館)。

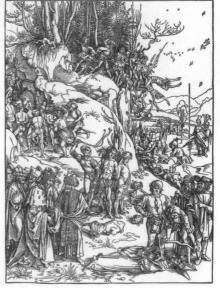

地，充滿狂熱的烏合之眾罷了。性急的暴徒三番兩次的入侵，終於越過了國境的大軍，在一〇九七年七月一日的多利留姆之役（Battle of Dorylaeum）擊潰了土耳其（突厥）軍。殊不知，這場勝利揭開了長達兩個世紀之戰的序幕。

用作砲彈被拋擲的首級

男人、女人、小孩鑽進泥濘的小巷，打算逃跑，卻被騎士們毫不留情地抓個正著，當場斃命。

——埃西爾（Ibn al Asil）的手札，阿敏・馬洛夫（Amin Maalouf）著，《阿拉伯人眼中的十字軍》

這裡引用的是伊斯蘭教徒留下的書信節錄。西洋史上，幾乎沒有從阿拉伯的角度來看十字軍的描寫，對他們而言，基督徒與突如其來的暴徒沒有兩樣。入侵者陸續攻進城市，一邊頌讚祈禱，一邊虐殺居民；一面感謝神，一面掠奪財寶加放火。然後在包圍新城鎮時，到了晚上就開始用投石器丟東西進去。用來代替石頭的砲彈，是白天戰鬥中被斃命的伊斯蘭兵首級。

抵達耶路撒冷的十字軍士兵，砍下了在清真寺避難的伊斯蘭居民的頭，接著將聚集在猶太會堂的猶太教徒，連同建築物一起燒死。一〇九九年七月十五日，

▶ 出自泰爾的威廉
（William of Tyre）
著，《海賊史》，「包
圍尼西亞的法蘭
克軍」（Crusaders
bombard Nicaea
with heads in
1097），十三世紀，
巴黎國家圖書館

以滑稽的畫風，描
繪將掠殺的敵兵首
級當作砲彈，用投
石器擲入城內的殘
忍情景。泰爾的威
廉身為泰爾大主教，
編撰了許多編年史，
是概略了解十字軍
成立的耶路撒冷王
國的良好教材。

隨著耶路撒冷的淪陷，第一次十字軍東征以歐洲方的
壓倒性勝利畫下句點。徹底將聖地破壞殆盡的暴行，
大約持續了一整個星期。

　　如此殘虐的行徑，在實際的中世紀歐洲境內，相
當罕見。溯及往例，也只有羅馬皇帝們對基督徒的大
迫害，以及針對被視為異端的純潔派基督徒而興起的
阿爾比十字軍。也就是說，殘虐的人性，僅限於對方
是異族或異教徒時，才會顯露出來。

　　歷經兩百年互相殘殺的結果，十字軍還是失敗了。
其間，也有曾與伊斯蘭的英雄薩拉丁（Saladin）締結休

▲ 安東尼奧・德爾・波拉伊奧羅（Antonio del Pollaiolo），《戰士們的戰鬥》（Battle of the Nudes），
1470年代，佛羅倫斯烏菲茲美術館

波拉伊奧羅（羈肉店之意）兄弟，在十五世紀後半的佛羅倫斯，設立了媲美委羅基奧工房的大型工作坊。
他們精於工藝及雕刻，並擅長使用模特兒正確掌握人體。本作品描繪了四組戰鬥的場面，應該是運用
兩名裸體模特兒擺出各種姿勢而繪成。

戰協議的鮑德溫四世（Baldwin IV，因患有痲瘋病而被
稱為「痲瘋國王」），以及與伊斯蘭世界訂約的神聖羅
馬帝國皇帝腓特烈二世（Friedrich II）等創造過短暫和
平者。將中世紀視為黑暗世界的觀點，已是逐漸被修
正的落伍思想，但中世紀歐洲對於異文化的不容，的
確是不爭的事實。

聖殿騎士團的悲劇

十字軍的落幕，沒想到會終結在聖殿騎士團手上。他們原本是奪回耶路撒冷後，駐紮在當地的騎士，志願護衛來自歐洲各地的朝聖者。教宗很快地就核准了騎士修道會，在當地興建的基督教國度耶路撒冷王國，將所羅門聖殿的舊址提供給騎士團。從那時開始，騎士團便正式命名為「基督和所羅門聖殿的貧苦騎士團」。

該騎士團具有別於其他修道會的特色。加入的騎士團在執行聖地護衛時，無法把所有的現金從歐洲帶到中東去，即使帶得走也太危險了。因此，騎士們會將錢存在自己本國（幾乎都是法國）的騎士團分部，再換成信用狀帶到耶路撒冷兌現。這就是銀行業的雛形，甚至教宗還賦予騎士團免除什一稅的特權。這些背景，造就了「富裕的聖殿騎士團」形象。

然而，一二九一年，最後的堡壘淪陷，十字軍失去了所有的征服地。無用武之地的騎士團，撤到賽普勒斯島後，再返回歐洲。幾乎只留下銀行業務的他們，手中擁有大量的現金，用以借貸給諸侯。尤其是法國王室，彷彿是將財庫存放在騎士團一般，而這也釀成了仇恨。窮困的王室，採取了終極手段，不只不還欠債，還將騎士們廣大的領土及財產沒收，甚至要他們負起丟失聖地的責任。

　　這項告示在一三一二年三月二日發布，廢除了聖
殿騎士團。兩年後，被拘禁的末代團長及管區長被拖
出來處以火刑。聖殿騎士團正式從歷史上消失。不過，
繼承所有財產的醫院騎士團，滿心期待地接手後，卻
沒發現意想中的財產。因此衍生出了騎士們緊急將財
寶埋藏在某處的說法，成了與希特勒寶藏一樣神祕的
傳說。

拿破崙士兵的大量死亡及逃兵

　　由英雄創造的華麗歷史背後，總有無數年紀輕輕
就喪命的無名小卒。

　　法國革命使過去的體制崩解，並摸索尋求新的體
制。在歐洲雖然只有法國脫離了君主制，但在周圍君
主制的列強看來，卻可能是撼動本國體制的危險挑戰。
各國對法國的意見，難得槍口一致。來自各國的干涉
使法國陷入苦境，一七九二年四月二十日，被逼得走
投無路的法國，正式對奧地利宣戰。

　　幾天前手中還拿著算盤或鐵鍬的五萬名烏合之
眾，在瓦爾密迎戰以所向無敵的普魯士為主的正規軍。

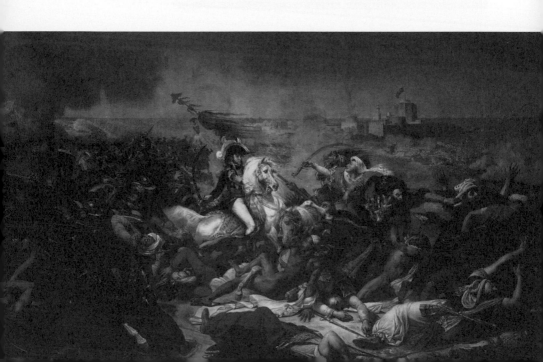

▲ 哥雅,《一八〇八年五月三日》(The Third of May 1808),1814 年,馬德里普拉多博物館

這是描繪馬德里市民為對抗法軍所發生的叛亂。前一天的騷亂雖被鎮壓了下來,但四百名市民被殺害的消息,讓暴動擴大到全國,成了西班牙獨立戰爭的導火線。在暗色調中突出的白衣男子,兩手張開的姿態,令人聯想到基督的犧牲。

◀ 格羅 (Antoine-Jean Gros),《阿布基爾戰役》(Battle of Abukir),1806 年,凡爾賽宮

格羅身為拿破崙的紀錄畫家,常實際跟隨軍隊至各地的戰場作畫。本作品乃描繪拿破崙對抗鄂圖曼帝國,獲得壓倒性勝利的場景,是格羅的發跡之作。另一方面,他也冷靜地描繪拿破崙政權末期的樣貌,展現並非一味歌功頌德的一面。不過,拿破崙失敗後,格羅的名聲也逐漸衰退,於一八三五年在塞納河投河自盡。

沒頭沒腦地不斷衝刺，越過成堆屍體往前追擊的群眾，終於在九月二十日，正式擊敗了聯軍。

這隻窮鼠之所以能持續齧咬大貓們二十年以上，靠著是民眾的狂熱、軍隊及武器的劇烈變化，以及拿破崙個人的軍事天才。來自全法各地，愛國心高漲的義勇軍開始聚集，在巴黎僅僅一週便有超過一萬五千人的新兵入伍。一開始是以都市的下層商人為主，之後是幾乎占了全人口比例的農民為主力。因此，也開始出現有才能及肯努力的平民，在軍中爬到高層的現象。看看拿破崙的將軍們：繆拉（Murat）的老家是旅館、馬塞納（Masséna）的父親是個小商販、莫蒂埃（Mortier）的家裡是服裝店，這在當時只有貴族才能擔任將領的歐洲，可說是史無前例。

此外，不只在軍事上，拿破崙在行政方面也完成了許多改革，但他的缺點之一，就是毫不在意他人的生死。事實上，隨著他的快速進擊，戰死的人數也急劇增加；忘卻革命原本的目的，自己登基為王後，死亡人數更多了。依據法國人口問題研究所的統計，拿破崙當上皇帝後，累積總動員人數的一百六十六萬人中，戰死者就有七十八萬三千人，每兩個人中就有一人喪命。

全國厭戰的氛圍開始蔓延。雖然實行了系統性徵兵，但規避及逃亡接連發生，累積的人數低於徵兵預

▲ 德拉克羅瓦，《巧斯島的屠殺》（The Massacre at Chios），1824年，巴黎羅浮宮

本作是描述在鄂圖曼帝國占領下的希臘發起獨立戰爭，一八二一年希臘人在巧思島被大量殺害的事件。因宗派不同就虐殺同為基督徒的衝擊事件傳出後，浪漫派的德拉克羅瓦立刻據此畫出大作。一八二四年在沙龍展出時，與甫自義大利學成歸國的安格爾（Ingres）作品面對面展示。沙龍為炒作話題，將之定位為浪漫主義與新古典主義領袖的對決。

定的員額。一般新兵的對象年齡遂逐漸下降，最後甚至連十五歲的少年都被迫出征。而已婚者可以順延的規定，也讓人們急著找尋結婚對象。甚至有人為了逃避兵役，用酸性物質等讓手腳的皮膚潰爛。即便如此，仍持續徵兵的結果，使得男人們開始拔牙，因為手榴

▲ 伊波利托・卡菲（Ippolito Caffi），《一八四九年五月二十四日之夜對馬格拉的砲轟》（Bombardment of Marghera on the Night of May 24, 1849），1849年，威尼斯佩薩羅宮現代藝術博物館

奧地利軍隊包圍了威尼斯近郊的馬格拉堡壘，並加以砲轟，持續整晚的猛烈砲火、堡壘及周圍民宅發生的大火，將夜空染得火紅。雖然大量的犧牲者不斷出現，但馬格拉始終未被攻陷。新古典主義的畫家一向都擅長歷史畫或肖像畫，但卡菲在祖國義大利危難之際，留下了許多愛國主題的作品；而他自己本身也在一八六六年，在與奧地利間的利薩海戰中喪命。

彈要用門牙將彈蓋打開、裝填槍的火藥時，每一發也都要用犬齒及門牙將分裝成小袋的火藥包咬開。

接著拿破崙二度被捕，法國在疲弊中結束了戰爭。疲憊不堪的男人們，沒能拿到該有的年金，腳步蹣跚地回到了故鄉。迎接他們的是，留守在家的女人們、彎腰駝背的老人們，以及沒有門牙的男人們。

▲ 彼得・芬迪（Peter Fendi），《悲傷的消息》（The Sad Message），1838 年，維也納市立歷史博物館
在戰爭中喪命的士兵，一定是某人的兒子、丈夫、父親或情人。出身維也納美術學院的風俗畫家芬迪，
帶著同情心，將妻子對丈夫戰死消息的絕望感描繪出來。

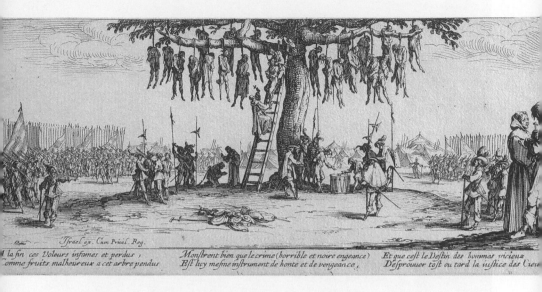

▲ 雅克・卡洛（Jacques Callot），「絞刑」（The Hanging），出自版畫集《戰爭的慘禍》（*The Miseries and Misfortunes of War*），1633年，巴黎國家圖書館

版畫集《戰爭的慘禍》描繪了戰爭帶來的各種殘酷，是工筆畫家卡洛的代表作。

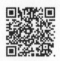

畢卡索（Pablo Picasso），《格爾尼卡》（Guernica），1937年，馬德里索菲婭王后國家藝術中心博物館

得知格爾尼卡被空襲的畢卡索，當時正在巴黎。他將受託為巴黎世界博覽會西班牙政府館的壁畫主題，迅速換成以格爾尼卡空襲為主題的單色調大壁畫。這幅代表二十世紀的大師代表之作，成為全世界控訴戰爭悲慘的普遍印象。

第六章　千奇百怪的殘酷藝術

6-1

侵襲全歐洲的黑死病

▲ 索多馬（Il Sodoma），《聖巴斯弟盎殉道》（St Sebastian），1525-26年，佛羅倫斯彼提宮

描繪聖巴斯弟盎的作品很多，幾乎都是將他畫成，被箭射中也不感覺痛的超然姿態。不過，本作品卻將聖人因痛苦而扭曲的表情及身體，以寫實的手法表現出來。索多馬原名喬萬尼・安東尼奧・巴齊（Giovanni Antonio Bazzi），是錫耶納畫派的畫家，他曾在宗座宮與拉斐爾一起工作。

一名全身被箭射中的裸體男子：箭刺穿了他的大腿及脖子，鮮紅的血從傷口汨汨流出。男子被反綁在樹幹上，仰望著上天，露出痛苦的表情。一名面容溫柔的天使從天而降，準備為他戴上頭冠，迎接他前往天國。

　　在眾多殉道聖人的圖像中，聖巴斯弟盎是被入畫最多的人物之一。他的圖像在歐洲各地都很盛行，但有一個很大的特色，就是所有作品都是十四世紀半葉以後的作品。然而，聖人本身是第三世紀後半的人物，很早就為人所熟知；也就是說，人們知道有這位聖人，卻在超過千年之後，他的圖像才突然大大地流行了起來。這種現象的契機在於，十四世紀半葉侵襲歐洲的鼠疫（黑死病）大流行。其後長期折磨歐洲的這種病，與聖巴斯弟盎的關聯，便是他的象徵——「箭」。

黑色的死亡記號

　　感染者會感覺到全身被戳刺一般的痛苦。……大腿及上臂開始出現扁豆大小的腫塊，並蔓延到全身，直到病人嚴重地吐血。吐血會持續整整三天，病人最終都沒能恢復而嚥氣。

<div align="right">

——方濟會修士皮耶薩（Michele da Piazza）的

回憶錄，1357 年

</div>

一三四七年，對歐洲而言，是沉重的一年。十月初，十二艘槳帆船在西西里島的墨西拿入港。船上載的是熱那亞的船員們，他們結束了黑海沿岸的交易，從君士坦丁堡（今伊斯坦堡）出發，橫越地中海，打算回到祖國。就在這段航程上爆發了鼠疫。前文引用的，是當時一起乘船的修士在十年後所寫的紀錄。

當時的船，為了補給水或糧食，時常會靠港。停靠期間，船員開始一一死去，船隊減少到只剩三艘，仍繼續航向故鄉，但鼠疫已經傳染給墨西拿等船隊曾靠港的城鎮居民了。這個騷動傳回了熱那亞，熱那亞政府遂無情地拒絕了祖國的船隊進港。

船員們無計可施，只好停入有熱那亞市民社區的馬賽港，在此終於結束了漫長的旅程。不過，接納船隊的馬賽不幸發生了鼠疫。從此病禍傳至法國南部，並一口氣擴散到了全歐洲。

歷史上通常將這種病禍認為是腺鼠疫。原本是老鼠等齧齒類動物的疾病，但吸老鼠血的跳蚤叮人時，會將胃逆流的內容物注入人體，造成主要的感染原因。染病者會開始發高燒兩天至一星期左右，主要症狀是大腿根部的淋巴腺會腫起來。這種紅腫在當時是死亡的信號，例如：因治療鼠疫患者，自己也不幸染病的聖羅格（St. Roch）圖像中，一定會畫出大腿的腫塊。看見自己身上出現這個病徵的聖人，為了避免傳染給

別人，遂隱居深山。相傳當時有狗為他送食物，故聖羅格在畫中，總有銜著麵包的狗相伴左右。作為對抗鼠疫的象徵，在深受鼠疫所苦的歐洲，留下不少描繪聖羅格的畫作。

　　等到皮下出血的黑紫色斑點佈滿全身時，患者已經開始神經麻痺了，接下來只有等著併發肺炎死去。因為斑點的顏色，使這種病又被稱為「黑死病」。不過，研究者之間幾乎一致認同，多次侵襲歐洲的鼠疫，應該不只是腺鼠疫。根據潛伏期間更短、患者人數不尋常的增加率等紀錄顯示，可能是人傳人的肺炎性鼠疫，在某處混合了炭疽桿菌等一起流行。無論如何，當時的歐洲沒有抗生素、衛生環境又極其惡劣，鼠疫才會如入無人之境般地肆虐。

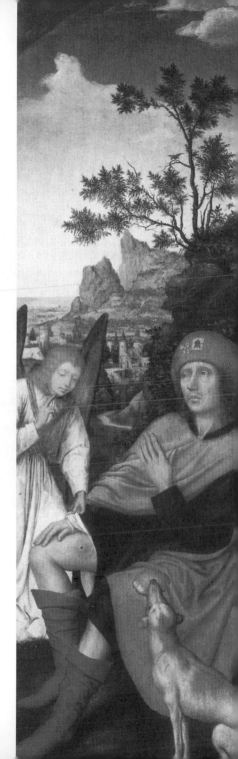

▶ 康坦・馬賽斯（Quentin Massys），「聖羅格」，《聖三位一體的祭壇畫》，右側畫板，1518年，慕尼黑老繪畫陳列館
三葉祭壇畫中，中央以「聖三位一體」為主題，左側畫板則畫了聖巴斯弟盎，將兩位代表對抗鼠疫的聖人畫在一起，可明確地認定是為了祈求消災解厄。因鼠疫會使淋巴結長出腫塊，故洛克露出了大腿的根部。一旁為他送來麵包的狗兒身影相當可愛。

持續占據死因首位的鼠疫

　　鼠疫之前也曾多次輕微地入侵過東歐。舊約聖經成書於中東地區，故亦有鼠疫的紀錄。猶太人的敵對民族迦南系菲利士人，將約櫃（放有摩西受頒的十誡石板）擄走，運到阿什杜德（Ashdod，聖經中譯為「亞實突」）。他們崇拜半人半魚形象的豐收之神大袞（Dagon，天主教中譯為「達貢」）。

　　隔日清晨，他們早起觀看，大袞又仆倒在約櫃前的地上。而且大袞的頭和雙臂都折斷了，跌在門檻上，只剩下身體。……主攻擊亞實突和四周地區的人民，使他們都長了毒瘡。……全城被死亡的恐懼所包圍，神的手在此重重地加在他們身上。

　　　　　　　　　　——舊約聖經《撒母耳記上》第五章

　　普桑曾描繪這場出自於神的復仇劇。畫面中有不知該逃往何處的人們，路上橫躺著已經變得蒼白的死屍。前景中央，嬰兒還在尋索死去母親的乳房。中景左邊倒下的石像就是大袞，如聖經所述，身體與頭已經分開了。隨著通婚混血，迦南人已然消滅，普桑距離該時代也已久遠，故大袞下半身的魚尾資訊佚失，遂成了古代羅馬神像般的一般雕像。

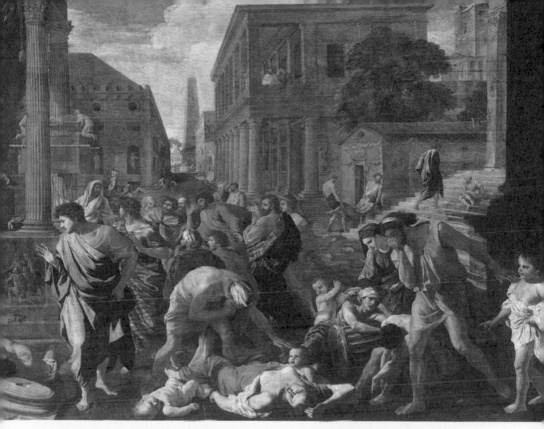

▲ 普桑，《阿什杜德的鼠疫》（The Plague of Ashdod），1630年，巴黎羅浮宮

　　一三四七年災病首次入侵歐洲後，便以猛烈的攻勢擴散到全境。次年越過阿爾卑斯山，一三四九年征服了瑞士、法國全土及德國的南半部。接著，第二年一三五〇年，分別抵達了北海及大西洋沿岸。之後，大約三年之內便徹底痛擊歐洲，進入俄羅斯後，又過了五年左右才逐漸趨緩。

與歐陸隔海相對的英國，也未能逃過一劫。依據歷史學家康托爾（Norman F. Cantor）等人的統計，英國的人口在一三〇〇年左右達到了六百萬人，但之後因為鼠疫而驟減。後來英國又多次遭受鼠疫侵襲，結果，再次達到六百萬人的數字時，已經是十八世紀中葉了。人口的恢復，竟要花費四百年以上的時間。

　　雖然眾說紛紜，但估計最初的鼠疫大流行大約奪走了兩千萬至兩千五百萬人的生命。若只看人數，第二次世界大戰的死亡人數雖然較多，但考量到當時的人口比例，鼠疫造成的傷害絕對遠遠超過。我們必須想像，幾乎三、四個人中，就有一個人會在某天突然發病，其中約有八成會變黑腐爛而死去。

　　鼠疫彷彿是具有意志的生命體一般，並不會將宿主完全消滅，而是在不知不覺中逐漸趨緩，偶爾卻又像突然想起來似的冒出來掀起狂瀾。

　　因當時的知識無法正確掌握感染路徑，所以人人都盡量避免接觸遺體。街上到處可見的黑色屍體開始腐爛，惡臭四散，爬滿了蛆。這個恐怖的情景曾被記錄到許多畫作中。通常，基督徒的遺體都是放入棺木中埋葬的，但因害怕接觸，他們會把屍體放在拖板車上，拖到城門外，丟到懸崖下。因此，將鼠疫患者安放在棺木內埋葬，乍看是普通的行為，但實際上卻是相當勇敢的作為，值得被製成版畫加以稱頌。（詳參

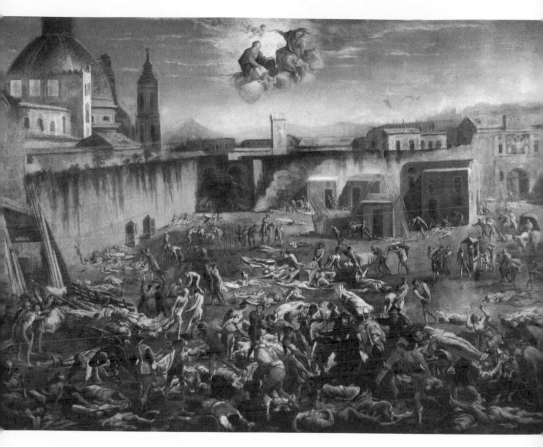

▲ 加爾朱洛（Domenico Gargiulo），《一六五六年的拿坡里》（The Plague of Naples, 1656），1656年，拿坡里聖馬丁修道院博物館
加爾朱洛是活躍在拿坡里的巴洛克畫家，擅長風景畫。在本作品中，比起詳實的人物描寫，畫家更關心群體表現及風景描寫。

226頁）後來，從醫學的觀點上，為了互通症狀等資訊，在有大學的城市中，會延聘巧手的蠟像師傅製作精細的模型。

若有人某天身體長出腫塊的話，就無法逃離黑死病了。在基督教中，神是萬物的創造主，疾病的存在也必有其因。神特地創造出這種東西，絕對是因為要懲罰我們這些墮落的人類。因此，鼠疫也被比喻成發怒的神隨機亂放的箭。

聖巴斯弟盎雖被無數的箭射中，但因著神蹟仍一息尚存，被聖愛蓮（St. Irene）等人救治，最後被斬首。各位應該已經了解了，聖巴斯弟盎圖像的盛行，對眾多希望不要染上鼠疫，萬一被傳染了，也祈求能獲得幫助的人們而言，聖人就是消災解厄的象徵。

宗博（Gaetano Zumbo），《時間的勝利》（The Triumph of Time），1691-95年，佛羅倫斯人體解剖模型博物館（La Specola）

「時間」化為擁有翅膀的老人，用鼠疫擊殺人們，露出勝利的驕傲表情。十七世紀，使用蠟材質奠定了極其寫實的人體模型技術，最大的貢獻者就是宗博。他為使醫學院能資訊共享，留下了許多人體模型及症狀模型。在沒有照片的時代，對醫師而言，這可是最真實的視覺資料。

▲ 作者不詳，《悲慘事件》，十七世紀，拿坡里聖馬利亞信心會

以宗博為中心，在大學城市中製作了許多疾病的症狀模型，本作品也是這種
彩色蠟質模型之一。作品中出現了老鼠的身影，可見當時已從經驗得知，疾
病是從老鼠傳染而來的了。

◀ 作者不詳，《埋葬鼠疫患者的佩卓馬丁尼茲（Pedro Martinez）神父》，1700年左右，巴黎國家圖書館

這是以一五六四年，西班牙耶穌會埋葬鼠疫死者的事件為題材製作的彩色版畫。相信肉體復活的基督教，原則上是採取土葬，但不敵被鼠疫傳染的恐懼，人們只好將遺體火化或丟棄在街上。

◀ 提也波洛，《聖德克拉為遭受鼠疫的埃斯特市祈禱》（Santa Tecla prays for the Liberation of Este from the Plague，局部），1759年，義大利埃斯特大聖堂

以哥念（今土耳其科尼亞）的聖女德克拉，是西元一世紀時的人物，她身為聖保羅的門徒，開始傳教沒多久就殉道了。將她尊為主保聖人的埃斯特市，在遭受鼠疫侵襲時，為祈禱消災及感謝，繪製了本作品。畫面採縱長型設計，上方描繪了垂聽聖女的祈求，驅除惡靈、為城市帶來平安的神。

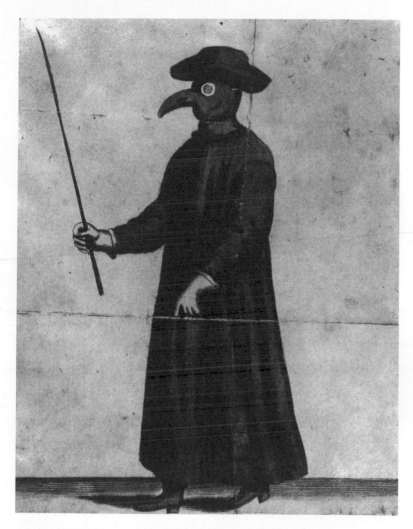

▲ 描繪看診鼠疫患者的醫生裝扮版畫，出自法蘭索瓦・齊克諾（Francois Chicoyneau）著，《馬賽人瘟疫的實況及治療》（*A Succinct Account of the Plague at Marseilles*），1720 年

這個奇妙的裝扮代表了許多意涵，今天在威尼斯的嘉年華上，也可看到以此為原型的面具，但其原本是醫生看診的裝束。像鳥嘴般尖尖的鼻子裡，塞滿了被認為具有淨化及除魔效果的大量香草。厚厚的皮革手套及手杖，是為了避免直接接觸患者。這個十八世紀的產物，顯示人類長久以來對鼠疫的無可奈何。

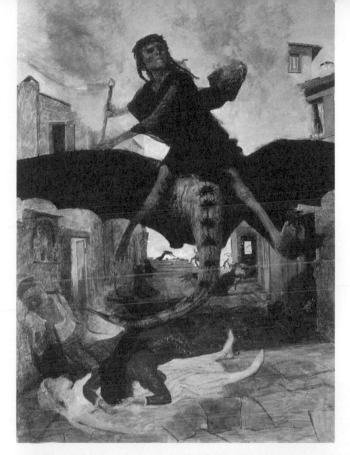

▲ 阿諾德・勃克林（Arnold Böcklin），《鼠疫》（The Plague），1898年，瑞士巴塞爾美術館

描繪許多以死為主題的瑞士畫家勃克林的作品。擬人化的鼠疫，就是死神本身。

◀ 約瑟・李菲克謝（Josse Lieferinxe），《照顧聖巴斯弟盎的聖愛蓮》（Saint Sebastian Cured by Irene），1497-98年，費城藝術博物館

長久以來，以「聖巴斯弟盎的畫家」聞名的荷蘭畫家李菲克謝之作。原是繪製在多個畫板上的連環畫，包含本作品的七幅現存畫板，分別收藏在多家美術館。血流不止的模樣感覺很痛。愛蓮（有多位同名的聖人）是發現聖巴斯弟盎尚未斷氣，將箭拔出來為他治療的女性。

神的懲罰？──

梅毒的威脅

▲ 德尚（Deschamps），「梅毒」，出自巴赫特雷米（Auguste-Marseille Barthélemy）的詩集《梅毒》的扉頁畫，1851 年

接受愛慕者追求的女性，在美麗的面具之下，隱藏著死神的骸骨。諷刺戀愛伴隨著梅毒風險的畫作，由德尚製成版畫。

十五世紀之末，歐洲又面臨了一項新的威脅——那就是梅毒。

　　大多數的案例是因性行為而感染梅毒螺旋體，但經口感染等也會罹患。梅毒初期與感冒難以區分，接著會幾乎毫無自覺症狀的進入潛伏期。這段期間，許多人會不自覺的被別人傳染。之後，發病時間雖然不一定，但三年左右全身便會長出名為梅毒腫的腫瘤。等到體內的組織壞死後，還會繼續侵犯腦部及神經系統，產生全身麻痺、痴呆狀態或精神錯亂等。有許多紀錄寫道，患者會大小便失禁、不停亂叫等，這種狂亂狀態將持續到死才終告結束。

　　一般認為，這種病最初是在一四九五年，法國國王查理八世圍攻拿坡里時開始流行的。梅毒甚至讓一整個小部隊都消失了，驚魂未定回到祖國的士兵又傳染給全歐洲，連國王本身也在三年後命喪此病。不過，考量到士兵的病演變成重症的時間過短，一開始的流行是否全是梅毒並不得而知。但幾乎可以確定的是，在此之前，歐洲無此病例。因這樣的背景，梅毒在法國被稱為「拿坡里病」，其他的國家則稱為「法國病」。

　　梅毒是從新大陸傳入的說法可信度很高。哥倫布艦隊回到西班牙是在一四九三年，受雇的傭兵們沒了工作，轉而尋求加入拿坡里攻圍戰，也是很合理的。戰場上全是男人，常會吸引妓女們聚集過來。考

▲「對梅毒患者的水銀治療」，法國版畫，十七世紀

患者坐在木桶中，接受水銀的燻蒸治療。這是在法國治療的情景，故木桶上寫著「拿坡里病」。十八世紀甚至還會內服水銀來治療。水銀對皮膚病確實有效，卻有損害神經等重大的副作用。

古學上的人骨調查也證實，美洲大陸的原住民，在一四九三年之前已有病例。而且，亞洲在該年以前並無梅毒的紀錄。不過很快地，在一五一二年就已經進入日本，可見傳染速度之快。

在抗生素發現之前，對抗梅毒的治療方法僅限於水銀治療。使用水銀燻蒸，或是直接在患部塗上水銀，

導致許多人因水銀中毒而喪命。此外，還有使用砒霜
或鉛等，都是對身體有害的物質。

　　追求歡快的性行為，是基督教教會所禁止的。而
這種新病，首先打擊的便是賣春女及其恩客。症狀會
先出現在性器官，當事人對於從什麼行為傳染的自有
所覺，再加上身體的一部分會殘缺，最後進入精神錯
亂的狀態，這種病出自「神對淫亂的懲罰」之印象就更
深植人心了。

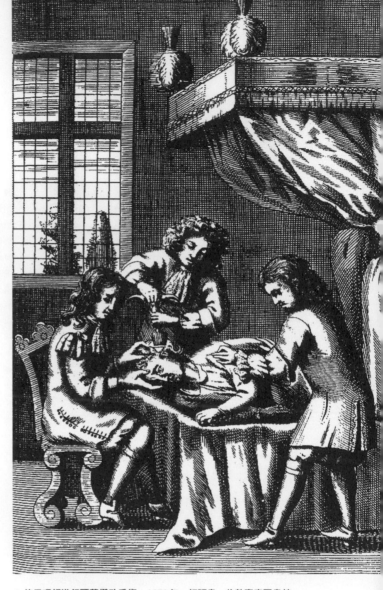

▲ 使用環鋸進行頭蓋鑽孔手術，1678年，銅版畫，倫敦惠康圖書館

這是一幅描繪一六七八年頭部手術情景的版畫。醫師讓患者趴著，用類似開瓶器的器具，抵住他的太陽穴。旋轉鑽頭，兩支把手便會打開，接著慢慢地用雙手將把手關閉，頭蓋骨便會被鑽出洞來。這種頭蓋鑽孔手術的歷史出乎意外的久遠，應該是偶然有被箭射中頭的人，治好了癲癇的偶發經驗累積而來的。二十世紀時，葡萄牙神經外科醫師莫尼斯（Moniz）曾因確立了治療統合失調症的前腦葉白質切除術（lobotomy），而獲得諾貝爾獎，但之後因其嚴重的非人道性，喧騰一時，更遑論在此之前的時代，頭蓋鑽孔手術能有多成功了。

不過，從中世紀的歐洲到文藝復興時代，都有由旅人「醫生」操刀的頭蓋鑽孔手術，這是因為人們迷信腦中的「愚者之石」，會使人頭痛或降低思考能力。赫莫森的作品中，便畫有實際取出

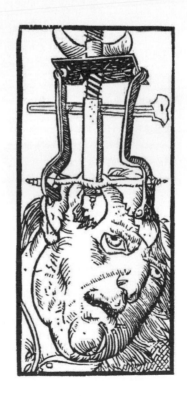

◀ 頭蓋鑽孔用的手術器具說明圖，出自漢斯・馮・格斯多夫（Hans von Gersdorff）的醫學書，1517年，於德國斯圖加特出版的醫學書插畫

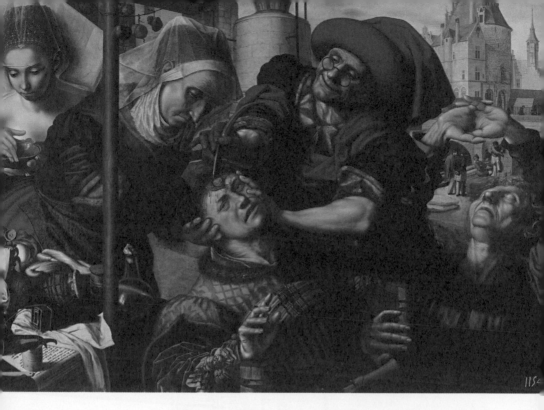

▲ 赫莫森（Jan Sanders van Hemessen），《外科手術（切除愚者之石）》（ 'The Surgeon.' Extraction of the Fool's Stone），1555年，馬德里普拉多博物館
關於同樣的手術，曾有一五七一年的公文書顯示，從精神錯亂的少年頭中取出石頭而治癒的紀錄。所謂的「愚者之石」，也是與煉金術最後階段登場的「智者之石」相對概念而生的迷信。

石頭的情景。但從醫生的表情看來，感覺很像是詐騙，畫家以諷刺的手法，表達這種非科學性的手術，不過是種把戲罷了。醫生們拿了錢，假裝動手術，被手術刀稍微切開出血的患者，看到醫生神奇地取出石頭，肯定覺得很放心。

沒有麻醉的手術

　　第一次正式的麻醉手術，是在一八四六年的美國，由莫頓（William Morton）及瓦倫（John Warren）進行的。莫頓讓一名二十歲的年輕人亞伯特，吸入了硫化乙醚。乙醚早在一五四〇年，便為德國醫師科達斯（Valerius Cordus）所發現，但當時僅被當作祛痰劑使用。進入十九世紀之後，雖然著名的英國科學家法拉第（Michael Faraday）等人已發現其具有麻醉的效果，但仍止於閒暇的貴族用來舉辦「乙醚狂歡會」，不過是種享受酩酊狀態的流行玩意兒。

◀《手術》，盎格魯—諾曼（Anglo-Norman）的彩色抄本，1190-1200年左右，倫敦大英圖書館

分別是痔瘡手術、鼻竇炎（鼻息肉）、白內障的手術。可以看到中世紀很盛行切開手術。

全身無力的亞伯特，由執刀的瓦倫醫師切除了他的舌腫瘤。患者連一點呻吟的聲音都沒有，持續熟睡著。在旁守護的醫師及學生們，為此不敢置信的情景感動落淚。後來在確定適當的劑量前，發生了許多失敗的案例，申請專利時也曾引起糾紛，但以此年為界，疾病與人類間的拉鋸關係產生了巨大的變化。

　　本節一開始看到的頭蓋鑽孔手術案例，是在一六七八年。您應該已經注意到了，當時的患者並沒有接受今天這種麻醉，後腦勺便被鑽了洞。

　　在乙醚之前也有各式各樣的麻醉方法。具有類似效果的如：笑氣（氧化亞氮），一七九八年英國化學家戴維（Davy）爵士便發現其具有麻痺效果，但也是僅止於社交界用來舉辦「笑氣派對」而已。最早使用在手術上的是牙醫師。根據第五世紀左右某聚落的人骨調查，顯示半數患有齲齒，但全都束手無策。人類常為牙痛所苦。不過，美國的牙醫師威爾斯（Horace Wells）使用笑氣所做的拔牙實驗，卻被當成騙術，成了一大笑柄。

　　造成酩酊狀態更簡單的方法是酒精，遠古時代便已使用，但因會使出血量增加，所以很危險；而笑氣則有可能永遠不會醒來。另外，也有單純綑綁某部位使之麻痺的方法，就像跪坐時戳腳趾沒有感覺一樣，不過大家應該都知道，這種效果只是暫時的而已。

　　自菸草從新大陸傳入以後，菸鹼的粘膜吸收，便

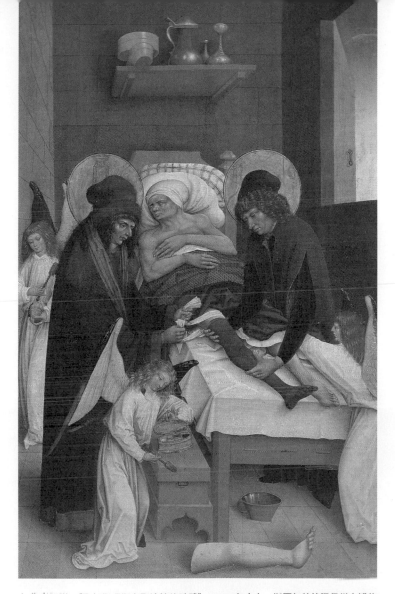

▲ 作者不詳，《聖柯斯瑪斯與聖達敏的神蹟》，1500 年左右，斯圖加特符騰堡州立博物館

德國西南部施瓦本地區的木板畫。聖柯斯瑪斯（St. Cosmas）與聖達敏（St. Damian），是傳說中西元三世紀在土耳其行醫的雙胞胎兄弟。他們曾為一名因潰爛而切除單腳的患者，接上取自黑人遺體的腳。他們也是醫師的主保聖人。

被用於暫時的神經麻痺上。換言之，就是將菸捲插入
肛門內，但有可能會有心跳停止的危險。另外，也很
常使用鴉片。關於罌粟花的催眠、鎮痛效果，連在老
普林尼的《博物志》中都有記載，可見自古以來即為人
類所熟知。不過，在美國南北戰爭中，給予大量傷兵
處方的結果，卻造成了嚴重的龐大鴉片中毒者。

▼ 作者不詳，《腳的切除》，十八世紀中葉，倫敦醫學研究委員會
描繪用鐵環綑綁使腳麻痺的切除手術。想當然耳，因無法壓迫到靠近骨頭部
分的神經，患者會像這樣遭受強烈的痛楚。周圍旁觀的醫學生中，有一個
皮膚黝黑的男子，他並非奴隸，而是從玻里尼西亞跟隨庫克船長前來，自
一七七四年開始，在倫敦學習兩年的歐邁（Omai）。

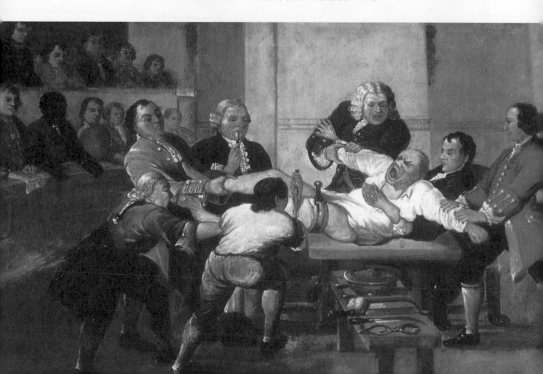

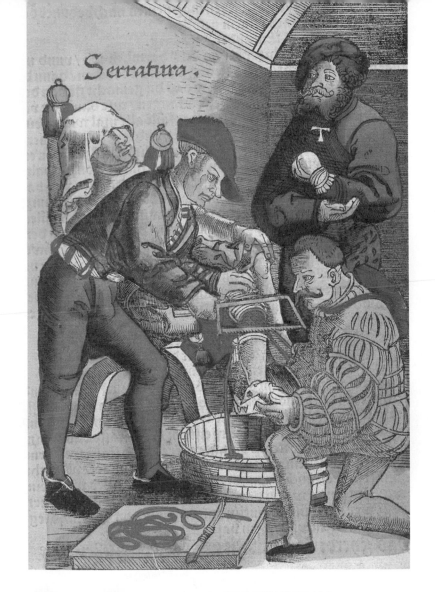

▲ 漢斯‧維希特林（Hans Wechtlin），《腳的切斷（結繩法）》（An Amputation），1517年，費城美術館

以結繩法將腳切除的情景，被鋸子切斷的剖面血流不止，感覺很痛。患者已呈現失神狀態，沒有吵鬧。畫面右側的男子胸前寫的「T」字樣，指的是希臘文中的「T」（tau），代表「聖安東尼之火的烙印」，指的是麥角中毒的意思。

施行切開手術後，直到十六世紀的醫師安布魯瓦茲・帕雷（Ambroise Paré）開發出軟膏前，主要都是用燒紅的鐵棒烙印燒灼來止血的。縫合術則必須要等到十七世紀的醫師菲利克斯（Charles-Francois Felix）才能確立，但在阿拉伯世界，十世紀的醫師阿布・卡塞姆（Abul Kashem）就曾已說明過縫合術了。他的方法並非用線縫合，而是讓螞蟻咬住切開的部位，再將螞蟻的身體捏除。

五花八門的治療鬧劇

自古代希臘羅馬習得的科學知識，包括醫學在內，在日耳曼各民族入侵歐洲後，全都失傳了，轉而由阿拉伯世界所承繼。歐洲雖然也有薩雷諾（Salerno）等幾

▶ 燒灼止血法的說明圖，出自十七世紀的醫學書，美國貝塞斯達國立醫學圖書館

所醫學院，但醫學實務大多是由修道院負擔。

對人體的理解，依然為西元二世紀由蓋倫（Galen）等人提出的四體液說（Humorism，體液學說）所支配。依體內所流四種體液（血液、黑膽汁、黃膽汁、黏液）的多寡，來決定氣質，有點類似今天日本的血型占卜。每種體液與四種器官（心臟、脾臟、肝臟、腦）互相呼應，甚至也受四大元素（空氣、土、火、水）及黃道十二星座所影響。人們認為，疾病的症狀，就是這些體液失衡所引起的。

大學畢業的內科醫師大多以觀察尿液來診斷，外科醫師則主要施行放血。從特定部位放出一定血量的放血，可能是受中國的穴道知識影響，但不論東西方，直到近代都仍有放血的治療，目的是要排出充斥在血液中的惡性黏液。

外科醫師多由慣於操刀的理髮師兼任，因此，理髮店的門口，現在仍有代表動脈及靜脈的紅藍色標誌轉動著。自己動手的外科醫師，地位硬是低了一階，這是受到一一六三年的圖爾宗教會議（Council of Tours）中，聲明「教會不流人血」的巨大影響。

牙醫師的地位雖然被貶得更低，但法國國王路易十四確立了牙醫資格制度。當時的宮廷醫術，充斥著「諸惡的根源皆來自牙齒」的思維，因此，對於理當受到最佳預防性治療的國王，便是將所有的牙齒都拔掉。

▲ 向德國南部阿爾特廷禮拜堂內的「黑色聖母」，祈求病得痊癒的朝聖者們，出自《向聖母馬利亞祈求手冊》，1497年

一四八九年，有報告顯示，在河中溺斃的男孩被放在聖母的祭壇上祈求後，死而復活的神蹟，此後這裡便成為朝聖地。本作品描繪了獻上生病或缺損部位的蠟質模型——「ex voto」（奉獻物）的朝聖者。該聖堂的地下基地（地下禮拜堂）塞滿了這種「還願物」。

不只是蛀牙，連健康的牙齒也一顆顆用鉗子夾住拔掉，上顎及下顎的大部分骨頭都被壓碎了。相傳御醫達昆（Antoine Daquin）等人花費了十小時以上的大手術，偉大的太陽王連一聲都沒吭，成了法國引以為傲的傳聞。想必是因為過度激烈的疼痛導致失神了。

歐洲的都市中，人口約五千到一萬人，才有一個內科醫師。大部分的市民，完全都與醫學無緣。一一八一年，聖約翰騎士團在十字軍統治下的耶路撒冷，正式興辦醫院以來，兼任醫院的修道院開始慢慢增加，他們在此為病患去膿、洗淨等，一天還會供餐一次。

許多人仰賴民俗療法，祈求神蹟；崇拜聖髑、尋求聖水。相信寶石、半寶石

具有治癒效果，連著名的修女赫德嘉‧馮‧賓根（Hildegard von Bingen）在醫學書中也提到，將祖母綠製成的裝飾品穿戴在身上，可使身體變好的說法。而紅酒燉煮物、山羊乳、紅蘿蔔或洋蔥，甚至連蜥蜴都能入藥，也常使用芸香等用藥草製成的軟膏。另外，作為眼球降壓劑，用於治療青光眼的顛茄，在義大利文中是「漂亮女人」的意思，因取其萃取液點眼具有散瞳效果，能使眼睛明亮水靈而得名，但也被當作毒藥使用。還有風茄（曼德拉草）這種藥草，因根部略似人形，被認為拔起時會發出慘叫，聽到叫聲的人則會發狂，雖是魔法的藥草，但人們相信其具有助眠及鎮痛的效果，亦記載在藥草百科中。而進入近代藥學契機的礦物療法，則必須等到中世紀瑞士煉金術士帕拉塞爾斯（Paracelsus）的挑戰了。

過去癌症也跟今天一樣折磨人，當時人們已經知道，癌症惡化到某種程度後，做什麼都於事無補了。乳癌初期的治療，不是用燒紅的鏟子烙燒，就是在患部用刀子猛戳。發現子宮癌的話，則要跨坐在炭火上，用燒大蒜的煙燻蒸。

在十九世紀法國微生物學家巴斯德（Louis Pasteur）等人陸續釐清病原菌之前，疾病仍是未知的恐懼。甚至在同一世紀的英國，人們還認為霍亂的原因之一是喝酒，而建議用紅茶入藥。

產褥熱——女性的「英雄之死」

　　走在歐洲的古老墓地，偶爾會看到石棺上刻有婦女分娩時死亡的情景。男性的墓碑上會刻有英勇戰死的場面，婦女的產褥死同樣也被視為英雄之死。她們是在女性的戰場上喪命的。

　　女性的一生中，面臨生死最危險的時刻，便是生產之際。儘管如此，女性們仍盡可能地多多生子，因為這是女人最大的使命也是美德。一八○○年的美國資料顯示，女性一生當中產子的人數，平均高達七人，這使得產褥死長期占據女性死因的第二位。當然，第一位則是鼠疫。

　　導致如此局面的人為因素有幾個：大學長時間將女性拒於門外。當時受基督教的性道德觀所害，醫學上不能學習婦產科。促進子宮收縮的藥物很可笑，也沒有正規的消毒液或鉗子之類的專用器具。更甚者，詭異的民俗療法橫行，正確的知識相當缺乏。例如：多次再版的《亞里斯多德之書》，號稱是亞里斯多德寫

安德烈・德爾・委羅基奧（Andrea del Verrocchio），**《弗蘭切斯卡・托納波尼之死》**（The Death of Francesca Tornabuoni），**1477年，佛羅倫斯巴傑羅美術館**
嫁入佛羅倫斯名門托納波尼的弗蘭切斯卡，在一四七七年九月二十三日，因產褥熱過世。留在世上的丈夫，為懷念愛妻而獻上本作品。不過歷史重演，他們的兒子羅倫佐的妻子阿爾比齊（Giovanna degli Albizzi）也同樣因產褥熱而亡。

的生產指南書（當然跟本人毫無關係），便提到懷孕時食用柑橘醬的話，胎兒就會變得健壯，肉豆蔻則會使臍帶變粗等，淨是些奇妙的建議。

　　雖然有具備矯正胎位不正等技術的產婆（民間的助產士），但因無法施行會陰切開，故難產還是很多。

▼ 剖宮產之圖（凱撒的誕生場面），出自蘇埃托尼烏斯（Gaius Suetonius Tranquillus）著，《羅馬十二帝王傳》（ The Twelve Caesars ），1506年版，美國貝塞斯達國立醫學圖書館
從母親癱軟的模樣看來，在選擇剖宮產的時間點，母親已無存活的希望。剖宮產稱為「凱撒的手術」，源自於凱撒大帝是以剖宮產出生的傳說（事實上並不是）。書中蘇埃托尼烏斯撰寫了從第二世紀開始，十二位羅馬皇帝傳記的人物（該書並未記載本傳說）。

胎兒的頭出不來，常使母子受盡了苦頭。十三世紀開始，雖有零星的剖宮產案例，但僅限於母體已經沒救的狀況下，才可以切開腹部。過去是沒有奶粉的時代，就算孩子被救活了，除了有錢雇用奶媽的富裕人家之外，單由父親養育是很困難的。文藝復興時期，出現在佛羅倫斯等地的「孤兒院」，便成了這種景況下的福音。

「孤兒院」同時也對阻絕「棄兒」有所貢獻。在沒有正規避孕工具及知識的時代，不單是妓女，非預期懷孕的婦女應該也不少。墮胎是重大罪行，也沒有可以接受流產手術的機構，估計人工流產都是由部分產婆動手，但這不是該留下紀錄的事，故無法得知真實的數據。然而，正如手術章節所見，不難想像當時流產的危險性很高。因此，剛生下來的嬰兒被丟棄的案例便時有所聞。事實上，還有在羅馬的台伯河捕魚的漁夫們，淨撈到棄嬰的遺體，而使教宗英諾森三世（Innocent III）傳福音給這些孩子的佳話。

▶ 多米尼哥 · 吉爾蘭達（Domenico Ghirlandaio），《東方三博士的朝拜》（Adoration of the Magi），1488年，佛羅倫斯孤兒院（Ospedale degli Innocenti）附設美術館
面向位居中央的耶穌，來自東方的三位博士前來祝福耶穌的降生。畫面下方左右兩側前方，有兩名向耶穌下跪、雙手合十的幼兒。他們的手腕及肩膀、臉頰上都有傷口，還淌著血，代表孤兒院拯救了像這樣被殺害的孩子們。

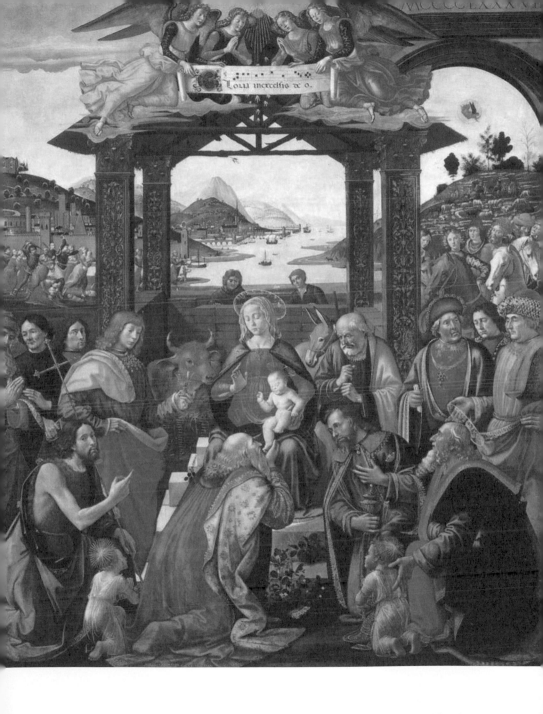

被
解
剖
的
人
體

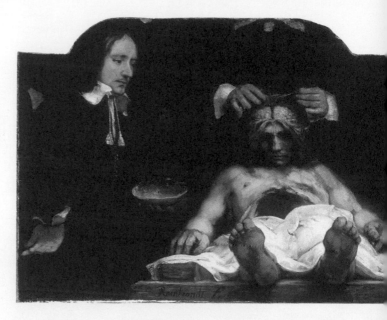

▲ 林布蘭，《德曼醫師的解剖課》（The Anatomy Lesson of Dr Joan Deyman），1656年，阿姆斯特丹歷史博物館

這是一六五六年一月二十九日起為期三天的解剖紀錄。遺體是前一天被處以絞刑的罪犯喬立斯‧方騰（Joris Fonteyn）。從林布蘭開始，當時荷蘭有許多描繪解剖的作品。十七世紀的荷蘭，實現了真正的市民社會，並非以個人權力者，而是以一般的公會成員為社會的中心，解剖圖也兼作醫師們的「集體肖像畫」。

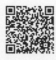

克萊門特‧米開朗基羅‧蘇西尼（Clemente Michelangelo Susini），《小維納斯》（Venerina），1782年，波隆那波吉宮（Palazzo Poggi）

十八世紀後半至十九世紀初期，以蠟像做成的人體解剖模型被大量製造。其中，蘇西尼不僅技巧精準，也是具有高度藝術性的第一人。本作品經特意設計，將內臟放回去，蓋上腹部的蓋子後，便與美術史上著名的《入睡的維納斯》畫像姿態相同。

醫學與美術的淵源很深。看到某種症狀的醫師，為了做出正確的診斷，必須有正確紀錄症狀的視覺資料。藉由共享這些資訊，即使是未曾見過的症狀，也能推測出病名。因此，在沒有照片或影像的時代，作為唯一視覺資料的美術，便擔起了重責大任。

　　在藝術家方面，透過配合這種請求，自己也得以了解人體的正確構造。如此也符合美學的美術層面需求。例如：霍爾班的素描（詳參233頁）、宗博的蠟質模型（詳參224頁）等，有許多作品不僅為症狀留下了醫學紀錄，也是具有高度寫實性的藝術傑作。

　　在這個「美術解剖學」的歷史中，達文西的貢獻成就非凡。在他之前若沒有如此正確的解剖知識，對於人體的內部構造，就不會有像他這麼客觀觀察的科學觀點存在。達文西的興趣相當廣泛，他認為，就像宇宙及地球一樣，人體也很值得探索。不過解剖屍體的行為本身，尚未獲得一般的理解，事實上，達文西的助手們就曾向教會控訴他從事奇怪的屍體占卜，使他被迫禁止解剖。

　　雖然持續與相信肉體復活、崇尚保全屍體的基督教道德觀衝突，也發生過大學生在解剖中的實驗室被中斷的事件，但醫學飛快的進步未曾停歇。達文西過世約二十年後，在威尼斯由解剖學家維薩里（Andreas Vesalius）出版了解剖書，由提香的弟子卡爾卡（Jan van

Calcar）負責解剖版畫。接著，十七世紀的荷蘭，以林布蘭為主的大畫家們，開始深入地關注解剖學。不過，並沒有人想在死後捐出自己的身體作為解剖之用，故本節所舉的所有作品都是被處決的受刑人。

▶ 賀加斯，《殘酷的回報》（The reward of cruelty），出自連環畫《殘酷的四個階段》（The Four Stages of Cruelty），1715年，倫敦惠康圖書館

描繪湯姆·尼祿這名狂暴的少年，在殺害情婦、被處決後成為解剖大體的四幅連環畫中最後的場景。屍體被殘忍地切割、剖開，拉出的內臟被狗啃食。以漫畫的畫風諷刺社會的黑暗面，是賀加斯獨有的特色。

THE REWARD OF CRUELTY.

▲ 傑利柯，《被解剖的斷肢》（Study of Feet and Hands），1818-19年，蒙佩利爾法布爾博物館
傑利柯在製作《梅杜莎之筏》（詳參195頁）時，為精準地描繪屍體，做了解剖斷肢的素描。他進出位於
巴黎郊外的博容醫院（Beaujon Hospital），留下了數幅相同的素描。

示眾及性器切除之刑

THE
SHAMEFVLL
ENDE,
Of

Bishop
Atherton,

and his

Proctor
Iohn Childe

▲「艾瑟頓主教的可恥下場」（The shameful end of Bishop Atherton）扉頁畫，
1641 年，倫敦大英圖書館
擔任愛爾蘭南部瓦特福及利斯莫爾的主教約翰・艾瑟頓（John Atherton），
被懷疑與他的管家兼收稅代理人約翰・柴爾德（John Childe）是同性戀，
一六四〇年十二月五日，兩人都被處以絞刑。插圖是在事件發生後，於倫敦
出版的啟蒙用附插畫小冊子上的扉頁畫。

被認為做出「不正當性愛」的男女，會被處以各種刑罰。對象包括獸交、同性戀、近親相姦及通姦等。獸交基本上是火刑，同性戀也多適用極刑。

對於近親相姦或通姦罪，從身體上的鞭打，到在公眾面前遭受嘲笑的精神懲罰，依時代、地區或罪行的程度，使用的方法各有所異。但其中最普遍的，是兼具儆戒作用，將脖子及手腳用木枷固定後，綁在廣場一段時間的「示眾之刑」。道德上的罪常用的懲罰，如：被迫戴上怪異的面具，或套上木桶度日的「恥辱桶」，也是「示眾之刑」的一種。對於過度攝取酒精者，也適用同樣的懲戒。

在歐洲部分地區，有眾人嘲笑新婚夫婦的「大聲喧鬧」（charivari）風俗，同樣的胡鬧嘲諷也用在通姦者身上。在農村，還可以看到強勢的妻子將出軌丈夫的陰莖用繩子綁起來，在村中拉著遊街。不過，男尊女卑的不公平在這個層面上更是嚴重，妻子紅杏出牆的話，就算被丈夫殺害也不能抱怨。

同樣是通姦罪，依處罰肉體的強度，會割掉耳朵或鼻子等部位，或是將性慾源頭的性器官本身切除。切除通姦者性器官的歷史悠久，例如：在克里特島，與別人妻子同寢的男子，陽具會被切斷，變成不男不女的「雌雄同體」（androgynous）度過餘生。

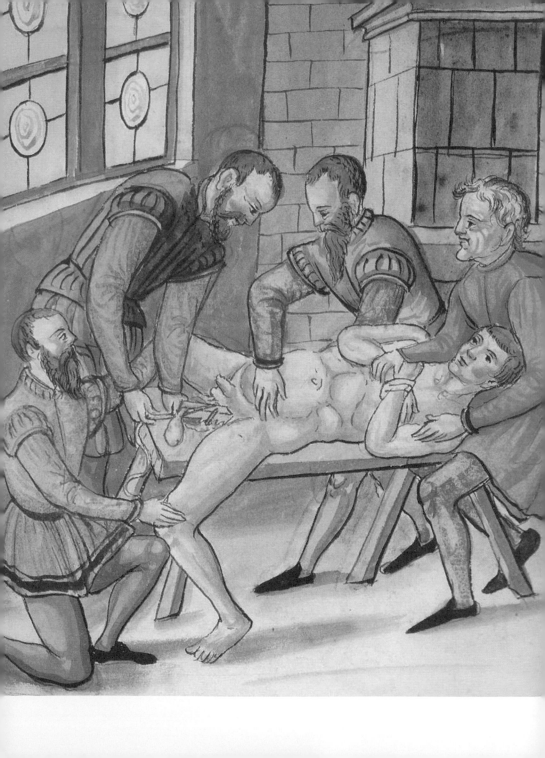

◀ 出自卡斯波 · 史托邁爾（Caspar Stromayr）著，《處置集》（Practica Copiosa），1559年，林道州立圖書館

這不是處罰，而是描繪在醫療上切除睪丸的作品。德國醫師史托邁爾所寫的《處置集》（又譯作《手術教訓》），是各種手術的說明書，說明圖應該也是醫師本人畫的。一九〇九年被發現後，出版了拉丁語轉譯版。

▼ 女子修道院中切除女性性器的情景，出自十二世紀的抄本，牛津博德利圖書館

陰莖或睪丸的切除，當然伴隨著高度的危險性。不過，這種刑罰的重點在於「侮辱」，所以受刑人死掉的話就毫無意義了。為此，有專門從事這種手術的「去勢師」，其技術傳承於宮廷內有去勢「宦官」的古代羅馬。宦官還分為：幼年時睪丸被切除的「thlasias」、第二性徵期過後僅切除睪丸，陰莖具有正常功能的「spado」，以及陰莖睪丸全無的「castratus」等三種。這種技術到了後來，誕生了許多為了保持男童高音而去勢，在歌劇中成為明星的「閹伶」。

　　另一方面，人們對於女性性器官的偏見也很深，其中，陰蒂因對生殖活動並無直接的必要性，故被視為純粹是為了得到快感的「不道德器官」。而基督教會雖未規定，但進入修道院時，作為放棄塵世享樂的一環，不乏有連陰蒂都切除的狂熱女信徒。

社會上的弱勢族群

或許是這幅田園詩的風景，讓人想起過去日本的農村景致，米勒的《拾穗》（詳參260頁）在日本也是非常受到歡迎的作品。不過，米勒投注的不僅僅是溫柔的眼神。仔細觀察畫面，一般都會有田埂之類的界線區分成小塊的田，但這裡只看得到一整片的田。而且，畫面右後方有一名坐在雄偉馬背上的人物。當眼前的農婦們彎腰撿拾麥穗時，他在做什麼呢？

這裡描繪的，無非是殘酷的階級差距。撿拾落穗，指的是在收割結束後，撿拾掉落在地面的麥穗。這是只有允許貧窮的農民撿拾的行為，雖然很辛苦，卻是他們珍貴的糧食。與家庭為單位耕種小田地的時代不同，這裡廣大的農地為大地主一人所有，雇有大量農民，因此會有管理人或地主本人監視著。

文藝復興時代，歐洲人民約有半數是免於納稅的低收入階層，其中更有半數是完全無收入的。在這種狀況下，當然會有很多以乞討維生的人，街上好幾座教會的門前，都被等著接受施捨的窮人們占滿。

▲ 米勒（Jean Francois Millet），《拾穗》（The Gleaners），1857年，巴黎奧
賽美術館

敬虔的基督教徒米勒，描繪了許多頌揚貧困卻堅強生活的農民身影。他本人
在四十五歲以前也為貧困所苦。米勒屬於走出工作室，在自然光下創作的巴
比松畫派（Barbizon School），本作品充分地表現了該派柔和的光線表現，以
及遠方的雲霧朦朧等特徵。

▲ 牟利羅（Bartolomé Esteban Murillo），《抓蝨子的少年》（The Young Beggar），1650
年左右，巴黎羅浮宮

光腳坐在地上，用手揩捏死蝨子的少年。西班牙特有的強烈陽光照在發紅的土牆上，與
暗影做出了對比。十七世紀，慈善團體已經開始活動，在財政上給予支持的富裕階層，
為宣揚自己的善行而購買這種作品。他們相信這樣的慈善活動，可以提高進天國的可能
性。

也有從某個階層淪為乞丐的人，但若生在乞丐的家中，當時的習慣是由兒女繼承父母的家業，甚至還有像巴黎及科隆這種設有乞丐工會的城市。乞丐增加過多的話，分得的配額就會減少，故出現了許可制度限制新加入的人。一三四九年的英國，還出現了規定四肢健全者乞討的話要受罰的法律。這些法律俗稱「乞丐的規則」，工會會長則被稱為「乞丐國王」。

不過，貧困階層不斷增加，不堪其擾的城市便採取了鐵腕政策。一四八二年，在蘇黎世有七百五十人，一四八五年在紐倫堡有一千五百人因「乞討」的緣故被捕，趕出城市。

▶「朝向城鎮旅行的乞丐一家」，出自哈德林（Matthias Hütlin）著，《流浪者之書，乞丐群像》，1510 年
下肢殘障的男子及其家人。兒子開心地用手指向的地方，就是目的地的城鎮。作者哈德林是佛茨海姆醫院的院長，本書於紐倫堡出版，雖是有關當時被社會所鄙棄，生活在最下層的人民紀錄，但從插畫的木版畫中，也可以清楚看到當時身體發生了障礙，失去了工作後，只能乞討維生的狀況。

▲「搖響器的痲瘋病患者」，出自巴塞洛繆斯（ Bartholomeus Anglicus ）著，《事物本性》（ De proprietatibus rerum ），拉丁語抄本 9140 號，十五世紀後半，巴黎國家圖書館

社會的弱者中也包含了病人。痲瘋病患者因外表的劇烈變化、發病原因不明之故，容易招致恐懼及誤解，長期被不當歧視。他們為了通知前面的人自己的行蹤，走路時必須搖著發出聲音的「響器」。

凝視死亡——

「虛空」藝術與「死壙」文化

◀ 勃克林，《人生就像一場短暫的夢》（Life is a short dream），1888年，瑞士巴塞爾美術館

在前面黑死病的章節已有提過，勃克林是對死亡題材深感興趣的畫家。他以三個世代的圖像傳統為基礎，畫出了每個世代的男女兩性，但讓最老的那代少一個人，成功地增加了故事性。

◀ 漢斯‧巴爾東，格里恩（Hans Baldung Grien），《三個世代的女人》（Three Ages of the Woman and the Death），1510年，維也納藝術史博物館
第二代女性端詳的凸面鏡中，照出的不是她的臉，而是骷髏頭。代表鏡子會照出人真正的樣貌，女人的青春只是暫時的假象。一般「三個世代」的圖像中，大多只有看透一切的第一代，會將豁達的視線投向觀畫者。

腰間僅纏著薄紗的年輕女性，左手挽著又長又濃密的金髮，另一隻手則握著鏡子仔細端詳（詳參264頁）。她著迷地看著凸面鏡中自己的臉，並未察覺令人毛骨悚然的「死亡」就在身後。「死亡」把沙漏高高舉起，代表時間正一分一秒地流逝。年輕女性的肉體之美，在頃刻間便會逝去。

　　西洋美術中，有著「三個世代」的圖像傳統。如字面所示，將人生以三個世代來呈現，此處刊載的畫作中，也都是年輕女性（第二代）的腳邊有幼兒（第三代），左邊有年老的女子（第一代），代表著時光飛逝，終必一死的人生虛空。這個主題，兼具稱為「虛空」（虛無、虛幻）的上位畫像傳統，比喻「好好度過短暫人生」的一種警世畫。

　　「三個世代」的圖像種類很豐富，也有描繪男女兩性的作品（詳參265頁）。畫面前方的男女嬰兒正在天真地玩耍。第二代正值人生的巔峰時期，男性誇耀力量般地以軍人裝束跨坐在馬上。女性則露出上半身，展現肉體的魅力。不過第一代在畫面上方的男性老人卻孤單一人。手拄拐杖坐著的老人背後，死神正高舉著劍，準備斬下他的頭。那麼，第一代的女性到哪裡去了呢？她已早一步仙逝，畫面中央兼作墓碑的泉水上，刻有「人生就像一場短暫的夢」銘文。

　　「虛空」藝術的畫作有各種規定，就算只有畫一束

▲ 路奇・米拉多（Luigi Miradori），《記住你將會死亡》（memento mori），1640-50年代，義大利克雷莫納市立博物館

可愛的天使正在打瞌睡，旁邊的骷髏頭張著大嘴彷彿在笑。初生的第一代之後全都省略，瞬間直達死亡。骷髏頭及天使放在書上也是有意義的，代表與神的全知全能相比，人類在世上獲得的知識及文化等，不過都是暫時且不完全的東西罷了。

▲ 彼得・克萊茲（Pieter Claesz），《虛無》（Vanitas Still-Life），1630年，海牙莫瑞泰斯皇家美術館

骷髏頭及代表世上知識的書籍、才剛熄滅的蠟燭等，皆是虛空藝術常見的物品。正如巴爾東・格里恩（詳參264頁）的作品一樣，大多會出現象徵光陰流逝的沙漏，但本作品成於十七世紀的荷蘭，可以看出當時已經有懷錶問世了。

花，也要將生意盎然的花與枯萎的花並列，表現出「生與死」的對比。克萊茲的作品中，畫面左側的燭台飄出了一縷煙，可見蠟燭才剛熄滅。這也是暗示時間飛逝，死亡馬上就會來臨的典型表現。

對死亡的反思

「鏡子會映照出真實死亡」的法則，也有適用在肖像畫上的例子。凸面鏡照出的不是夫婦的臉，而是兩

人的骷髏頭。以現在的觀點看來，感覺是很不吉利的畫，實際上卻是讚揚這對夫婦面對終將來臨的死亡，所表現出的豁達態度。

也有描繪男女一組，但肉體已經逐漸毀壞的作品。象徵邪靈的青蛙貼在下半身，蛇或蒼蠅到處群聚。即便如此，男女看起來還是感情很好，這也不是惡意的描寫，而是予以肯定的意味。

以十四世紀的法國為主流行的「死墳」（cadaver tomb），也是以同樣的製作動機創作的。死墳源自於拉丁語的「移轉」（transi），特別指刻有腐敗屍骸的墓碑。或許我們會覺得把自己的墓做得很醜，感覺很不舒服，

▶ 盧卡斯・弗坦納傑爾（Lukas Furtenagel），《畫家漢斯・布格邁爾及妻子安娜》（The painter Hans Burgkmair and his wife Anna），1527年，維也納藝術史博物館
鏡子的邊框上，刻有「他們有自知之明」及「這是我們真正的樣貌」等字樣。這幅肖像畫的是老漢斯・布格邁爾，他出身畫家世家，也是本作品作者弗坦納傑爾的朋友。

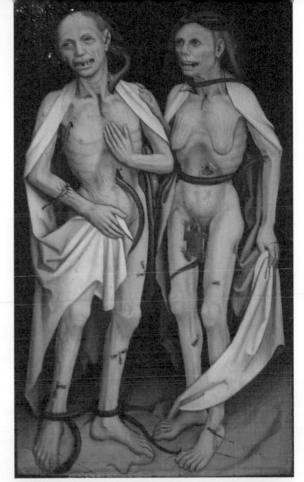

▶ 作者不詳,《死去的戀人們》(The dead lovers),1470年左右,史特拉斯堡主教座堂附設美術館

長年以來被誤認為是格林勒華特的作品。雖說風格極為不同,但本作品寫實無情的衰亡表現,的確會讓人聯想到格林勒華特(詳參73頁)。在忘記死墳圖像原本意義的近代,死去的「戀人們」,對觀賞本作品的人們,留下了不倫關係會遭受死後懲罰的影響。

▶ 雅克布·利格齊(Jacopo Ligozzi),《書籍上的頭部》(Vanitas),十七世紀,佛朗哥·瑪麗亞·里奇(Franco Maria Ricci)收藏品

將死墳的元素入畫,是「虛空」藝術主題的靜物畫。

但這是為了向安置肉體腐敗之處，祈求靈魂的拯救。

　　死墳的興盛，與鼠疫的流行同期，死亡愈是強大，人們愈畏懼死亡，在看開無法逃脫後，便開始祈求死後的平安，因而出現了大量「死的勝利」或「死亡之舞」等畫作。與之一貫的思想，便是為了終將到來的死亡做準備而認真生活的「memento mori」（記住〔你將會〕死亡）的思想。

▶ 法蘭索瓦・德・拉薩拉（Francois de la Sarra）的死墳，1390年代，瑞士佛德州拉薩拉禮拜堂
一三六三年過世的拉薩拉領主墓碑。眼窩及性器官有青蛙貼著，身上有蛇在爬。青蛙是邪靈，蛇是原罪的象徵。不過，枕頭四周則刻有代表拯救的扇貝。

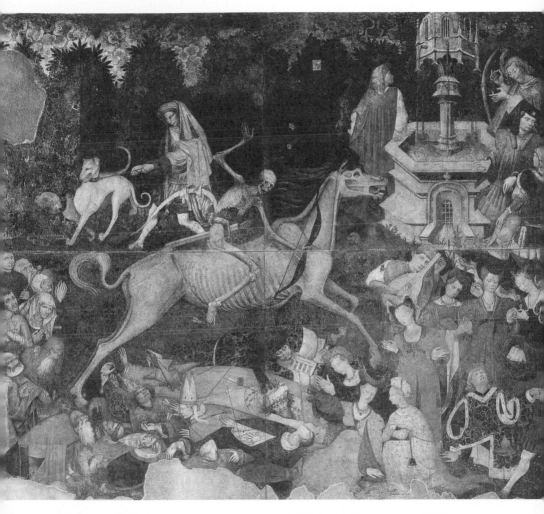

▲ 作者不詳，《死的勝利》（The Triumph of Death），1440年左右，巴勒摩西西里島州立美術館

「死的勝利」（死的凱旋）是以義大利人文主義之父佩脫拉克（Francesco Petrarca）的長篇詩《凱旋》（The Great Triumphs）為發想靈感，卻大大超脫文本本身而形成獨自的圖像傳統。本作品中，以《啟示錄》（Book of Revelation）為典故，「騎在灰馬上的死亡」快速奔馳，使馬蹄下各種身份及職業的人們喪命。

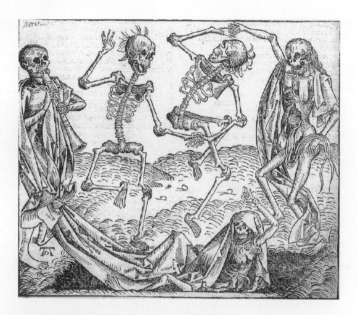

▲ 沃格穆特（Michael Wolgemut），《死亡之舞》（The Dance of Death），1493年，義大利米蘭市立版畫館

「死亡之舞」（Danse Macabre）──以死神與死者相會、邊跳舞邊遊行的宗教劇為靈感構想。

李奇爾（Ligier Richier），《勒內・德・沙龍的心臟墓碑》（Transi de René de Chalons），1547年左右，法國巴勒迪克，聖埃蒂安教堂

荷蘭貴族之子，因在戰場上負傷而於二十五歲英年早逝。屍體與心臟被分開來，心臟被運送到妻子的故鄉巴勒迪克，存放在本作品中，故這座死墳立像高舉的左手中，握著心臟。

▲ **嘉布遣會聖母無玷始胎教堂**（Santa Maria della Concezione dei
Cappuccini），1626年設立，羅馬

鄰近羅馬巴貝里尼廣場北方的該教會，地下五個禮拜堂的牆面，以方濟嘉布
遣會的修士遺骨裝飾。通稱「人骨教堂」。天井的線條裝飾也全是用人骨做成
的，使用的遺體數量高達四千具。這也是「memento mori」的型態之一。

凝視死亡的畫家

如本書前述，人類描繪了許多死亡的樣態。畫家們發揮想像力，將自己尚未經驗過的死亡視覺化。這些創作行為的根本，乃是畫家對於死亡的恐懼或死心、共鳴與同情，以及憤怒或悲傷。

另一方面，即使身邊的人遭遇死亡，能夠冷靜客觀地當作題材入畫，應該也是畫家的本能吧。最後，讓我們來看看印象派的中心人物莫內（Claude Monet）的故事。

莫內的第一任妻子卡蜜兒，因分娩次男的產後併發症，於一八七九年三十二歲時去世。莫內第一次印象派展出品《罌粟花田》（Poppies at Argenteuil，巴黎奧賽美術館藏）中，與長男一起佇立在紅色花海中的女性便是卡蜜兒。

看著她一動也不動的臉，我察覺到自己正在觀察死亡所帶來的色彩漸層變化。藍色的、黃色的，以及灰色的。其他還有什麼呢？那就是我所能做到的。
　　——莫內言，引用自梅雷迪思・強生（Meredith Johnson），《藝術中的愛侶》（Lovers in Art）

於是，《卡蜜兒之死》（詳參276頁）誕生了。連明

天孩子們的飯錢都沒有著落的狀況下，看著剛過世妻子的臉龐，畫家不慌不亂地拿起畫筆開始揮灑。這樣的情景，還真有些特異的。

當時三十七歲的莫內，與雷諾瓦（Pierre-Auguste Renoir）等人分道揚鑣，為開創出自己獨特的技法與風格，陷入孤獨的苦戰中。莫內在本畫作中，並未畫出臉部的正確輪廓，只關心光影的微妙變化。他在妻子死亡之際，仍未放棄作為一名畫家。

◀ 描繪戰死士兵的古代希臘白底彩繪橄欖油瓶，西元前 435-425 年左右，倫敦大英博物館

製作於阿提卡地區，高度五十公分左右的橄欖油瓶（lekythos，水瓶的一種）上，描繪了某個戰死的男子。白底橄欖油瓶多用作陪葬品或供在墓前，故常會描繪死者的死因或生前的模樣。抱著男子屍體者，被認為是 Thanatos（死亡）及 Hypnos（睡眠）。

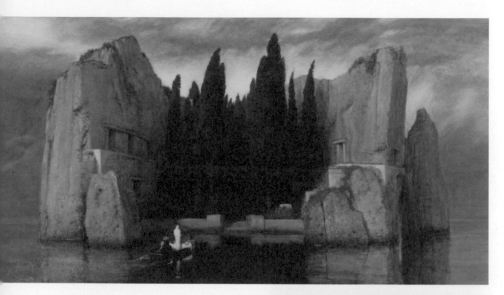

▲ 勃克林，《死亡之島》（Isle of the Dead），1883年，柏林舊國立美術館

勃克林一八八〇年開始，已知便創作了五幅《死亡之島》（現存四幅）。有幾個被認為是靈感來源的墓地或小島，但無論如何，都是畫家創作的死亡世界。小船及人物是將靈魂送往冥界的船夫卡戎（Charon），本作品是第三幅，因曾為希特勒所有而聞名。

▶ 莫內，《卡蜜兒之死》（Camille Monet on Her Deathbed），1879年，巴黎奧賽美術館

▲ 特里奧松，《阿達拉的葬禮》（The Burial of Atala），1808年，巴黎羅浮宮

根據夏多布里昂（François-René de Chateaubriand）一八〇一年的短篇小說
《阿達拉》（Atala）繪製的作品。北美印地安男子夏克達斯與西班牙混血少女阿
達拉相戀。但身為基督徒的阿達拉曾立下守貞誓言，在與夏克達斯的愛情之
間掙扎，選擇了自殺。本作品的場景是夏克達斯與奧布里神父將自殺的阿達
拉遺體，埋葬在洞窟的一幕。石壁上刻有「甫剛萌芽隨即枯萎」的文字。

殘酷美術史：西洋世界の裏面をよみとく

解讀西洋名畫中的血腥與暴力【五週年新裝版】

作者：池上英洋｜譯者：林佩瑾｜審訂者：陳淑華｜編輯：李雅蓁｜企劃經理：何靜婷｜封面設計：陳恩安｜內頁排版：楊珮琪

編輯總監：蘇清霖｜董事長：趙政岷｜出版者：時報文化出版企業股份有限公司／108019 台北市和平西路三段 240 號 4 樓｜發行專線：02-2306-6842｜讀者服務專線：0800-231-705；02-2304-7103｜讀者服務傳真：02-2304-6858｜郵撥：1934-4724 時報文化出版公司｜信箱：10899 台北華江橋郵局第 99 信箱｜時報悅讀網：www.readingtimes.com.tw｜電子郵箱：new@readingtimes.com.tw｜法律顧問：理律法律事務所／陳長文律師、李念祖律師｜印刷：和楹印刷有限公司

初版一刷：2017 年 7 月 14 日｜二版一刷：2021 年 4 月 16 日
二版二刷：2022 年 6 月 24 日｜定價：新台幣 400 元
版權所有　翻印必究（缺頁或破損的書，請寄回更換）

ISBN 978-957-13-8819-9｜Printed in Taiwan.

ZANKOKU BIJYUTSUSHI
By Hidehiro IKEGAMI
Copyright © 2014 by Hidehiro IKEGAMI
First published in Japan in 2014 by CHIKUMASHOBO LTD., Tokyo
Traditional Chinese traslation rights arranged with CHIKUMASHOBO LTD.
through Japan Foreign-Rights Centre ／ Bardon-Chinese Media Agency

時報文化出版公司成立於一九七五年，並於一九九九年股票上櫃公開發行，於二〇〇八年脫離中時集團非屬旺中，以「尊重智慧與創意的文化事業」為信念。

殘酷美術史：解讀西洋名畫中的血腥與暴力／池上英洋著；柯依芸譯 . -- 二版 . – 台北市：時報文化出版企業股份有限公司，2021.04｜288 面；15×20 公分 . --（Hello design；57）｜譯自：殘酷美術史：西洋世界の裏面をよみとく｜ISBN 978-957-13-8819-9（平裝）｜1. 美術史 2. 歐洲｜909.4｜110004089